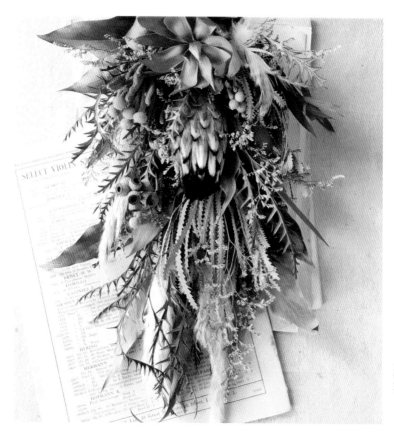

乾燥花設計圖鑑：160 款完美演繹範例集

ドライフラワーの活け方

植物生活編輯部／著

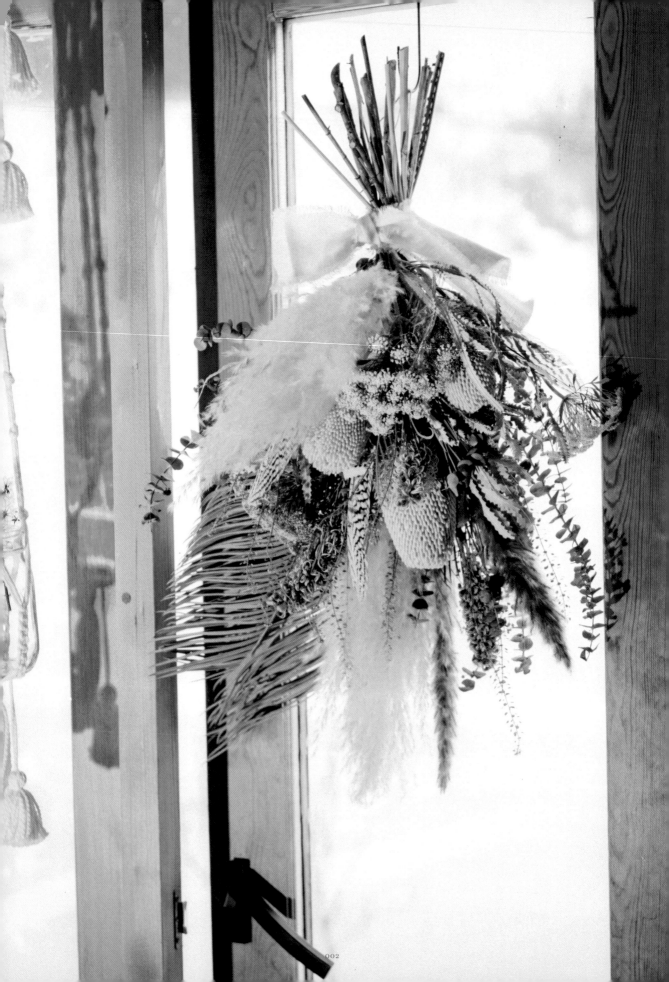

序

乾燥花隨著經年累月的變化，愈發讓人感受到時間刻劃的韻味。

最近，有越來越多的植物能夠被製成美麗的乾燥花。

也因此，設計的範疇亦隨之大幅拓展，從花環設計到大型裝飾品，衍生出多樣的製作方法。

現在不僅是鮮花插花，也有越來越多的人開始製作乾燥花。本書將以「乾燥花的創作方法」為出發點，介紹相關的製作方法與設計流程。

本書也會為您呈現出自「植物生活」網站 37 位花藝設計師的創作，及其饒富個性的發想，希望能藉此讓您感受到乾燥花的嶄新風貌。

contents

III. 創作者介紹　indivisuals

基礎技法

technical works

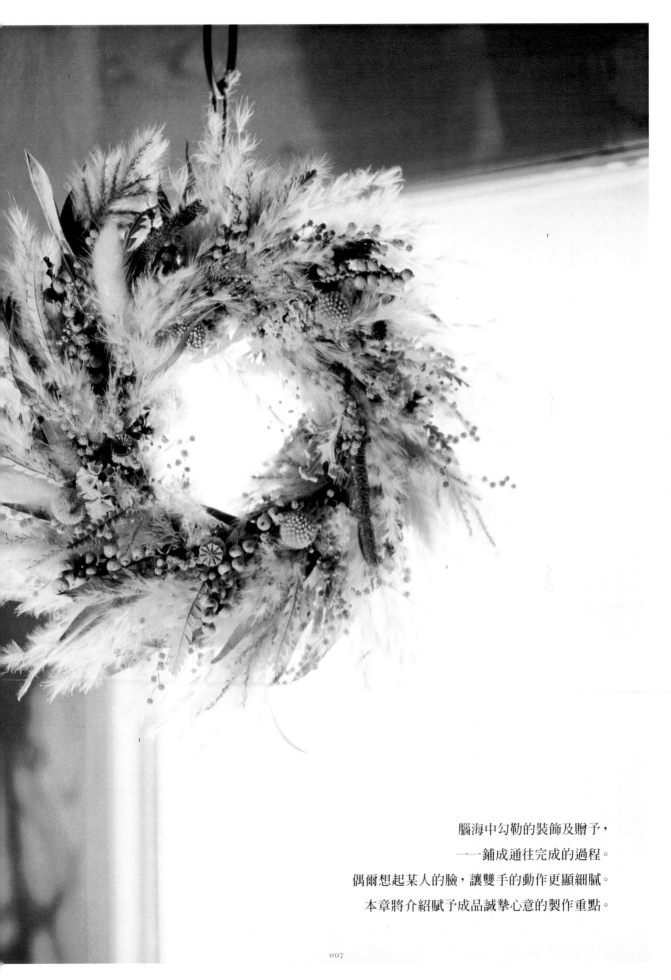

腦海中勾勒的裝飾及贈予，

——鋪成通往完成的過程。

偶爾想起某人的臉，讓雙手的動作更顯細膩。

本章將介紹賦予成品誠摯心意的製作重點。

乾燥花的基本製作方法

製作方法、製作者、解說：高野 Nozomi（NP）

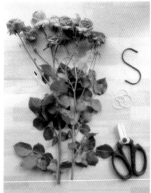

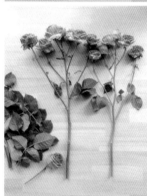
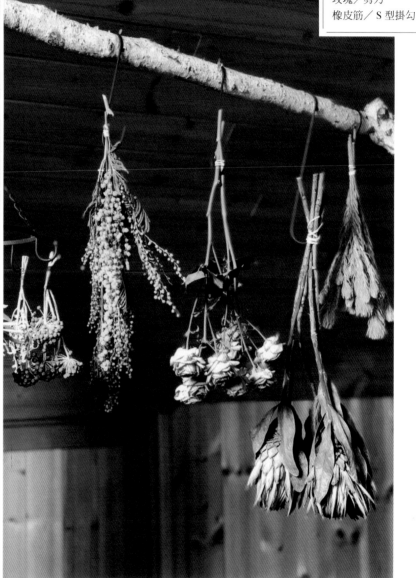
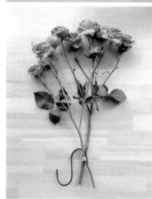

01	
02	04
03	

01. 花朵完美乾燥的重點在於短時間之內完成乾燥。梅雨季節、濕氣重的夏天、容易發生結露現象的冬天，必須小心別發霉。

02. 為了盡快乾燥，需要剪掉多餘的莖葉。此外，建議使用尚未盛開的花。已盛開的花朵，乾燥後花瓣就會掉落，請事先挑出來。花在乾燥過程中仍會繼續盛開，因此請使用花苞狀態或稍微綻放的花。

03. 把掛勾穿過橡皮筋或花莖。一根一根或是少量綁成一束。花莖乾燥後會萎縮，使用橡皮筋可防止脫落。為了預防潮濕發霉，少量綁成一束是重點所在。

04. 懸吊在避免直射陽光的通風良好處。吊在冷氣或暖爐附近會比較快乾。保持空氣流通也很重要。玫瑰等小型花朵，用曬衣夾晾乾也很方便。

延長乾燥花的觀賞壽命
製作方法、製作者、解說：高野 Nozomi（NP）

<table><tr><td>01</td><td>02</td></tr><tr><td>03</td><td>04</td></tr></table>

為了常保乾燥花的美麗，置放於避免直射陽光與溼氣的良好通風處、勤快的清除灰塵、小心發霉或長蟲，這些都是基本的照料原則。

01. 使用市售的防蟲噴霧或硬化劑。使用時，請務必留意通風及周圍的火源。本例使用的是 NEOSEAL 塑形土及 neoMabon 防蟲噴霧。

02. 容易散落的金合歡和澳洲米花、容易飄

散棉毛的蒲葦等花種，只要施以噴霧即可防止花絮脫落或褪色。

03. 噴霧也具備防水效果，讓表面不容易吸收濕氣，因此也可防霉。替完成的作品施以噴霧就大功告成了。

04. 事先的防蟲措施也是持久的秘訣。此外，因為還具備防靜電的效果，因此也不容易附著灰塵。

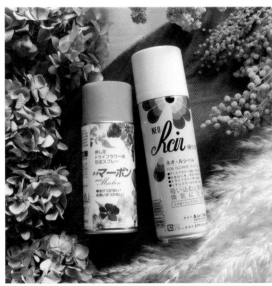

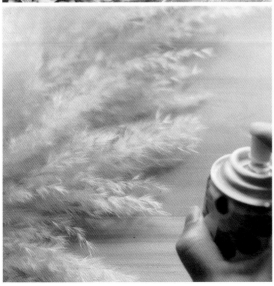
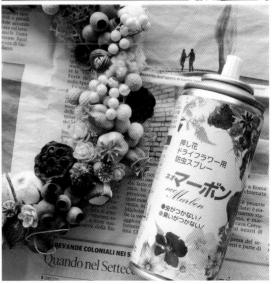

用乾燥劑製作乾燥花
製作方法、製作者、解說：植物生活編輯部

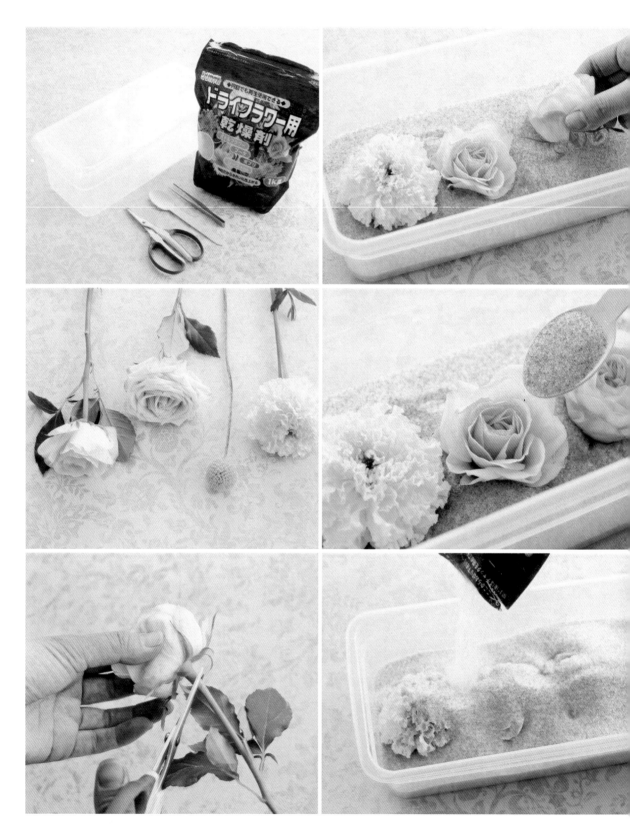

花材、工具

玫瑰（2 種）／金杖花／萬壽菊
氣密性高的塑膠容器
乾燥花用乾燥劑（矽膠 Silica Gel）
剪刀／鑷子／湯匙

01	04	07
02	05	08
03	06	

想要短時間製作顏色漂亮的乾燥花時，非常推薦以下的方法。

01. 需要準備的東西，包括市售的乾燥花用乾燥劑、鑷子、湯匙、剪刀、大型密封容器。

02. 由左至右依序為玫瑰（2 種）、金杖花、萬壽菊，本例將利用這些鮮花來製成乾燥花。

03. 設計上若用不到莖葉，請事先剪掉。本例是從花首處予以修剪。

04. 將各種花材排放在鋪有乾燥花用乾燥劑的塑膠容器中，並且紮實地塞進乾燥劑。

05. 逐一替每一朵花鋪蓋乾燥劑。使用湯匙可讓乾燥劑也確實地填入花瓣間隙。花瓣細小的花種更需要細心處理。

06. 將乾燥劑填入花瓣間隙，再從上方鋪灑足以掩蓋整朵花的乾燥劑，把花朵完全埋起來。為了讓花朵徹底乾燥，而使用了大量的乾燥材料。

07. 蓋上塑膠容器的蓋子，置放約一個星期，讓鮮花徹底乾燥。切勿擠壓已經埋入乾燥劑的花朵。

08. 置放一個星期後的萬壽菊。不僅保有蓬鬆的形態，氛圍與色調也很棒。

替乾燥花纏綁鐵絲

製作方法、製作者、解說：高野 Nozomi（NP）

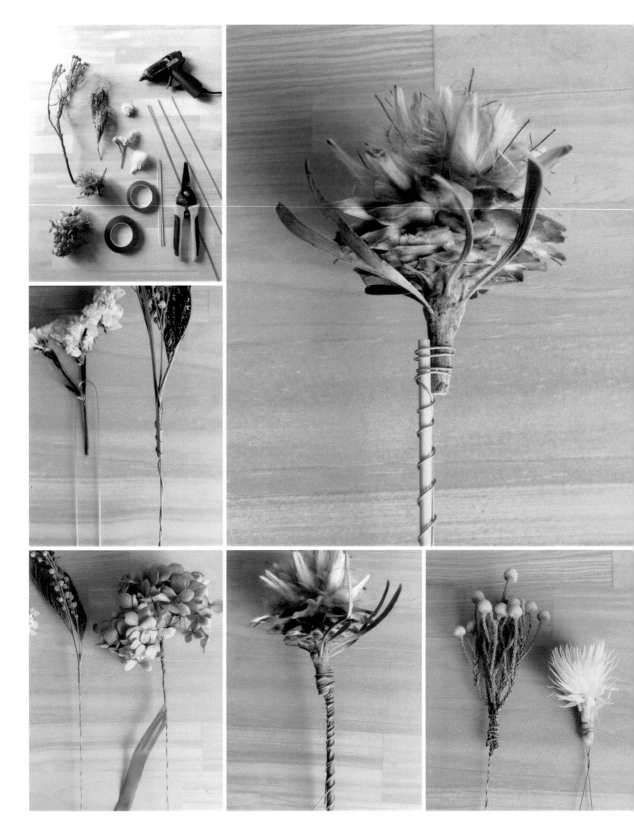

替乾燥花纏綁鐵絲，可讓枝條短或彎曲、莖幹軟弱或無莖幹的花種，藉由鐵絲塑造出長度，拓展作品的製作廣度。也適合用來製作捧花或胸花等緊密組合的作品。

01. 準備必要的花材與工具。鐵絲與花藝膠帶在手工藝品店也買得到。

02. 把彎成 U 字型的鐵絲掛在花莖的枝條分岔處，然後沿著花莖捲成一條。

03. 把花藝膠帶由上往下纏繞在鐵絲上。邊拉緊膠帶邊往下纏繞是重點所在。請根據花朵、花莖的顏色或用途，選擇合適的膠帶顏色。

04. 花朵較大且重時，可使用細的棍棒（本例是用長竹籤）作為輔助。用鐵絲牢牢的把竹籤與花莖纏綁起來。

05. 鐵絲纏好後，再纏上花藝膠帶。為了更加牢固，最後再纏上一層鐵絲。

06. 把彎曲的枝條剪短，然後綁上鐵絲。花莖短的也比照相同方法纏綁鐵絲與花藝膠帶。

07. 使用熱熔槍替沒有莖的花黏上鐵絲。鐵絲前端做出一個小圓圈，並且彎成 90 度。適合麥稈菊這類輕巧的花。

08. 莖的基部黏上熱熔膠，再把圓圈鐵絲黏上去。等乾了之後，再纏繞花藝膠帶。

09. 完成。

花材、工具

繡球花／木百合／陽光陀螺
麥稈菊／星辰花／金合歡
小銀果／鐵絲（24號、26號、28號）
花藝膠帶／長竹籤／熱熔槍／剪刀

製作零件組成花圈的方法
製作方法、製作者、解說：中本健太（Le Fleuron）

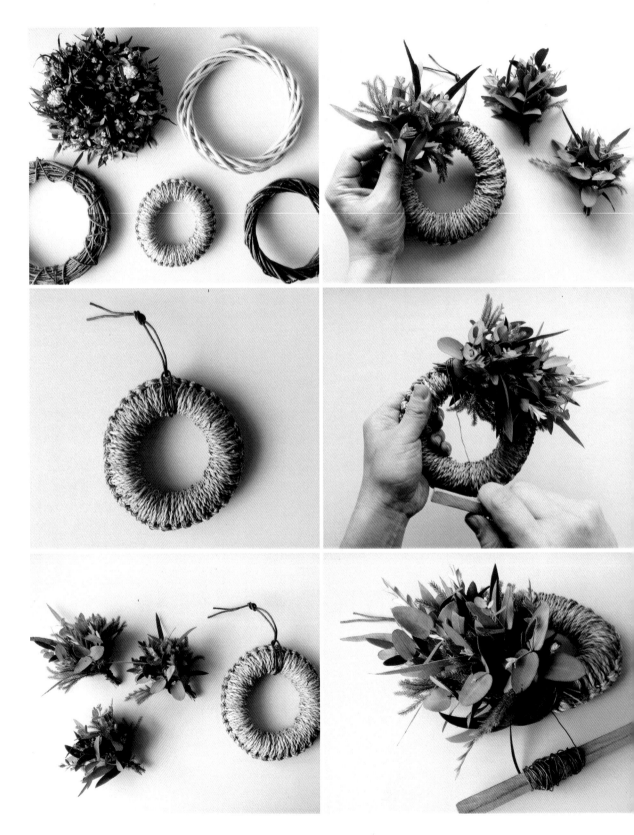

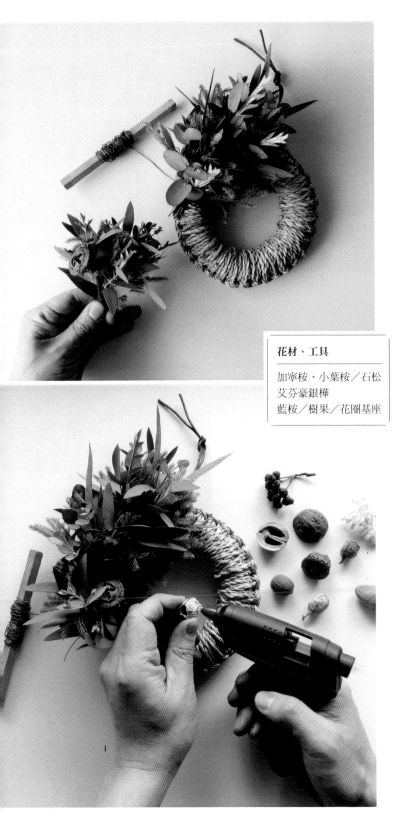

花材、工具

加寧桉、小葉桉／石松
艾芬豪銀樺
藍桉／樹果／花圈基座

01. 先根據打算製作的花圈大小及顏色來挑選基座。完成後的花圈內側會露出些許基座，因此基座盡量與花圈的色調相近較為理想。

02. 在上端綁上吊掛用的繩子。除了繩子，還可根據花圈的形式嘗試緞帶、鐵絲、藤蔓、毛線、碎布等材料作為吊繩，也很有意思。

03. 組合多種綠色植物製成小花束。這些小花束會用來形成花圈，因此請自行根據欲製作的花圈大小來改變小花束的數量。小花束考量到乾燥後會收縮，以及遮蔽基座的目的，製作成足以展現份量感的扇型。

04. 把基座的吊繩朝上，然後逐一黏上小花束。黏著的方向，順時針、逆時針都可以。本例是以逆時針方向黏上，完成後呈現順時針方向的視覺動線。

05. 用鐵絲纏繞小花束的綑綁處，然後固定在基座上。請牢牢綑綁鐵絲避免物件脫落。鐵絲不要剪斷，繼續纏綁相鄰的物件，同時將外露的綑綁處藏起來。反覆相同操作。

06. 花圈的側面也須留意，確認從側邊看也不會露出基座。若基座外露或物件看似孤立，可傾斜綠色植物加以調整。

07. 將物件銜接成花圈。想添加較重的果實時，請先加進小花束物件內。

08. 用熱熔槍黏上較輕的果實或纖細的乾燥物。若黏在葉片前端或熱熔膠不夠，一旦熱熔膠乾掉便會馬上脫落，因此請確實黏在安定的位置。檢視整體平衡並完成作品。

玻璃框擺飾的製作方法
製作方法、製作者、解說：植物生活編輯部

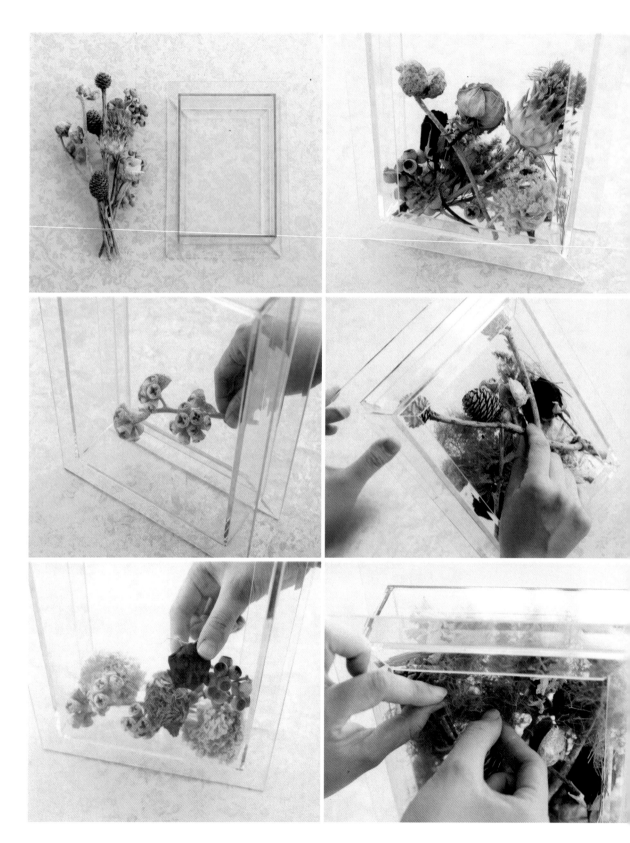

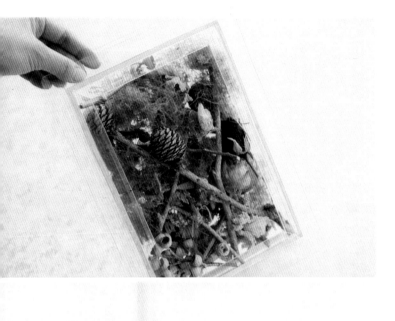

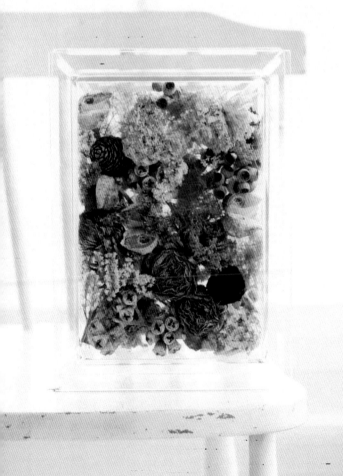

01	04	07
02	05	08
03	06	

01. 準備喜歡的花材與玻璃框。

02. 從玻璃框的下緣依序放入花材。

03. 一邊思考果實（本例是使用市售的非洲植物花材包）與乾燥花的色調一邊構成。

04. 配置時必須思考乾燥花的存在感、花瓣的色彩鮮豔度，設法維持良好的視覺平衡。不可偏重四個角落或上下兩端。

05. 在內側有效地插入枝條，藉此固定花材。在對角線上的花材間交叉擺放枝條，可保留恰到好處的空隙，同時防止內容物位移。

06. 插入質感蓬鬆的乾燥煙樹填補間隙。安排在鮮豔花朵的周圍，可營造柔和的氣氛。

07. 內側變成如圖所示的狀態，花材不會掉落。

08. 完成。

花材、工具

玻璃框
市售的非洲植物花材包
乾燥花數種

乾燥水果切片的製作方法

製作方法、製作者、解說：高野 Nozomi（NP）

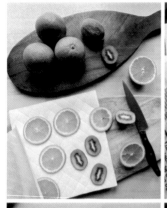
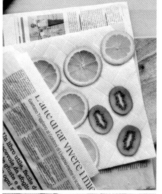
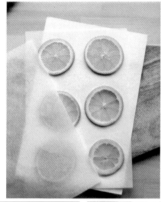

花材、工具

柳橙／奇異果
鋒利的水果刀
廚房紙巾
報紙／押花吸水片
乾燥片／乾燥劑
夾鏈袋／鎮石

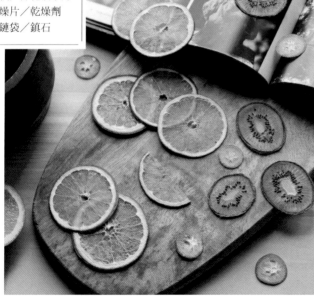

乾燥水果切片，只要掌握訣竅即可輕鬆製作。柳橙和奇異果的製作成果尤其漂亮，相當推薦。

01. 用鋒利的水果刀把新鮮水果切成厚度 3～5mm 的切片。太薄容易破裂或出現孔洞，太厚則需要花費較多時日才能乾燥，皆須格外留意。

02. 用廚房紙巾徹底拭除水果切片的水分，然後夾在厚報紙與廚房紙巾之間，用雜誌等物品重壓瀝乾水分（約半天）。柳橙的果肉可先用手指稍微弄碎。此步驟的重點在於，廚房紙巾與報紙一旦濕了就必須立即更換。差不多 1～2 小時換 1 次。

03. 水分差不多瀝乾後，夾入押花專用的吸水片內。把乾燥片、緩衝墊片與水果層層夾住。水果切片在排列時請保留些許間距。使用押花吸水片可縮短乾燥時間，成品色澤也很漂亮。

04. 層層夾好後裝入專用袋（例如夾鏈袋），然後用鎮石壓住。乾燥片會馬上吸收水分，濕掉後用微波爐烘乾，即可反覆使用（乾燥片的微波爐相關操作，請詳讀說明書並適當使用）。乾燥片若能準備 2 組會比較方便。

05. 成功製作的訣竅在於勤快的替換乾燥片。柳橙務必讓中間的果粒也變乾，待徹底乾燥就完成了。與乾燥劑（矽膠）一起放入夾鏈袋等密封袋保存。金柑、草莓、火龍果等水果也可輕鬆製作。乾燥水果切片僅供觀賞，請勿食用。

樹果花圈的製作方法

製作方法、製作者、解說：中本健太（Le Fleuron）

花材、工具

紅瓶刷子樹
無尾熊莎草
艾芬豪銀樺
赤楊
安地斯的果實
棉花
樹果／花圈基座
鐵絲

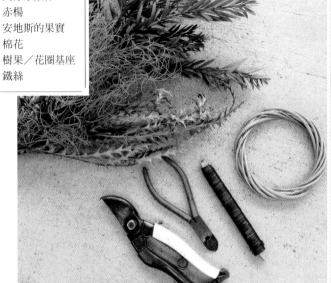
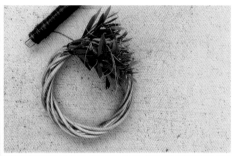
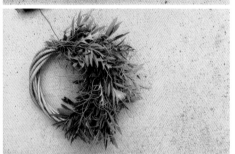
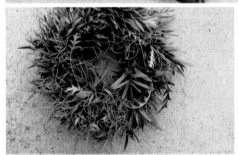
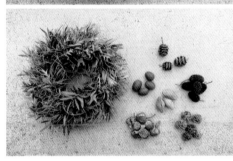
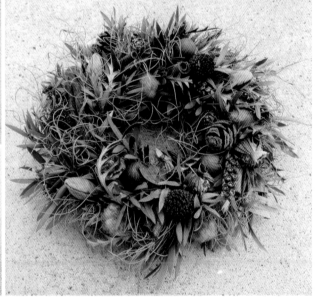

	02
01	03
04	06
05	

01. 備好多種綠色植物、修剪鋏或鉗子、鐵絲、花圈基座。

02. 把綠色植物製成小花束，用鐵絲纏綁在花圈基座上。

03. 重複步驟 02 的操作。留意別讓基座與鐵絲外露。

04. 調整葉片的動線與方向，完成基底的配置。

05. 檢視形狀及顏色的視覺平衡，配置樹果。

06. 整合樹果與基底綠色植物使其一體化，樹果花圈就完成了。

妝點乾燥花束的技巧 1 **綁緞帶**

製作方法、製作者、解說：高野Nozomi（NP）

花材、工具

乾燥花束／麻繩
花藝膠帶
棉質緞帶
鐵絲
尖嘴鉗
剪刀

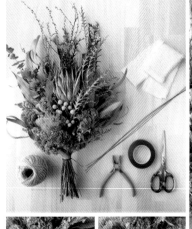

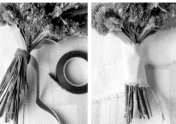

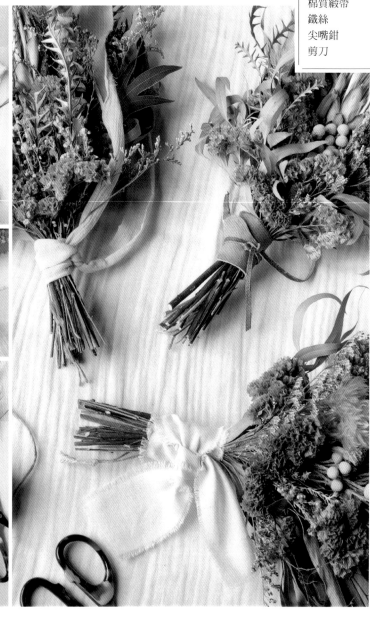

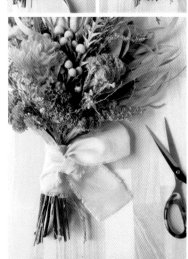

01	
02	03
04	

01. 乾燥花束用麻繩牢牢綁緊。帝王花這類大型或較粗的花莖，先用鐵絲綁在一起，並且用尖嘴鉗絞緊，較不容易散掉。

02. 麻繩或鐵絲綁起來的部分，纏上花藝膠帶加以遮蔽。花藝膠帶邊拉緊邊纏繞，其恰到好處的黏性可防止緞帶滑動或鬆脫。

03. 綁上緞帶使其蓋住膠帶部分。請留意從後面看也別露出膠帶。

04. 最後打個結就完成了。請根據與乾燥花束的視覺平衡，決定蝴蝶結或單結等打結方式。也可嘗試使用棉布、絲綢、皮革等素材來增添樂趣。

妝點乾燥花束的技巧 2 **上色**

製作方法、製作者、解說：高野 Nozomi（NP）

01. 乾燥花視花材可藉由上色增添飄逸感。在噴漆之前，請先去除髒污及灰塵。噴漆使用的是居家用品店販售的 DIY 商品。

02. 底下墊張報紙，然後替乾燥花噴上喜歡的顏色。若天氣好建議在戶外進行。葉子的表面、背面、側面也別忘了上色，噴好後置於通風良好處使其乾燥。

03. 待浮現出葉片的線條與形狀就完成了。主要用途是放在室內觀賞，因此建議使用味道不會太重的塗料。可表現出乾燥素材少見的光澤感。

01
02
03

花材、工具

黃椰子／蘇鐵／蒲葵
白色與金色的壓克力噴漆

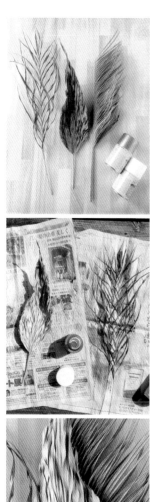

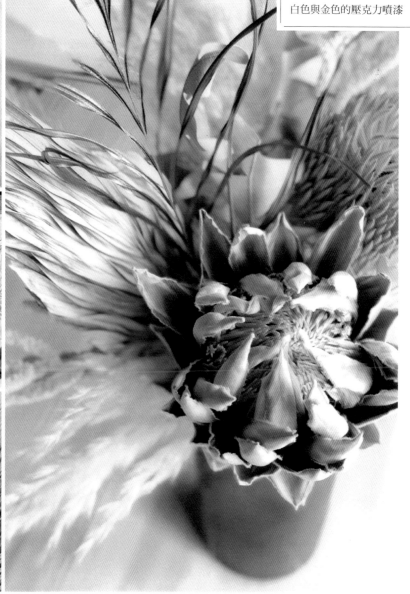

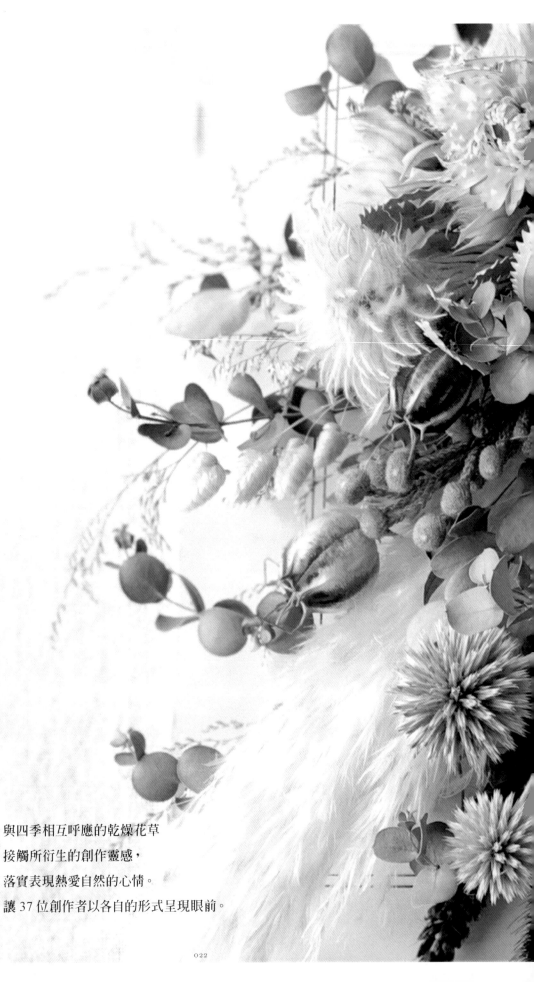

作品賞析

originals

與四季相互呼應的乾燥花草
接觸所衍生的創作靈感,
落實表現熱愛自然的心情。
讓 37 位創作者以各自的形式呈現眼前。

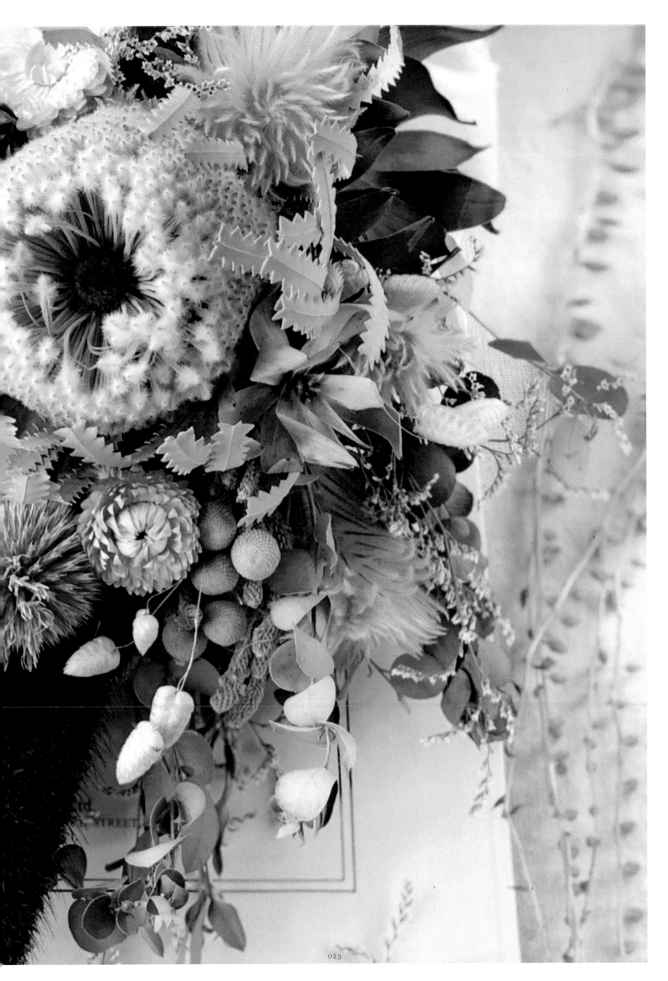

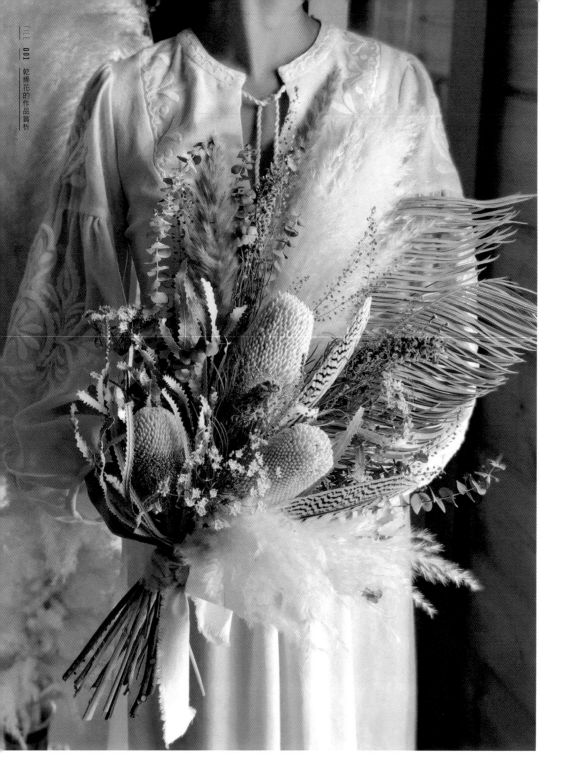

彷彿能夠翩翩飛舞的花束

花材、工具

橡實佛塔樹
銀樺 'Spiderman'
蕾絲花／薺菜
藍寶貝尤加利
尾草／蒲葦
蘇鐵／銀雞的羽毛

製作方法、製作者：高野 Nozomi（NP）

直接活用佛塔樹的色調及葉片形狀，營造簡樸的自然氛圍。輔以粉紅色的尾草作為裝飾點綴。製作的技巧，是把大型乾燥花用鐵絲牢牢綑綁避免散亂。低調素雅的配色是重點所在。

製作方法、製作者：山本雅子　相片：宮本剛寫真事務所

透過花的表現，能否表達生與死？把乾燥花比作遺骸，想像其漂流於恆河之上的模樣。五顏六色的花材與川流逝去的「時間」，賦予乾燥花生死觀，盡顯有與無之對比的作品。

花材、工具

蒲葦
玫瑰果

創意花飾

逝去的時間

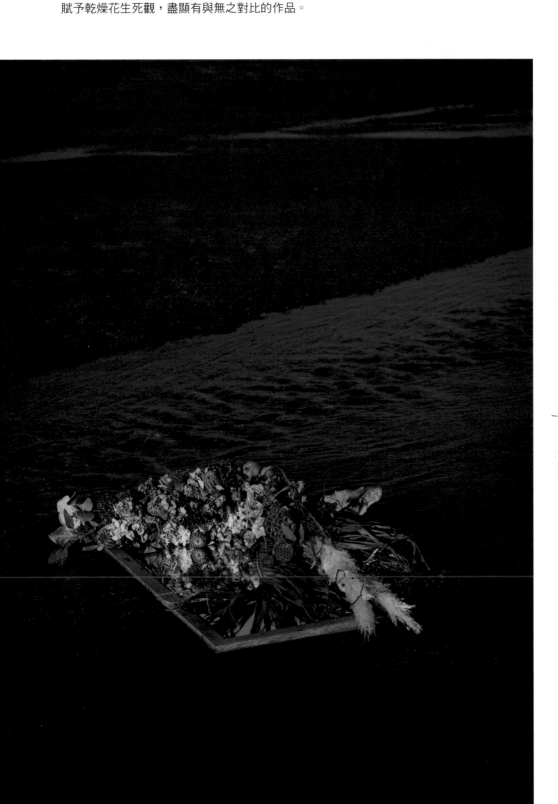

花材、工具

乾燥花專用插花海綿
蒲葦／酒瓶椰子
玫瑰果／黃椰子／芭蕉
蓮蓬／玫瑰／繡球花
佛塔樹／青葙
多花桉／檸檬葉

製作方法、製作者：山本雅子　相片：宮本剛寫真事務所

利用沿著河川漂流的乾燥花，表現出時光流逝感。測試乾燥花在藍天綠水下會如何存活的實驗性作品。使用多種花材，並且設法讓整體色調協調一致。

創意花飾
與鮮活自然的對比

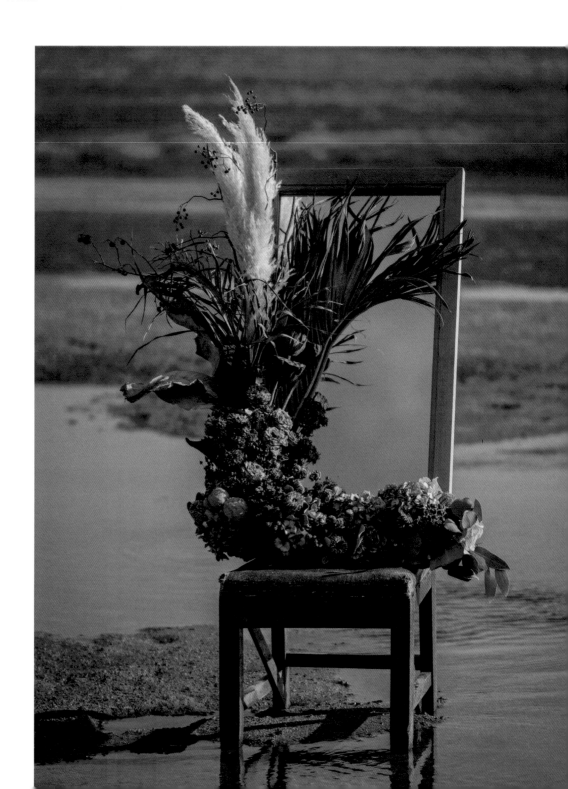

仔細觀察

製作方法、製作者：田部井健一・Blue Blue Flower

活用乾燥花花材中鮮少積極運用的花材。除了花朵，也仔細觀察
花莖的彎曲與葉形的變化多端，一邊享受觀察樂趣，一邊如同作
畫般加以配置。

花材、工具

火鶴花／大理花／白頭翁

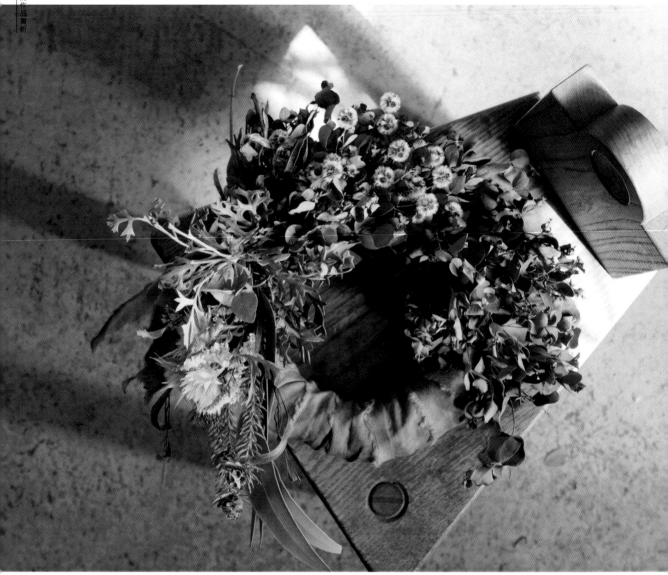

製作方法、製作者：深川瑞樹（Hanamizuki）

將小把的尤加利與虎眼，反覆纏綁在用布纏包好的花圈基座上。尾端結束部
位則搭配以白花製成的迷你花束（胸花），作為裝飾點綴。細心完成的搭配
用小花束，讓整體花圈更顯美麗了。

花材、工具

尤加利／虎眼／新娘花
木百合／布／花圈基座

花圈

享受不同質感
的搭配樂趣

製作方法、製作者：山下真美（hourglass）

自然與時尚風格結合的花束。以大地色系為主軸製作而成。簡潔俐落的設計，可當作壁掛裝飾，也可直接用作捧花。刻意將佛塔樹群聚安排，簡約中仍保有些許視覺震撼。添加變成橘色前的綠色酸漿，讓整體更顯自然是重點所在。

花材、工具

佛塔樹／海神花
四棱果桉／酸漿
粟／虎眼
闊葉銀樺
毛絨稷

花束

自然融入生活的每一天

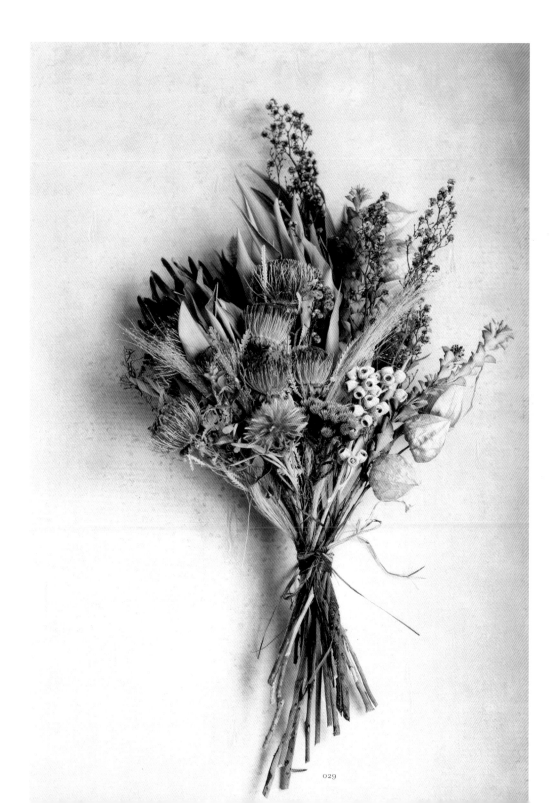

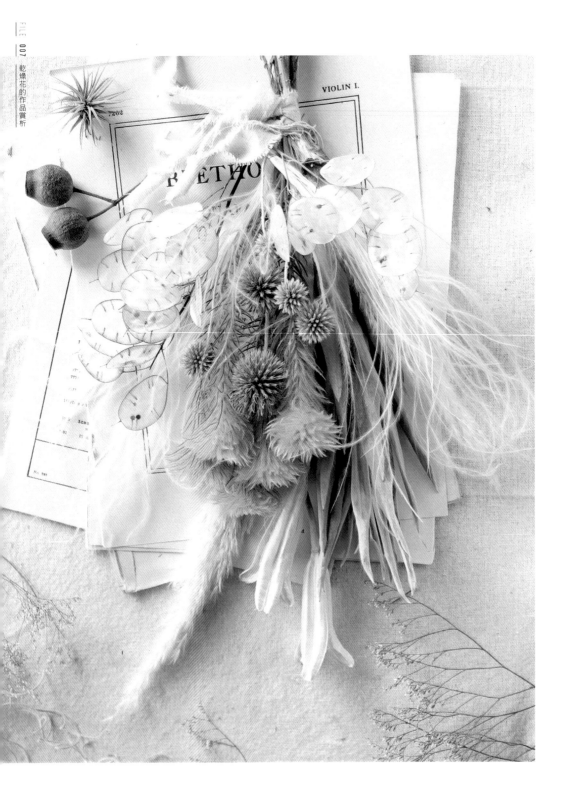

花束

集結成束的怦然心動感

花材、工具

銀葉樹
毛筆花
山防風／銀幣草
羽毛草／蒲葦
百合的果實

製作方法、製作者：高野 Nozomi（NP）

單純堆砌花材各自的美。
清楚展現花材各自的表情。

花束

具存在感的南半球野生木本花束

致贈男性友人的開店賀禮。皮革材質握把不僅增添畫龍點睛之妙，也讓主題要素更顯豐富。用鐵絲在單一枝條上纏綁花材，製作成直長型花束。感覺像是花圈製作的應用篇。

花材、工具

海神花 'Niobe'
胡克佛塔樹 'Candle'
琥珀果
小銀果
木百合 'Gold Cup'
艾芬豪銀樺／闊葉銀樺
宿根星辰花 ' Ever Light'
蒲葦／皮革／羽毛

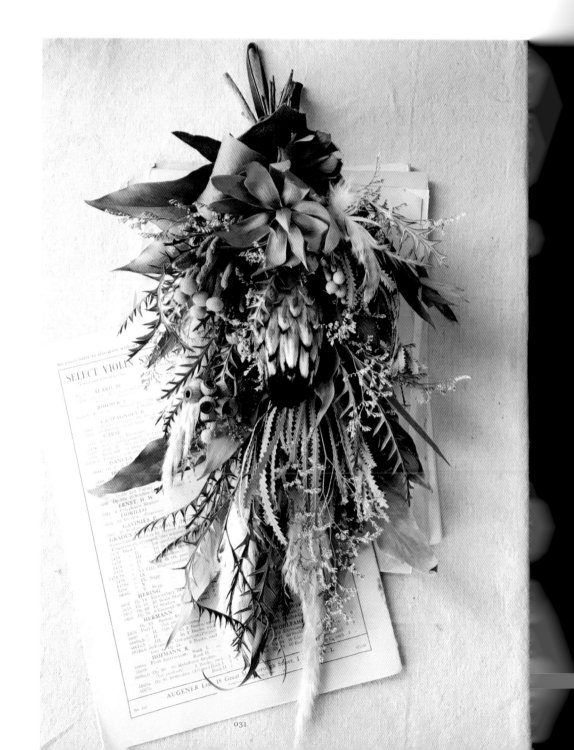

花圈 不會褪色的樹果

製作方法、製作者：中本健太（Le Fleuron）

混合各種形狀的葉片打造基底，再鑲嵌流瀉自然風韻的樹果。肉桂與八角的香甜、巴西胡椒的嗆辣香氣、藍桉的香草味，交織出療癒的空間。利用紅瓶刷子樹、無尾熊莎草、佛塔樹葉這3種綠色植物製作小花束，銜接成花圈的形狀。分別調整各花束的分量，並且設法讓葉片方向營造出美感。

| 花材、工具 | 紅瓶刷子樹／無尾熊莎草／佛塔樹葉
巴西胡椒／藍桉／肉桂／八角
月桃／赤楊／石斑木／胡桃／樹果／花圈基座 |

製作方法、製作者：SiberiaCake

花材、工具

橡葉繡球花／百日草／金光菊
西洋松蟲草／安娜貝爾繡球
鐵線蓮／野胡蘿蔔花
銀幣草／山獨活／蕨

把作為主體的百日草配置在對角線上，輔以金光菊的花芯這類深褐色花材重點裝飾，讓整體花圈緊實俐落。使用蕨與山獨活的果實修飾輪廓，使其更顯自然柔和。

花圈

使用庭院植物打造園藝花圈

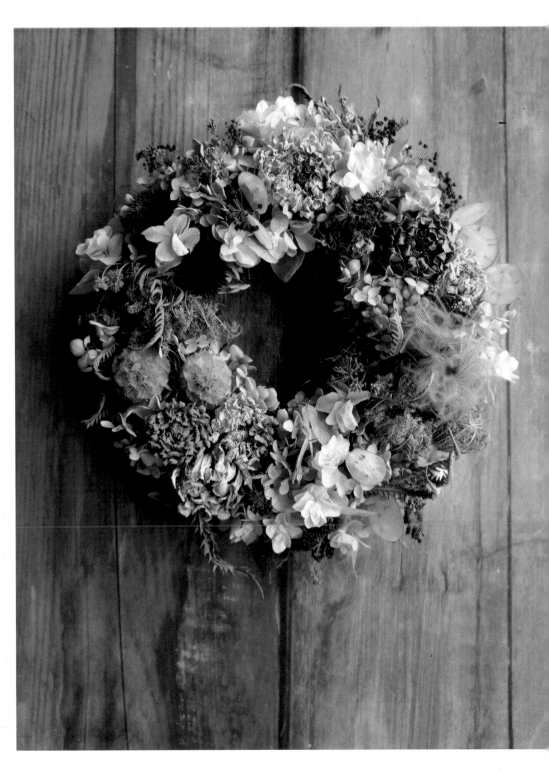

製作方法、製作者：高野 Nozomi（NP）

紅色藤蔓蜷曲環繞而成的基底，搭配大量的綠色植物所製成。悄悄埋在內側與下緣的西洋松蟲草果實，替花環營造出立體感。看似自然簡樸，各式葉片的形狀與顏色實則趣味橫生。一年四季皆宜的裝飾性，也是其一大魅力。

花材、工具

金合歡／藍冰柏
多花桉／柳葉尤加利
佛塔樹葉／艾芬豪銀樺
小銀果／虎眼／宿根星辰花
西洋松蟲草果實／木防己
紅色藤蔓／櫻花

花圈

綠色植物與紅色藤蔓的絕配花圈

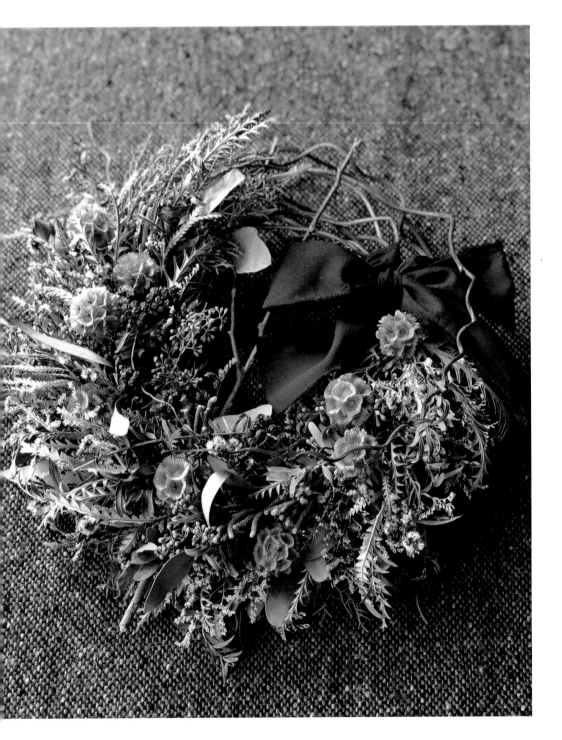

壁飾

綠色植物與果實彷彿要掉落的線形壁飾

花材、工具

開心果葉
柳葉尤加利／大葉桉／多花桉
石斑木
繡球花／赤楊／皮繩

製作方法、製作者：中本健太（Le Fleuron）

纖細的葉片與復古的色調，乾枯後愈發美麗。利用無機質的水泥牆與植物的溫暖營造對比，藉此突顯線條輪廓，是一件能夠讓觀賞者感受到故事性的作品。把枝條與綑綁在基底上的綠色植物串連成一列，上方塑造出豐厚感，愈往下方則愈細。線條中央大量配置果實，然後將酒紅色的石斑木、深紅色的繡球花配置在左右，增添視覺焦點。

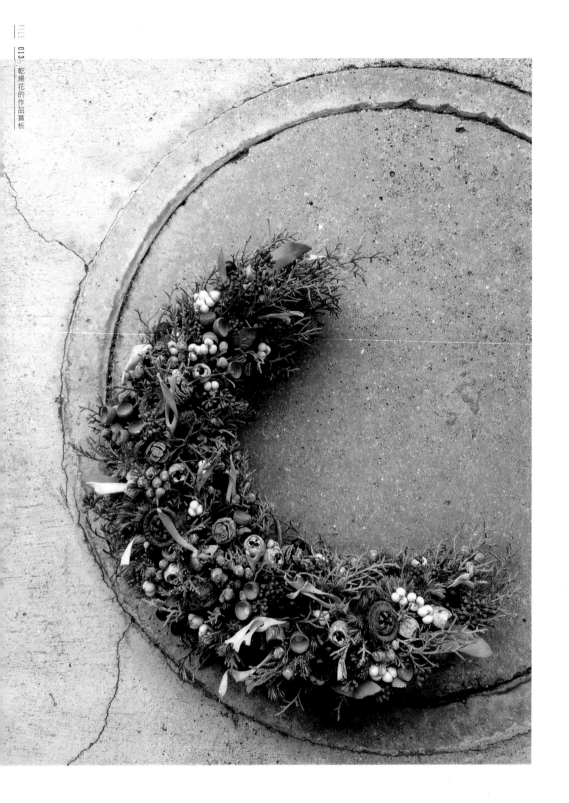

造型花飾

森林中仰望的新月

花材、工具

藍冰柏／藍柏
多花桉／藍桉／四棱果桉
杜松子
烏桕／石斑木
樹果／漂流木／花圈基座

製作方法、製作者：中本健太（Le Fleuron）

利用來自森林恩惠的果實與針葉樹、河川的漂流木，表現出溫柔照亮寂靜的新月。為了打造新月的輪廓，將小把的針葉樹依序串連，然後用樹果填滿空隙。最後再添加微微捲曲的流木增添趣味性，賦予變化。

復古風裝飾木框

製作方法、製作者：田部井 健一・Blue Blue Flower

復古風的木框內，塞滿自然風的花朵與樹果。為了強調裝飾框的氛圍，配置時盡量不要超出方型邊框。凹凸配置的花材，與乾燥的空氣鳳梨呈現的動態感，巧妙營造出自然的氛圍。

花材、工具	山防風／繡球花／千日紅／黑種草果 黑莓／空氣鳳梨／刺芹／飾球花 棉花殼／蠟菊／八角／木框 乾燥花專用框／芬蘭水苔

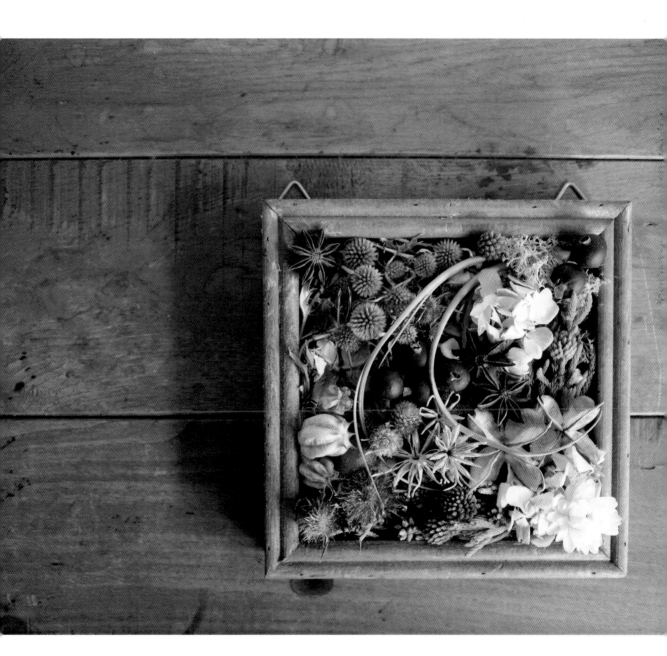

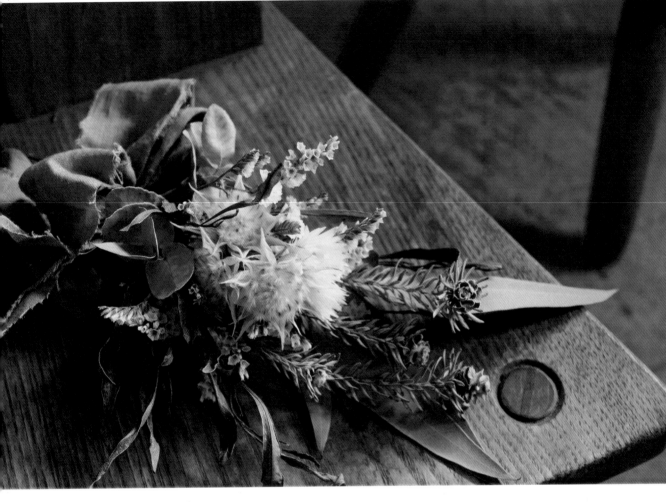

無造作的白色系胸花

製作方法、製作者：深川瑞樹（Hanamizuki）

彷彿即將香消玉損，既虛幻又惹人憐愛的白色花朵。小心翼翼地綁在一起，佩戴在胸口上。讓喜歡的衣服展現不同的風貌。

| 花材、工具 | 新娘花／木百合／星辰花／布 |

發揮乾燥花材特有的色調韻味

製作方法、製作者：Nozomi Kuroda

具躍動感卻不過於花俏的設計。插花順序很重要，且花瓶帶點高度，因此先將大張的紙揉成圓形塞入其中。瓶口大，因此使用蓮蓬與海神花牢牢固定。把栲樹等大型葉片安排在後方，中間蓬鬆插入青稞等輕盈的花材。調整好整體的平衡後，加入具流動感的空氣鳳梨作為重點裝飾，再於其上擺放尤加利 'Trumpet' 加以固定。

花材、工具	青稞／蓮蓬／澳洲米花／栲樹 木百合／海神花／四棱果桉／尤加利 'Trumpet' ／空氣鳳梨

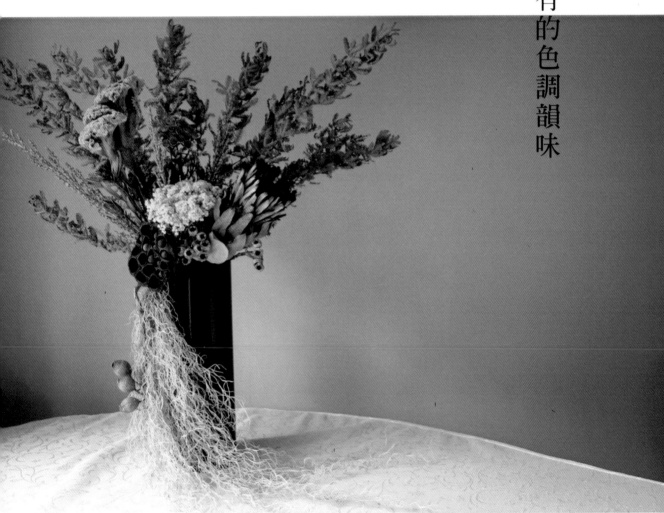

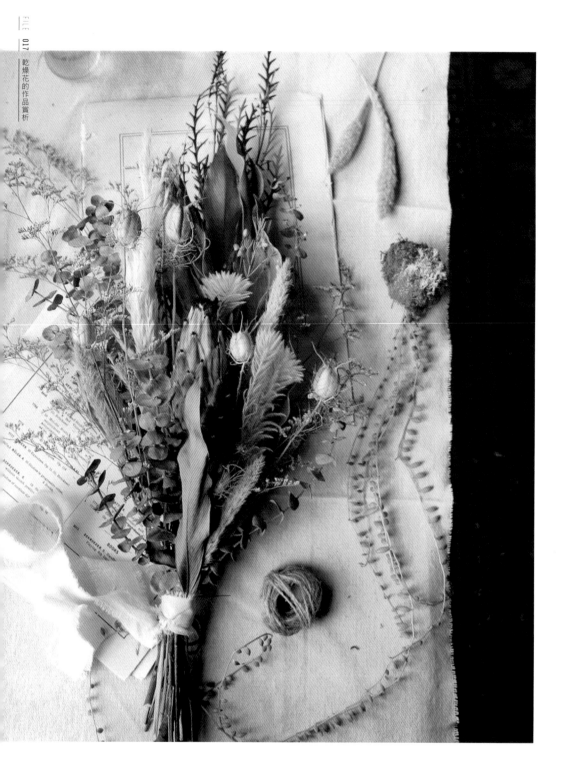

動線一致的俐落花束

製作方法、製作者：高野 Nozomi（NP）

夏日的某個雨天，待在家裡備材做把花束打發時間。製作
之餘，還可聽聽雨聲、吹吹涼風。花束予人俐落修長、動
線一致的印象。星辰花營造出華美廣闊的氛圍。

花材、工具

海神花 'Lady Pearl'
闊葉銀樺／艾芬豪銀樺
毛筆花
黑種草／藍寶貝尤加利
宿根星辰花 '藍色幻想'
粟／蒲葦

製作方法、製作者：高野 Nozomi（NP）

以一枚銀樺葉片整合基底，並且讓整體色調協調一致，營造出優雅柔美的印象，再輔以棉的碎布緞帶增添陳舊氛圍。非常適合用於新懷舊風格的迎賓空間。

花材、工具

毛筆花
西洋松蟲草果實
小銀果／黑種草
加寧桉／艾芬豪銀樺／闊葉銀樺
宿根星辰花 ' Ever Light'
蠟花

【花束】

用小巧卻饒富個性的植物打造存在感

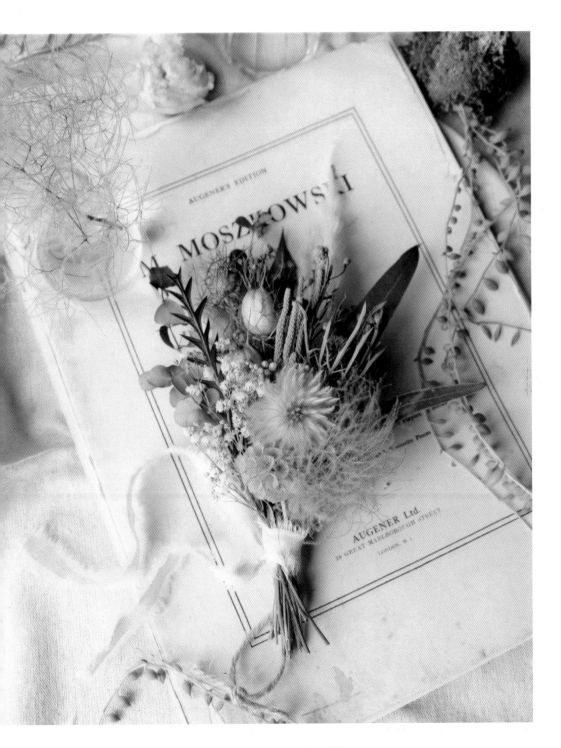

製作方法、製作者：高野 Nozomi（NP）

不管置身何處，皆可讓人感到心情愉悅的顏色。只要加一點毛絨稷，即可增添華美感，堪稱絕佳點綴。整體色調搭配亦呈現出自然的漸層變化。

花材、工具

金合歡／毛筆花
星辰花／黑種草／銀樺
木百合 'Gold Cup'
薰衣草／小判草／兔尾草
毛絨稷／滿天星
宿根星辰花 ' Ever Light'
柳葉尤加利／蒲葦

花束

精神飽滿的配色。黃色 × 紫色

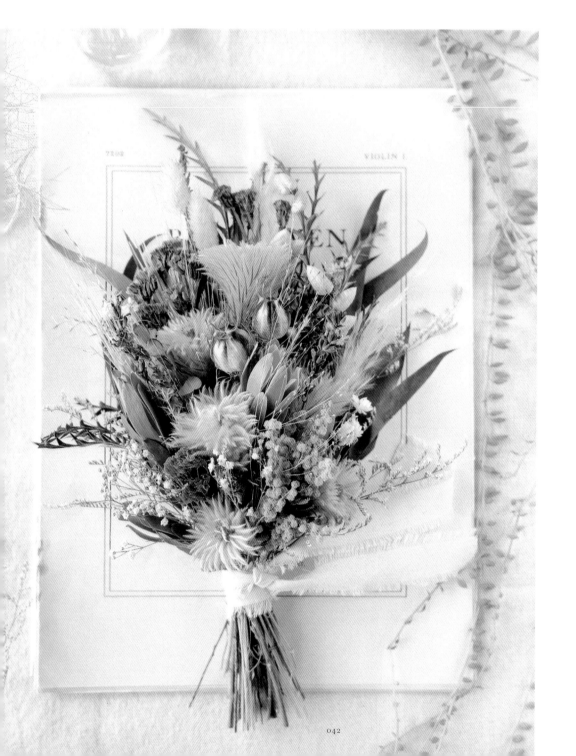

花圈

引人落入童話世界的花圈

製作方法、製作者：高野 Nozomi（NP）

在花環上黏滿細小的果實，再結合輕飄蓬鬆的植物。形狀奇特迴異的多樣果實，著實讓人百看不厭。用黏著劑將果實黏在花圈基座上的重點，在於使用鑷子一顆一顆仔細黏接，避免露出黏著劑。進一步賦予內側與外側的植物方向變化，藉此打造出立體感。

花材、工具

蓮蓬／小銀果
小銀果／黑種草果
毛葉桉／月桃
羊耳石蠶的花芽／粟
兔尾草／冰島水苔
煙樹／空氣鳳梨

玩味輕飄蓬鬆的質感

花材、工具

銀葉樹／陽光陀螺
蒲葦／毛筆花
西洋松蟲草果實／小銀果
虎眼／羽毛草

製作方法、製作者：高野 Nozomi（NP）

運用銀藍色的銀葉樹與輕飄蓬鬆的植物，打造出別具特色的質感。替銀葉樹去掉背後的些許葉片，藉此調整平衡避免花束滾動。把葉片稍微向上延展後綁成一束，藉此彰顯葉片之美。

製作方法、製作者：高野 Nozomi（NP）

為了透過裝飾方向展現多元風貌，而將花圈打造成圓角的形狀。
將整體劃分出 4 個區塊，顧及平衡性地進行設計。利用上色的圓
錐繡球花，點綴不想淪於單調的部位。透過圓錐繡球花檢視栲樹，
調整兩者的色調與份量，達成相互烘托的效果。添加亮灰色的小
銀果，賦予花圈深度感。

花材、工具

圓錐繡球花／栲樹
小銀果／雪果
毛葉桉／尤加利十字果
花圈基座

花圈 女人味十足的圓角花圈

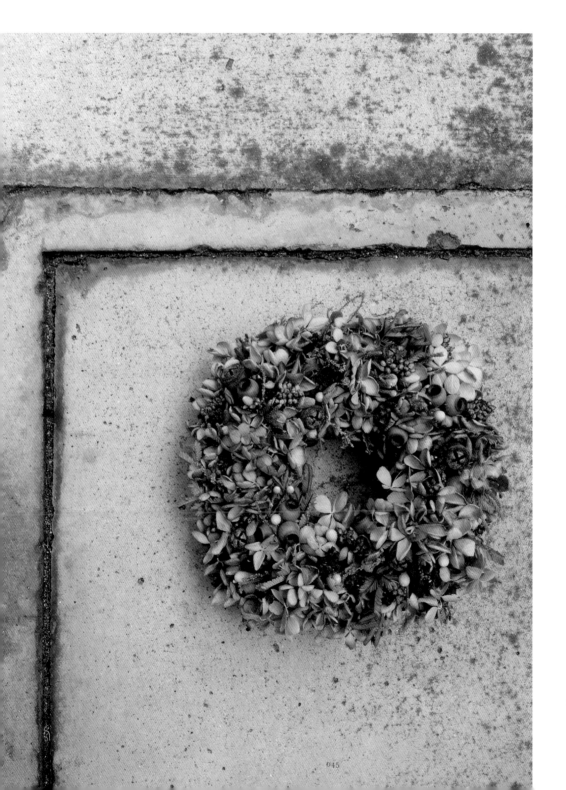

| 花材、工具 |

海神花／繡球花／尤加利
斯托貝／澳洲米花
刺芹／佛塔樹

製作方法、製作者：riemizumoto

用乾燥花的色調來統整花束，使其與白色牆面也能夠協調相稱。
發揮花瓶的透明感，同時活用乾燥花的獨特色調與素材所完成的
作品。

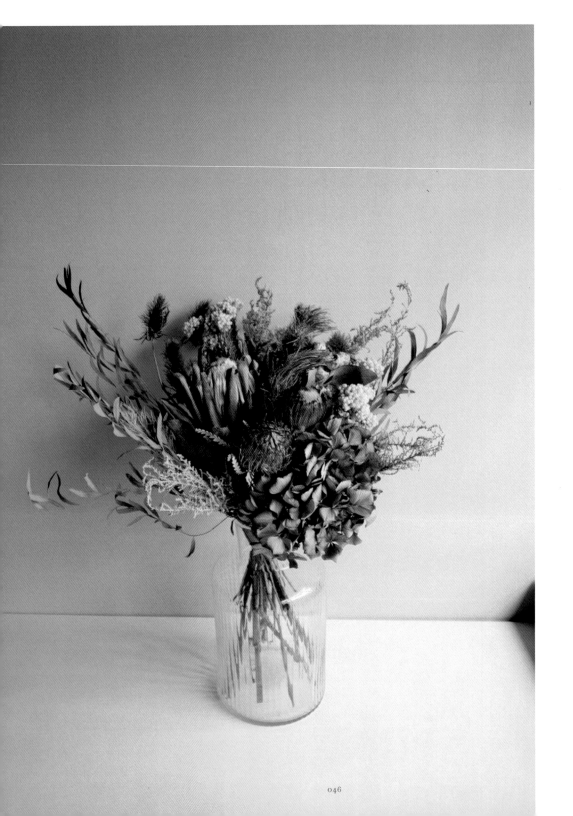

花束

色調大膽的王道花束

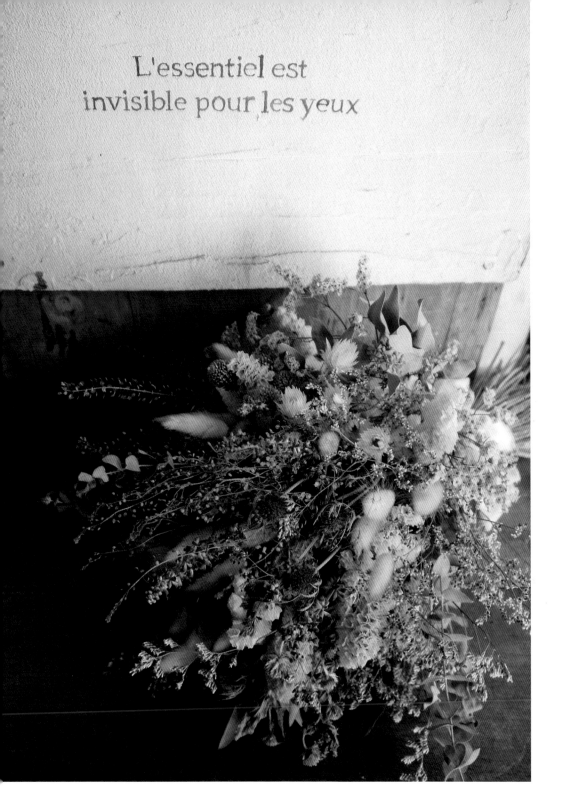

L'essentiel est
invisible pour les yeux

花束

色調讓人怦然心動

製作方法、製作者：田部井 健一・Blue Blue Flower

暗粉色的溫和色調，可愛中帶點大人的成熟韻味。設計重點在於
挑選出能夠營造雪白到米色、各種奶油白、銀灰色、亮綠色等色
彩對比的花材。

花材、工具

粉萼鼠尾草
永生菊／兔尾草
尤加利／宿根星辰花 '藍色幻想'
千日紅／薺菜

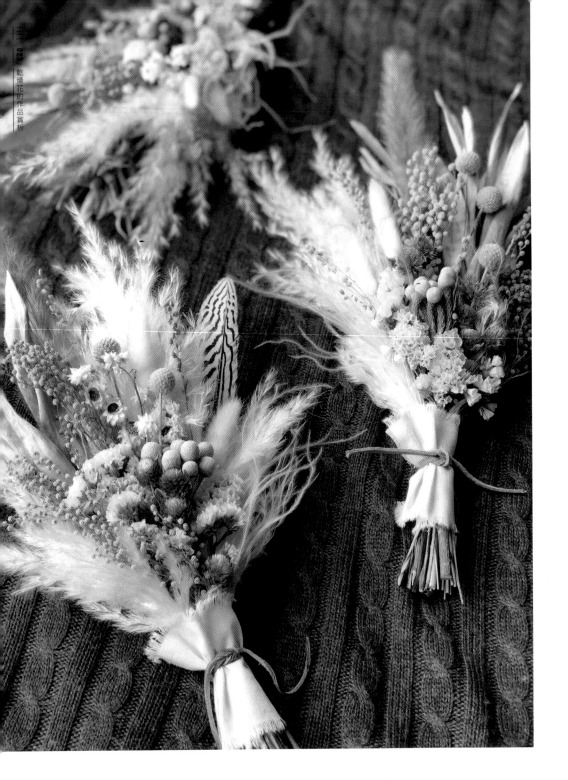

鋒芒外露的糖果色

製作方法、製作者：高野 Nozomi（NP）

圓潤飽滿的形狀搭配蓬鬆柔軟的糖果色，是一把吸睛度滿點的花束。粉色調讓人愈看愈感療癒。千日紅成群集結、小銀果纏綁鐵絲，整合成一件美麗的作品。

花材、工具

蒲葦／尾草
銀葉樹
金合歡／金杖花／千日紅
星辰花 'Sunday Eyes'
小銀果／兔尾草
羽毛草／銀苞菊／凌風草

製作方法、製作者：高野 Nozomi（NP）

南半球野生木本花的魅力，在於不容易經年劣化。圓滾滾的形狀，隨手擺放或是插在花瓶裡都很可愛。為了營造小巧精緻感，銀樺也使用了圓形的葉片。在大型花朵與一般花朵之間埋入小果實，是本花束的趣旨所在。

花束

讓人歡欣雀躍的南半球野生木本花束

花材、工具

佛塔樹
木百合 'Safari Sunset'
小銀果／毛筆花
銀樺／新娘花／蓮蓬
西洋松蟲草果實／黑種草
兔尾草／金合歡／小判草
刺芹／蒲葦／紫穗稗
尤加利／珠雞的羽毛

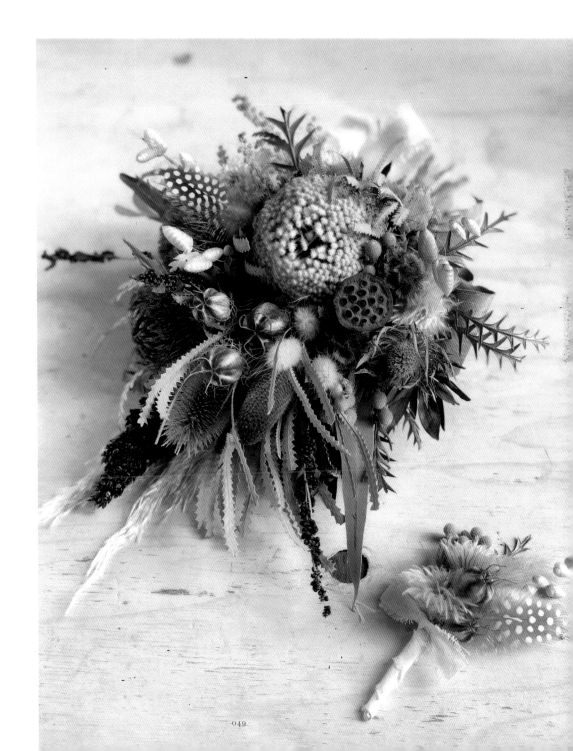

花材、工具

胡克佛塔樹
紫蘆葦
毛筆花／山防風
蠟菊／新娘花／小銀果
加寧桉／尤加利鈴鐺果
黑種草／小判草
宿根星辰花 '藍色幻想'
蒲葦

製作方法、製作者：高野 Nozomi（NP）

婚紗攝影用的乾燥捧花，婚禮當天則可用來裝飾迎賓區。挑選不會尖銳的圓葉來製作，蠟菊、新娘花這類花莖脆弱的花材，以及佛塔樹周圍的小花，事先用鐵絲纏綁起來，即可完成精緻漂亮的捧花。

成熟可愛兼具的黃色捧花

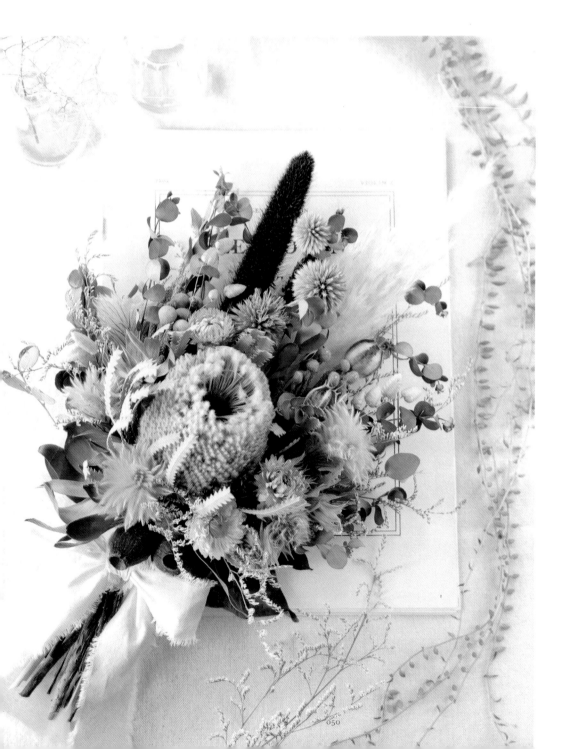

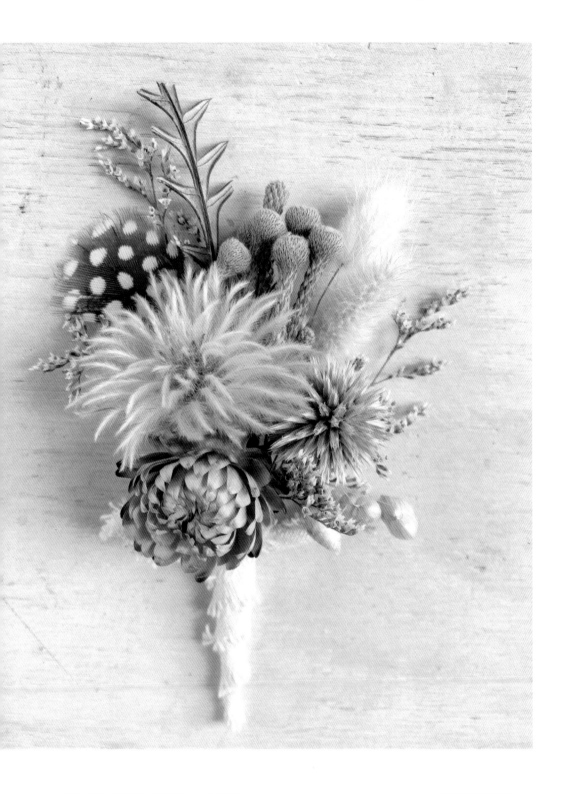

與新娘捧花成對的新郎胸花

製作方法、製作者：高野 Nozomi（NP）

成對的新娘捧花與新郎胸花，是發揮創意的絕佳機會。新郎胸花雖然小巧，卻讓人印象深刻。這份尺寸感，深刻激發出創作熱情。

花材、工具

毛筆花／山防風
蠟菊／小銀果
兔尾草／艾芬豪銀樺
宿根星辰花'藍色幻想'
蒲葦／珠雞的羽毛

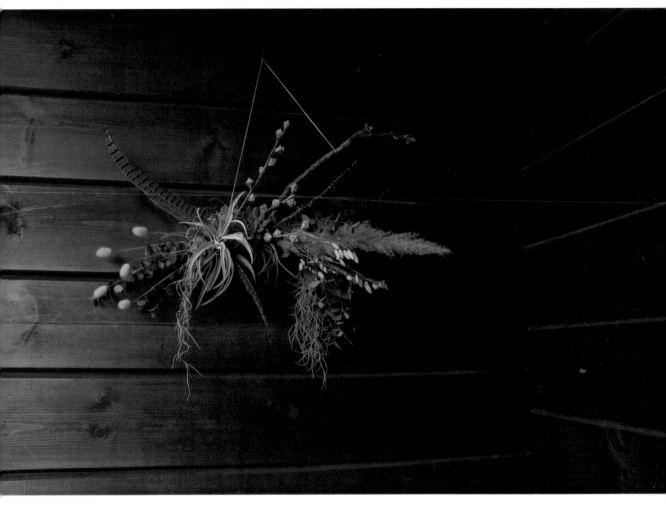

將花材堆疊在枝條上製成的法式花束

製作方法、製作者：高野 Nozomi（NP）

把花材少量綑綁後固定在枝條上。多肉植物與空氣鳳梨纏繞鐵絲後，顧及重量平衡性地固定在枝條上。細小的花材與羽毛，則是插在已經固定好的鐵絲上。整體是以畫線條的感覺進行製作。空氣鳳梨及多肉植物非常適合融入乾燥花束設計，配合饒富個性的枝條直放或橫擺，像這樣隨心所欲的製作也是一大樂趣。

花材、工具

櫻花樹枝／尾草／加寧桉／藍桉／尤加利果
兔尾草／小判草／空氣鳳梨
多肉植物／綠雉的羽毛

新月花圈

利用色彩魅惑人心的寶紅色花圈

製作方法、製作者：深川瑞樹（Hanamizuki）

興奮的情緒，暗藏心底的熱情…。你，對於紅色，有何想法？
從天而降的新月上鑲滿紅色的寶石。

| 花材、工具 | 虎眼／木百合／銀樺／尤加利
尾草／新月型的花圈基座 |

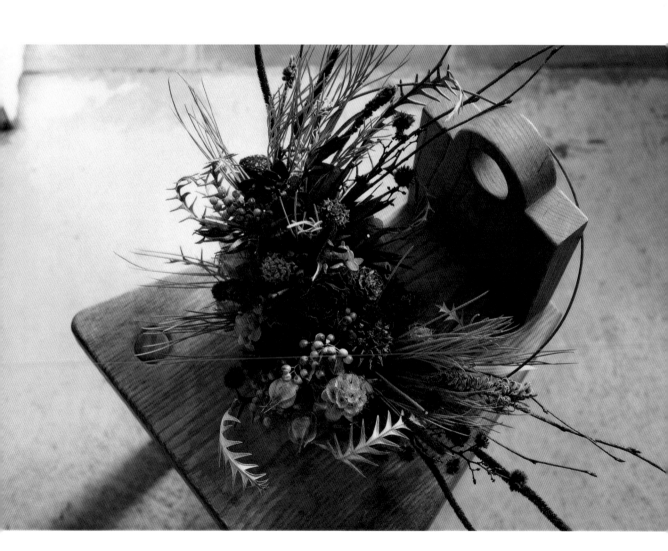

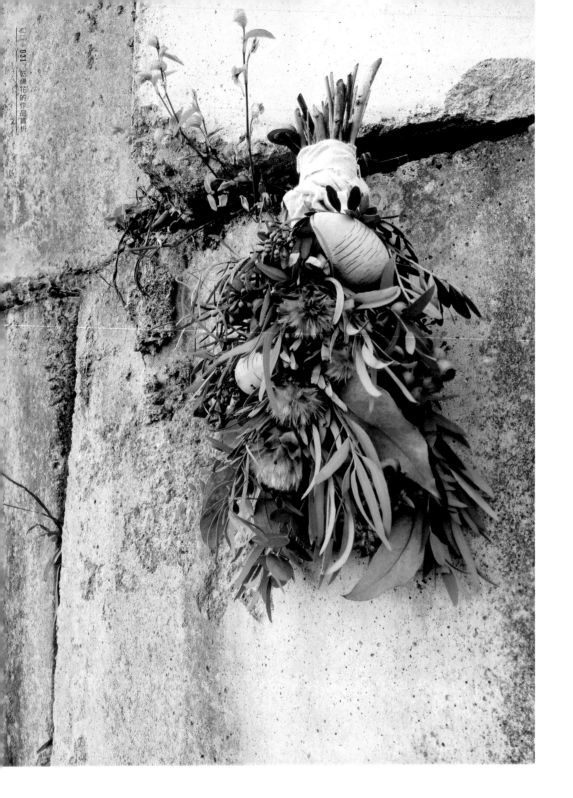

乾燥後仍舊充滿蓬勃生氣與活力

花材、工具

開心果葉／柳葉尤加利
大葉桉／加寧桉／尤加利十字果
毛葉桉果／多花桉果／佛塔樹葉
澳洲木梨果／麻布

製作方法、製作者：中本健太（Le Fleuron）

把個性化果實與綠色植物隨意綁成一束，完成強調花材風格的花束。強烈的生命力中，融入典雅色彩與蓬鬆質感，藉此表現出柔和感。留意視覺焦點與高低差，在接近綑綁處的位置運用存在感十足的澳洲木梨果，替整件作品增添畫點點睛之妙。握把處隨意纏繞的麻布，增添自然的裝飾點綴。

製作方法、製作者：flower atelier Sai Sai Ka　攝影：松本紀子

將仰望星空、眺望明月的人們各自的想法、各式各樣的心情，化作水滴的作品。是一件彷彿能夠替生活增添許多故事的花環。把菝葜果實花圈拆解掉，重新打造成月亮型的基座，愈往兩邊尖端處使用愈細小的花材，塑造成俐落的新月型。

花材、工具

雪花星辰／鐵線蓮／巴西胡椒
袋鼠爪花／針墊花
星辰花／斯托貝
木百合（以上皆為乾燥花）
羅漢柏／滿天星／繡球花
（以上為不凋花）

造型花飾

新月與水滴

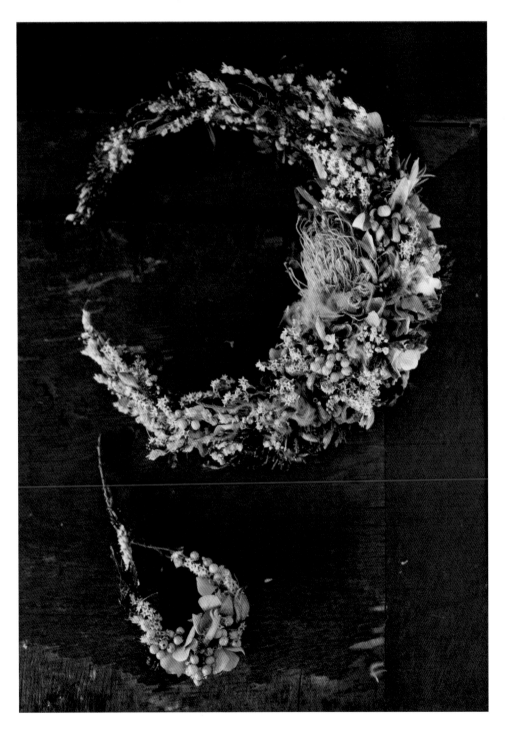

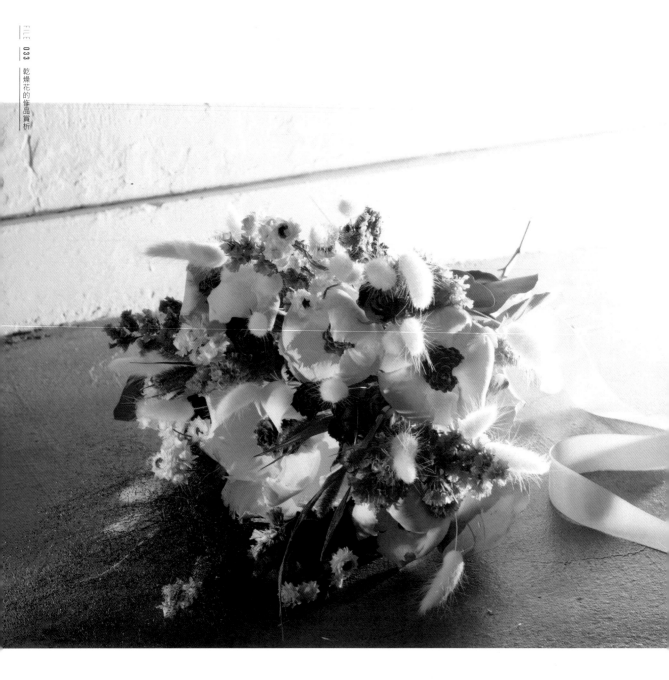

捧花

盡顯風采的配色

製作方法、製作者：MIKI　攝影：相澤伸也　協力：坂田篤郎・AdFoto

把棕櫚花綁成一束的乾燥捧花。為了讓白色更醒目，搭配使用了鮮豔的紅色和紫色。因為想要呈現自然的色彩，而將燈光控制在最小限度，盡量利用自然光來拍攝。每一朵花皆具備不同的樣貌，因此拍攝重點並非整束捧花，而是讓每一朵花都能盡顯風采。

花材、工具	棕櫚花／玫瑰／星辰花／兔尾草／尤加利 銀苞菊

製作方法、製作者：中本健太（Le Fleuron）

飾品般橘色果實奪目耀眼的壁掛式花束，整體採用相同色調來營造華美感。過一段時間，陽光陀螺會綻放而露出棉毛；氣根纏繞的錦屏藤，其質感與顏色變化，營造出不同的氛圍。把銀樺、莢蒾果、陽光陀螺綁成一束，然後將雞屎藤果配置在其中一邊，從非對稱中取得絕妙平衡。用錦屏藤氣根包覆住綑綁處並任其自然垂擺，藉此打造出動態與空間感。

| 花材、工具 |

金背銀樺／莢蒾果
陽光陀螺
雞屎藤果
錦屏藤氣根

壁掛花束
與植物共享時光流動之趣

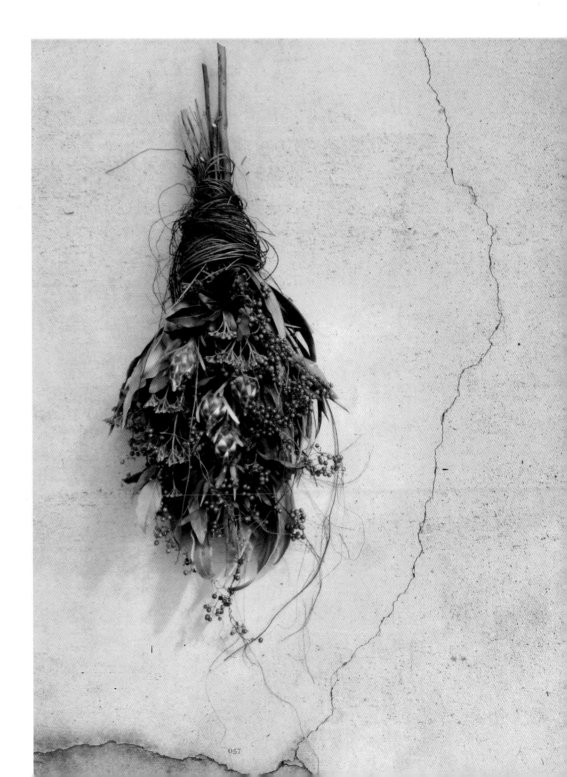

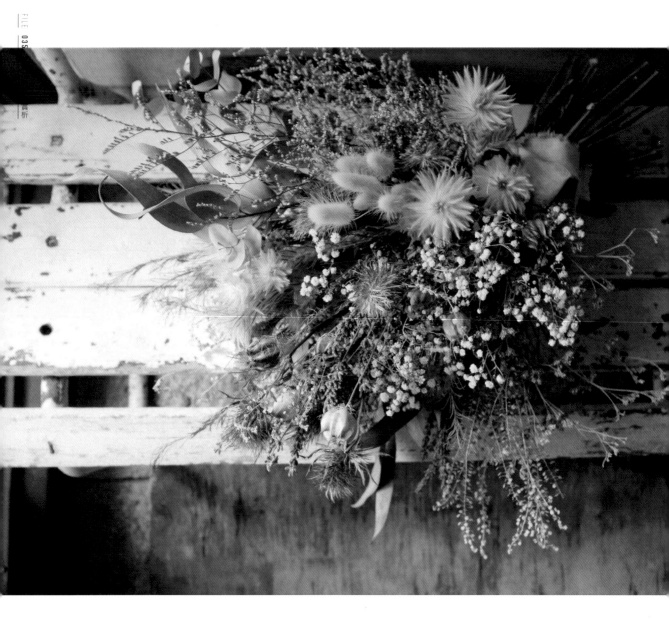

用小花演奏詮釋的結婚捧花

捧花

製作方法、製作者：田部井 健一・Blue Blue Flower

不使用大型花材，而是匯集多種小巧的細緻花材製作而成。典雅輕盈的氛圍，相當適合自然風的婚禮。即便是小型的花材，藉由多種質感、生長方式迥異的花材組合，即可營造出躍動感。

花材、工具

毛筆花／刺芹／薰衣草／薺菜／兔尾草
滿天星／黑種草果／星辰花 '藍色幻想'／星辰花
尤加利／艾芬豪銀樺

粉紅色與奶茶色的漸層

花圈

製作方法、製作者：荒金有衣

使用奶油色繡球花和粉紅色玫瑰的不凋花花圈。避免玫瑰過於醒
目，設法營造良好的視覺平衡。設計時也設法讓粉紅色和奶油色
繡球花呈現漸層色彩。

| 花材、工具 | 繡球花／玫瑰 |

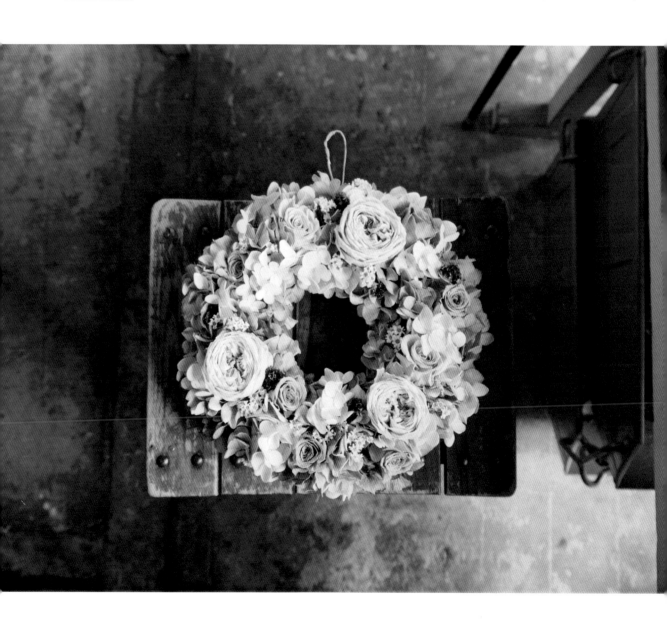

製作方法、製作者：中本健太（Le Fleuron）

在棉絮般蓬鬆輕柔的毛筆花內，運用羅丹斯的小花、八仙花的草
原、褐色殭屍果建構而成的小窩，表現出彷彿住有居民的世界桃
源。以老舊腳踏板當作背景，與乾燥花的顏色形成對比。盡量不
讓花材超出盒緣，完成飽滿可愛的設計安排。

花材、工具

八仙花／紅瓶刷子樹
銀樺／毛筆花／羅丹斯
射干的果實／胡桃
月桃／殭屍果
木盒／插花用海綿

框飾

小小村民居住的世外桃源

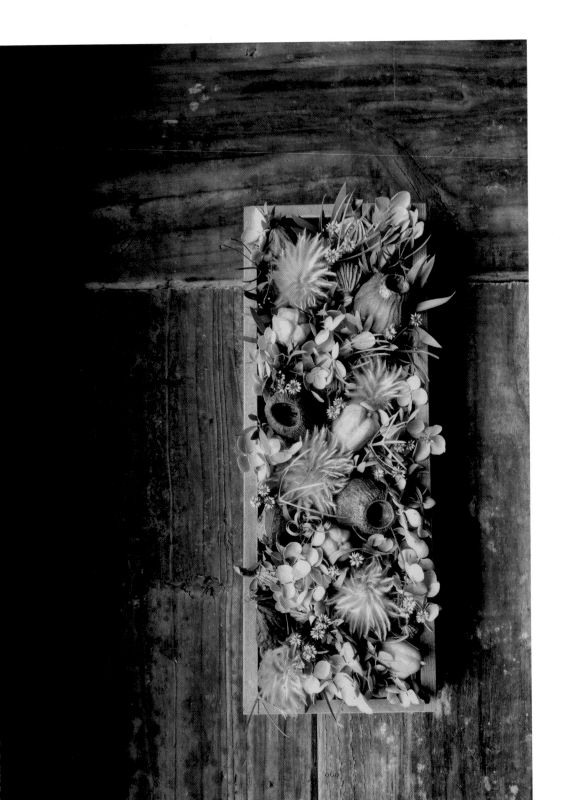

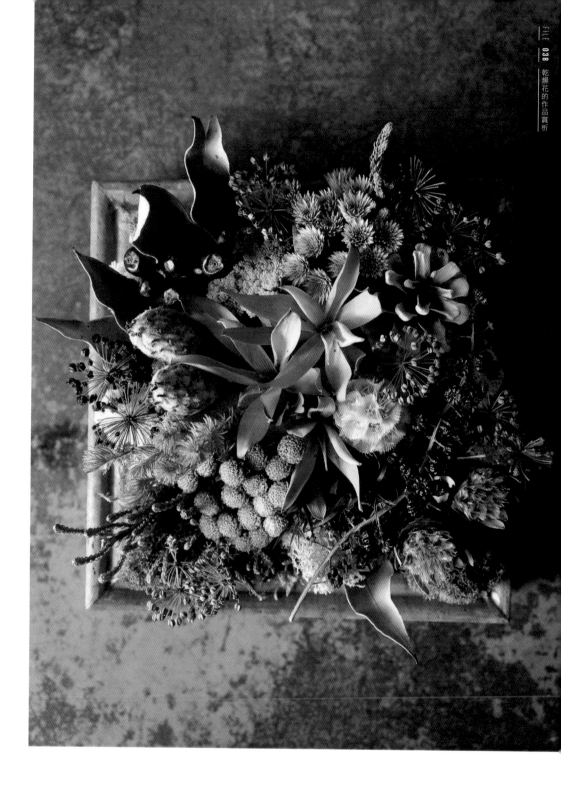

框飾

生氣蓬勃的乾燥花框

製作方法、製作者：SiberiaCake

適合壁掛，也可擺放在櫃子上。在野花生氣蓬勃的氛圍內，添加些許纖細的山獨活。先從大型素材開始配置，後半再添加細小素材營造纖細。用水苔妝點輪廓的某些地方，藉此營造出空間感。整體再輔以高山薺草的黃色作為強調色。

| 花材、工具 |

木百合／飾球花
西洋松蟲草果實／石斑木的果實
美洲商陸果
洋玉蘭的果實／山獨活
高山薺草／松果
尤加利／苔草

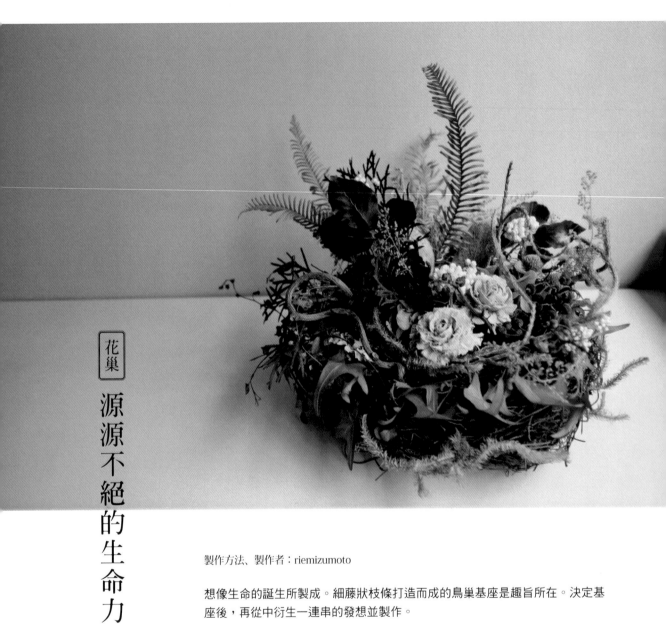

花巢

源源不絕的生命力

製作方法、製作者：riemizumoto

想像生命的誕生所製成。細藤狀枝條打造而成的鳥巢基座是趣旨所在。決定基座後，再從中衍生一連串的發想並製作。

| 花材、工具 | 雪松玫瑰／蕨／澳洲米花／常春藤
石松／薺草 |

製作方法、製作者：高野 Nozomi（NP）

自然界中存在著許多饒富魅力的形狀。以掛壁為前提，配置時設法突顯植物的線條。因為容易顯得平淡無奇，因此在植物之間安插尤加利葉一起綁成一束。

發揮質感營造華美氣質

花材、工具

胡克佛塔樹／小銀果／新娘花
毛筆花／西洋松蟲草果實
柳葉尤加利／藍寶貝尤加利
山防風／蒲葦
木百合 'Gold Cup'
艾芬豪銀樺
星辰花 ' Ever Light'
羽毛草

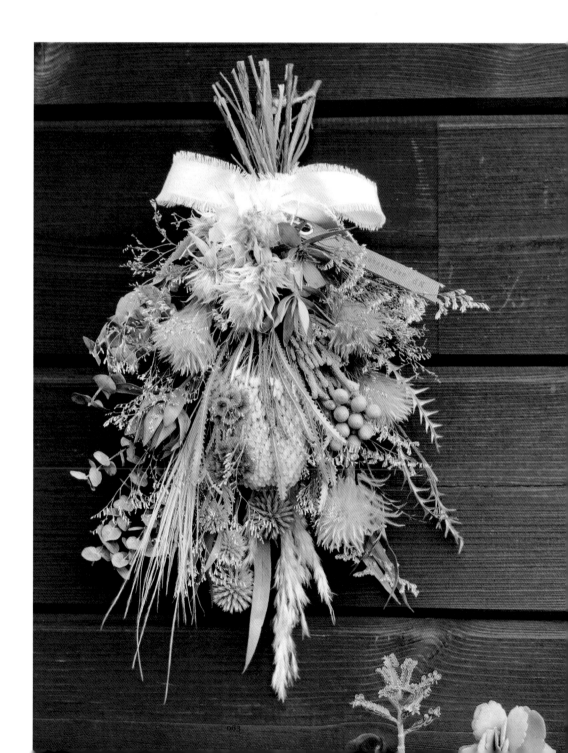

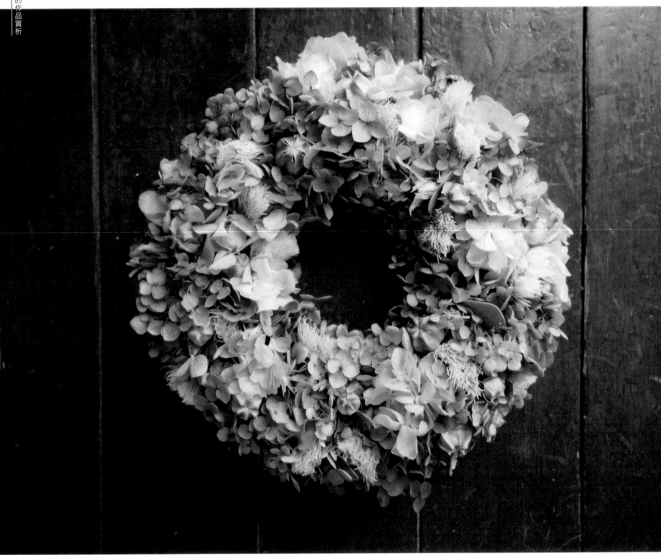

花圈

高雅別緻的古董色調

製作方法、製作者：荒金有衣

利用古董色調的乾燥繡球花來製作花圈。優雅細膩的色調，讓房間顯得更有品味。外緣與內緣賦予分量感，完成立體感十足的圓環。

| 花材、工具 | 繡球花 |

製作方法、製作者：高野 Nozomi（NP）

蒲葦本身已經十分具有存在感，因此僅重點使用顏色鮮豔的花材，
避免整體過於花俏。

花圈

大量花材堆疊而成的歡愉感

| 花材、工具 |

蒲葦／羽毛蘆葦／木百合 'Pisa' ／陽光陀螺／木百合 'Tall Red'
黑種草／毛筆花／琥珀果／加寧桉
虎眼／粉萼鼠尾草／小銀果／青稞
西洋松蟲草果實／蠟菊／小判草

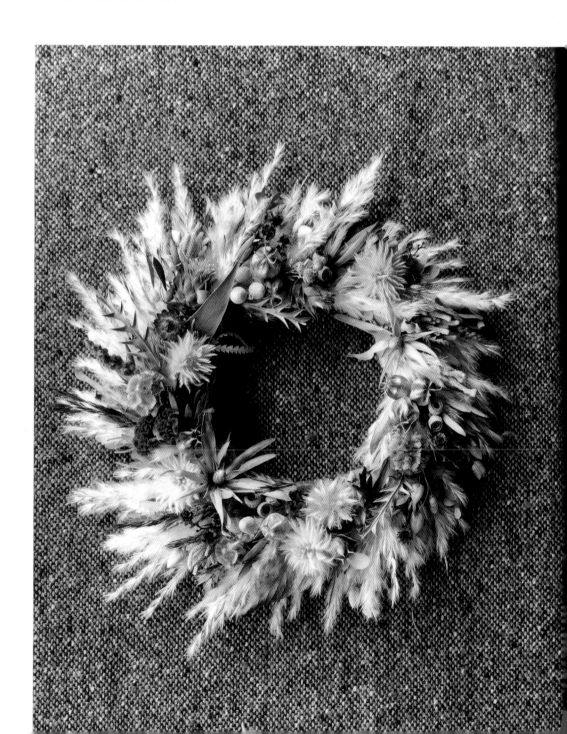

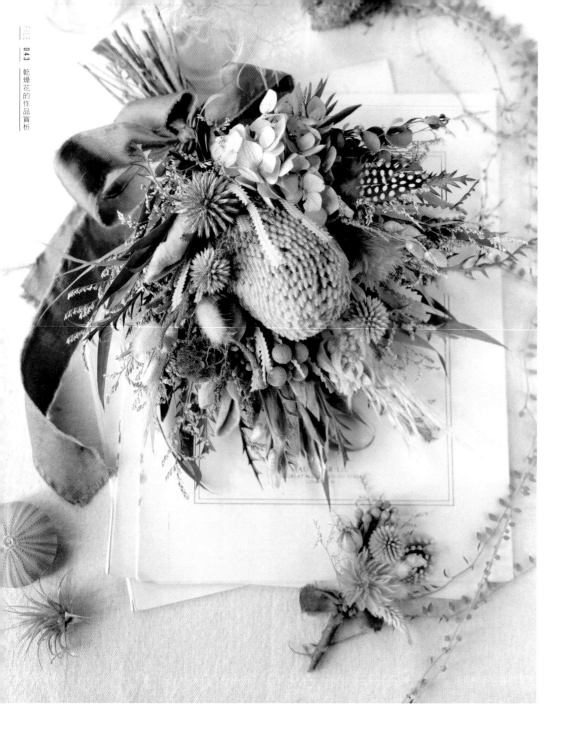

花束

高雅浪漫的大人藍調

花材、工具

胡克佛塔樹／繡球花
毛筆花／山防風
黑種草／羊耳石蠶
銀葉樹／小銀果
兔尾草／小判草
宿根星辰花 '藍色幻想'
柳葉尤加利／加寧桉
艾芬豪銀樺
西洋松蟲草果實／蒲葦

製作方法、製作者：高野 Nozomi（NP）

繡球花、圓點圖案的羽毛、素樸質感的植物，各自散發著獨特的個性，具有讓人捨不得移開視線的魅力。帥氣也好，浪漫也好，可根據用途營造各式各樣的氛圍。為了避免佛塔樹四周產生空隙，用鐵絲纏綁好的小花堆疊裝飾。

製作方法、製作者：高野 Nozomi（NP）

用淡藍色的繡球花營造柔和印象

盡顯乾燥花特有復古色調的花圈式捧花，可手持也可壁掛，適用於多種情境。為了予人飽滿豐厚的感覺，先把材料黏著處的基底部分多繞個幾圈營造出分量感，之後再用黏膠——黏上配件。用作捧花的時候，邊緣及背面也刻意添加花材，然後用銀樺的葉片巧妙隱藏黏接處。

花材、工具

繡球花／毛筆花／山防風／百合的果實
黑種草果／銀苞菊／金合歡／小判草／兔尾草
千日紅／星辰花 ' Ever Light' ／銀樺
奇異果的藤蔓（基座）／珠雞的羽毛

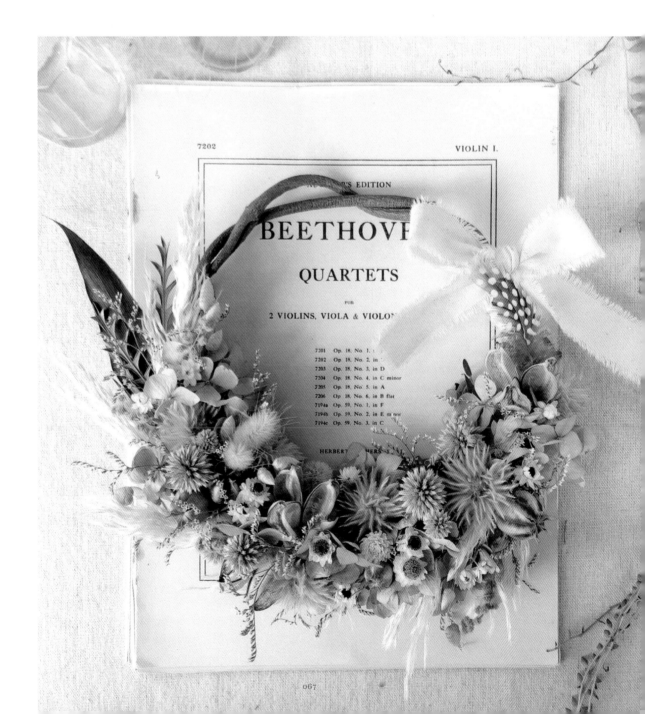

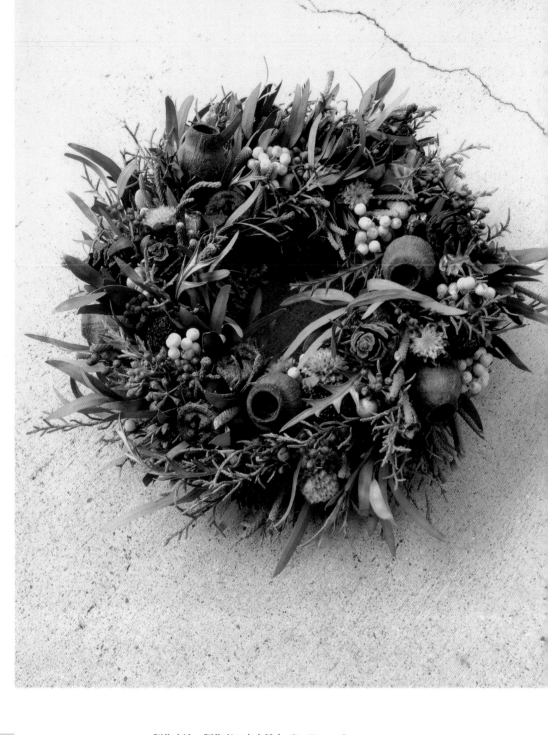

清新的森林樹果花圈

花材、工具

藍冰柏
柳葉尤加利／殭屍果／藍桉
四棱果桉／多花桉果
巴西胡椒
小銀果／銀樺
權杖木屬植物／樹果／花圈基座

製作方法、製作者：中本健太（Le Fleuron）

灰綠色基底內鑲滿樹果的自然花環。活用細葉尤加利、藍冰柏、銀樺等各種葉片的走向，纖細中仍可感受到強而有力的氣勢，表現出宛如身處動靜融合之森的自然韻律。為了避免顯得過於樸素，用巴西胡椒的白色增添柔和感。用黏膠黏附果實的時候，為了避免大型果實掉落，必要時可用鐵絲牢牢固定。

製作方法、製作者：田部井 健一・Blue Blue Flower

把野花與充滿個性的花朵綁成一束。雖然沒有特定綁法，但製作時會設法讓主要的海神花顯得更美。混搭各種黯淡的色調，衍生出自然的華美感。

花材、工具

海神花 'Venus' ／佛塔樹
陽光陀螺／四棱果桉／加寧桉
黑種草果／秋葵／海星蕨
艾芬豪銀樺

花束

自由混搭而充滿個性

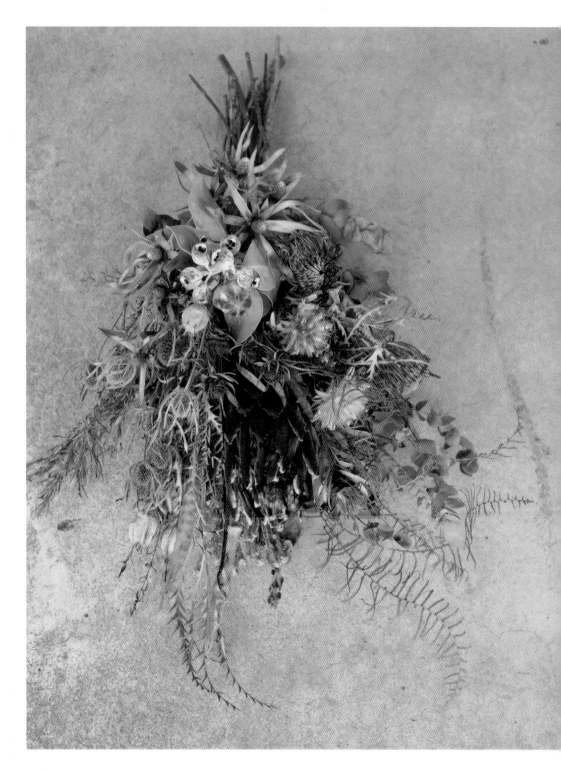

製作方法、製作者：flower atelier Sai Sai Ka　攝影：松本紀子

彷彿森林裡的各種植物相互交織生長，想像植物滿出來的感覺所製成的花環。與老舊的木板或鏽鐵這類刻劃歲月痕跡的人工材巧妙搭配，予人英氣逼人的酷帥感。部分花材使用了葉片專用不凋花製作液製成的原創花材，強制縮短不凋花加工時的染色天數，保留半乾燥花的韻味。

花材、工具

聖誕玫瑰／繡球花
泡盛草／四照花
飾球花／鐵線蓮
木百合

花圈

群綠交織的花圈

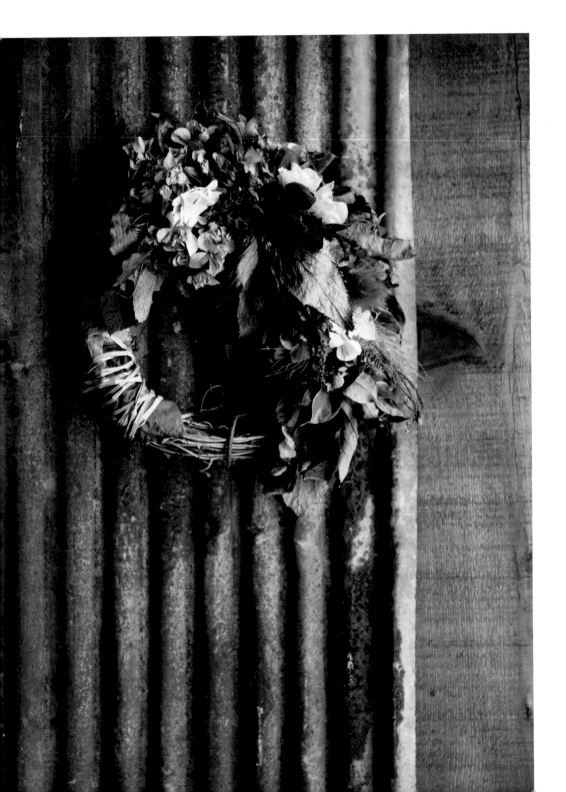

花束

彷彿擷取一方森林的氣息

製作方法、製作者：高野 Nozomi（NP）

以形同獠牙的秋葵枝條為基底，搭配採自山上的地衣類及孢子葉等個性化植物交織而成。不勉強安插植物，而是順勢掛上後用鐵絲固定。為了讓背面穩固，用樹枝等花材取得平衡。完成後用皮革等材料遮蔽鐵絲。

花材、工具

秋葵／海神花 'Niobe'
藍桉果／毛葉桉
巴拿馬草羊角／起毛草
毛筆花／艾芬豪銀樺
東方莢果蕨／地衣類／羽毛
皮革／空氣鳳梨

花材、工具

蘇鐵／孔雀椰子花序
巴拿馬草羊角／海神花／蒲葦
菝葜／玫瑰的果實／多花桉
陽光陀螺
虎眼／蓮蓬／皮革
闊葉銀樺／綠雉的羽毛

製作方法、製作者：高野 Nozomi（NP）

聖誕節或是新年都適合拿來擺飾。強調野生木本花的設計，散發一股難以言喻的特別感。蘇鐵葉子的前端尖刺具危險性，因此把葉尖稍微修剪掉比較保險。

花束

時尚又帶有野性的節慶花飾

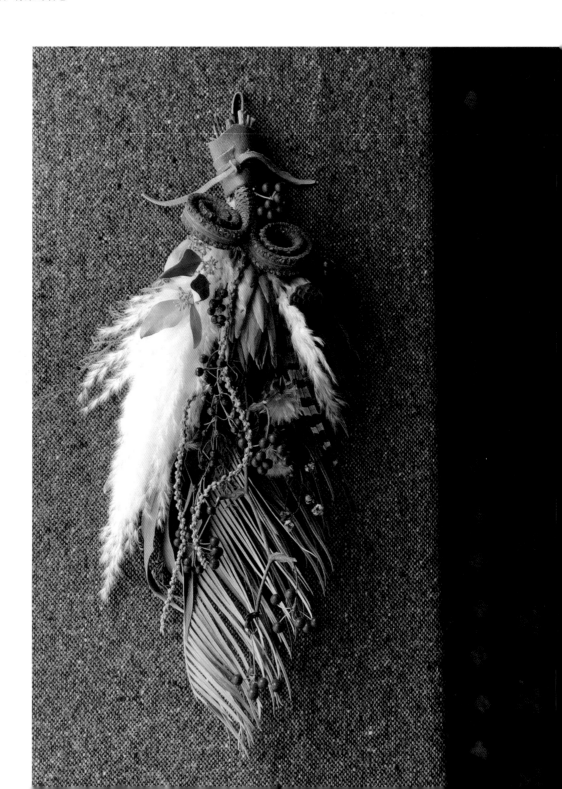

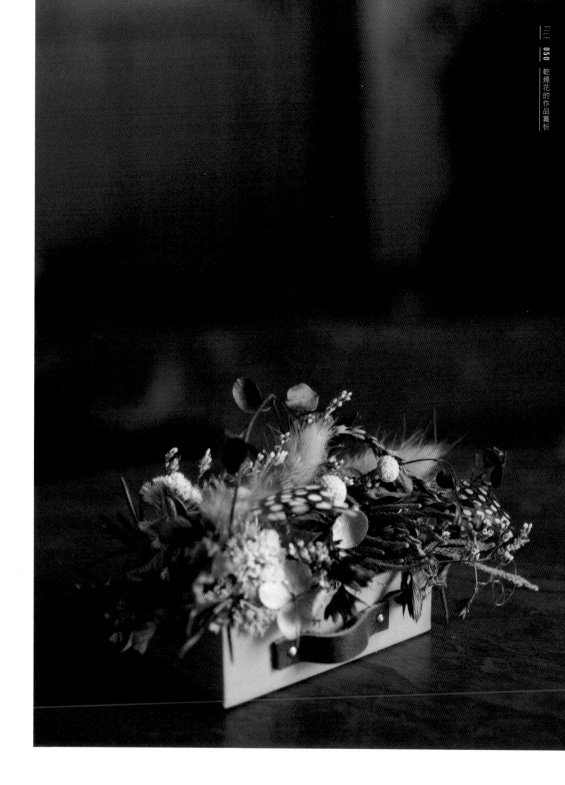

創意花飾

旅行的準備

製作方法、製作者：flower atelier Sai Sai Ka　撮影・松本紀子

想像行李從準備中的行李箱滿出來的模樣來安排植物。先替紙箱
上色，然後加裝皮革手把，完成看似行李箱的容器。為了表現滿
溢的樣子，配置時特別留意爬牆虎和羽毛的視覺動線。

花材、工具

金杖球／宿根星辰花／鈕扣藤
絨球花／迷迭香／繡球花葉片
（以上為乾燥花）
繡球花／星芹／薰衣草／芬蘭水苔
（以上為不凋花）
珠雞的羽毛

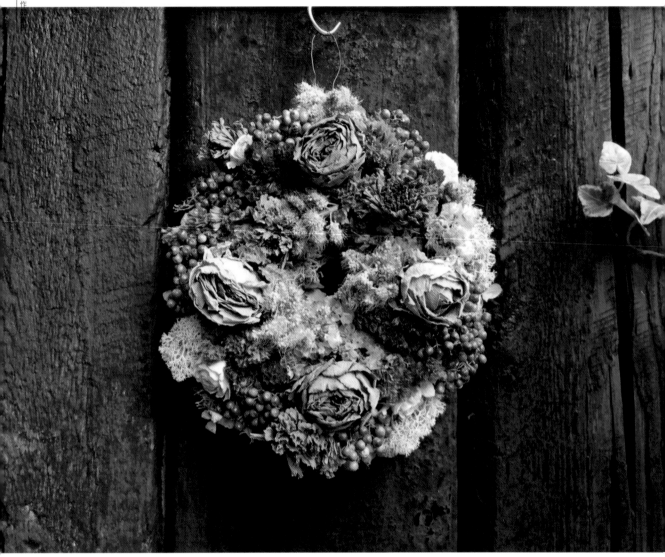

花圈

耀眼奪目的
鮮豔色彩

製作方法、製作者：hiromi

色彩鮮豔的花圈。花圈中央沒有洞的奇特形式是其特徵。避免相同的花朵或顏色相鄰配置，同時考慮到整體協調性地進行製作。

| 花材、工具 | 繡球花／玫瑰／巴西胡椒／星辰花／水苔萬壽菊／花圈基座（花框） |

花盒

動人心魄的藍色盒子

製作方法、製作者：Fleursbleues/Coloriage

把花材填滿收納小飾品的玻璃盒。不只欣賞，平常也可使用的花盒。白色到藍色的漸層、盒子的陳舊感與花材的冷冽氛圍，營造出新懷舊的韻味。

| 花材、工具 | 骨董盒／百日草／山防風／玫瑰
SA 雛菊／千日紅／巴西胡椒／山柑科植物
澳洲米花／雪莉罌粟／尤加利的果實／絨球花 |

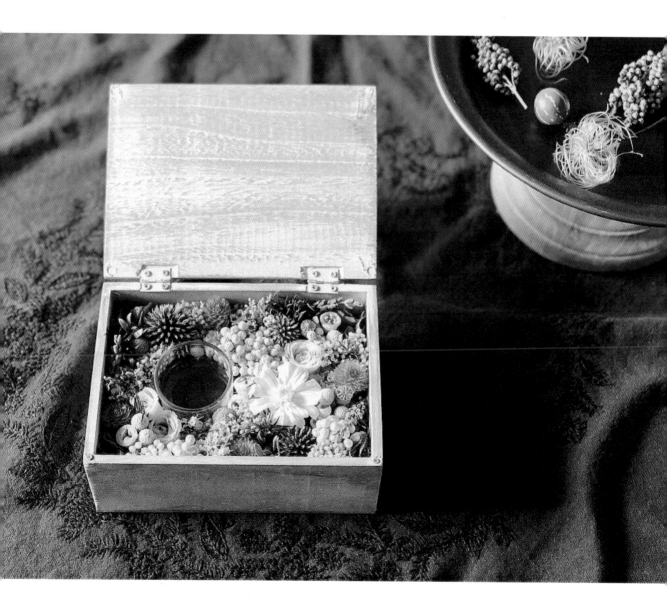

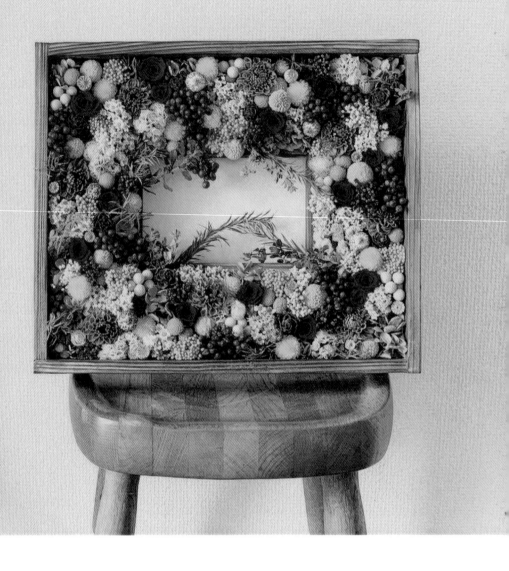

寄予玫瑰的思緒

製作方法、製作者：Fleursbleues/Coloriage

紅玫瑰的花語是「愛情」、「熱情」、「戀愛」、「狂熱的愛戀」。以 12 朵紅玫瑰為主，每一朵玫瑰分別注入了「感謝、誠實、幸福、信賴、希望、愛情、熱情、真實、尊敬、榮耀、努力、永遠」的想法。每一枝花材都纏綁鐵絲加以固定。調整花朵時留意色調與高低平衡，盡量密實避免產生空隙，時而互相堆疊的安排配置

花材、工具	相框（高 26cm × 寬 21cm）
	乾燥花用花框／玫瑰／迷你大理花
	SA 雛菊／金杖花／巴西胡椒／澳洲米花
	滿天星／繡球花／星辰花
	雪莉罌粟／加拿列百蓿／茶樹
	尤加利的果實／絨球花／木百合屬植物／山柑科植物

花圈

鑲滿優雅氣質的花圈

製作方法、製作者：高瀨今日子（kyoko29kyokolily）

溫柔的光芒中，填滿許多可愛花朵的花圈，期盼藉此散播幸福的氛圍。花材以細緻的小花居多，因此用鑷子小心插入花圈以免折斷。

| 花材、工具 |

玫瑰／繡球花／金合歡／滿天星／小星花
千日紅／薰衣草／水麥冬／星辰花
煙樹／巴西胡椒／墨西哥鼠尾草
花圈底座花框

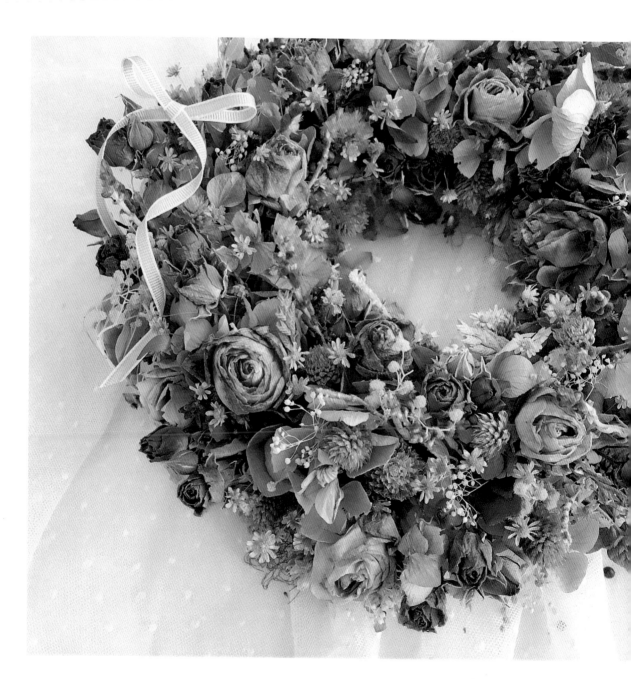

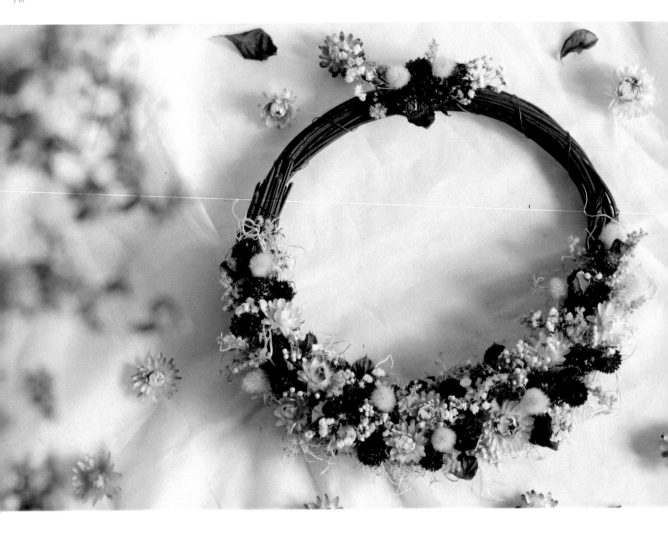

花圈

甜美可愛的
女孩兒花圈

製作方法、製作者：Lee

由小巧可愛的花朵匯聚而成的月亮花圈，以裝飾在小女孩房內的可愛感為設計
情境。預計要黏貼花材的地方，先鋪上空氣鳳梨後用鐵絲固定，再用黏膠鑲滿
小花。因為不需要每朵小花都事先纏綁鐵絲，所以製作起來較輕鬆。同理，即
便是大型的花材，只要整個密實鑲滿，也可營造可愛感。

| 花材、工具 | 千日紅／滿天星／蠟菊／一枝黃花／澳洲米花 玫瑰的葉片／空氣鳳梨／花圈基座 |

製作方法、製作者：Lee

召集花藝界的名配角小花，製成天然的迷你花圈。把小花束用鐵絲纏綁起來，然後交互配置在花圈底座上。粉紅色宿根星辰花如果數量過多，會和藍色幻想的顏色混在一起，容易產生雜亂的印象，因此需斟酌使用。因為是自然和諧的設計，所以可巧妙融入陽剛、簡樸等任何室內風格。

花材、工具

宿根星辰花（藍色幻想、其他 2 種）
滿天星
一枝黃花／花圈基座

花圈

使用配角小花製作的迷你花圈

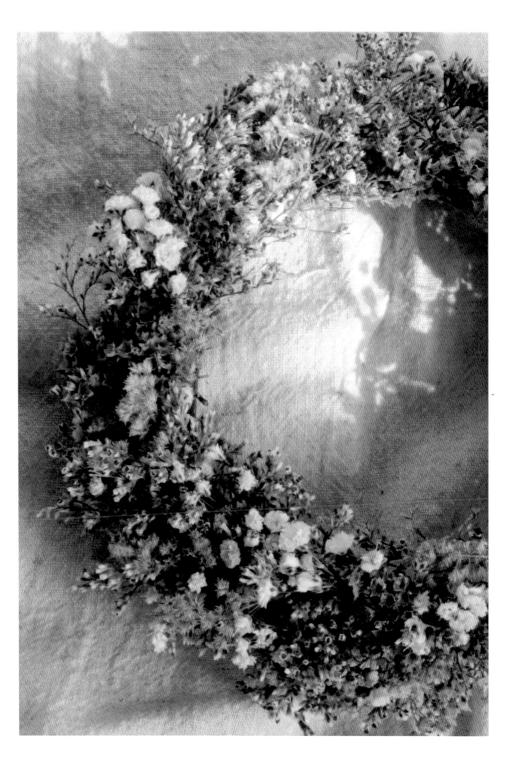

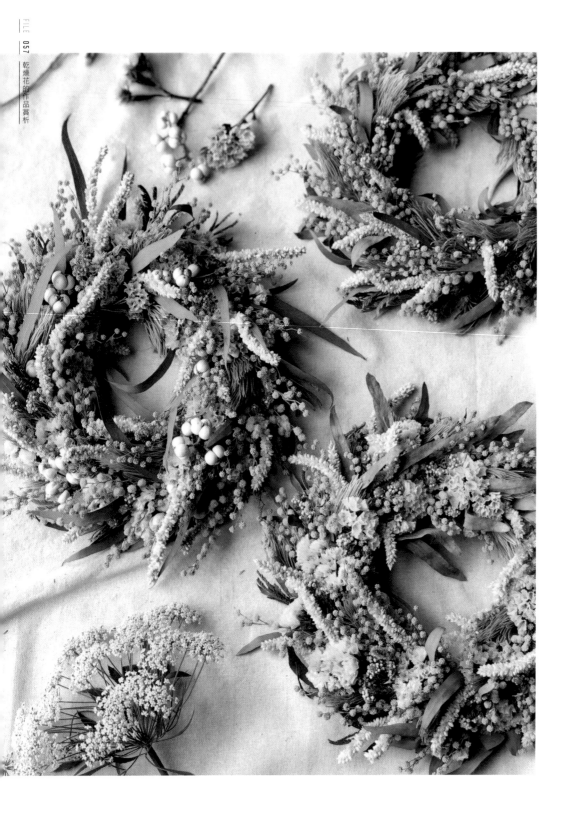

花圈

療癒系花圈

金合歡
星辰花 'Sunday Eyes'
柳葉尤加利／羊毛樹
棉毛菲利嘉／烏桕

製作方法、製作者：高野 Nozomi（NP）

白色的小花與果實若隱若現，相當可愛。製作時特別留意星辰花
與含羞草的比量，並且用白色中和紫色與黃色的平衡。

製作方法、製作者：LILYGARDEN・keiko

呈現戚風蛋糕般的鬆軟感，別具特色的乾燥花圈。為了營造份量感，滿天星先使用含苞待放的花，接著再使用已綻放的花。乾燥後花朵會變小，因此盡量插多一點。最後鑲滿星辰花，稍微緩和滿天星的豐厚感。結上奢華的緞帶，也可當作婚禮的迎賓花圈或禮物。

| 花材、工具 |

滿天星／小星花
松蘿鳳梨
花圈基座（菝葜、藤等）
緞帶

花圈

純白的滿天星花圈

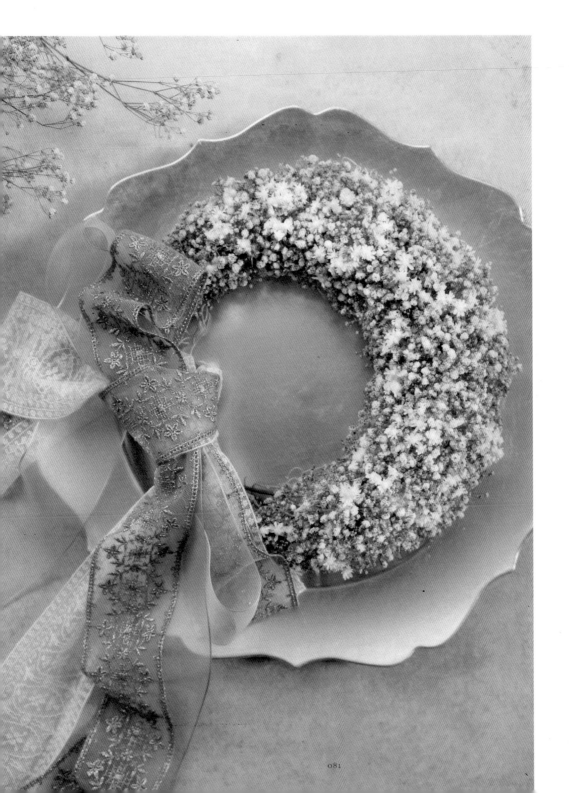

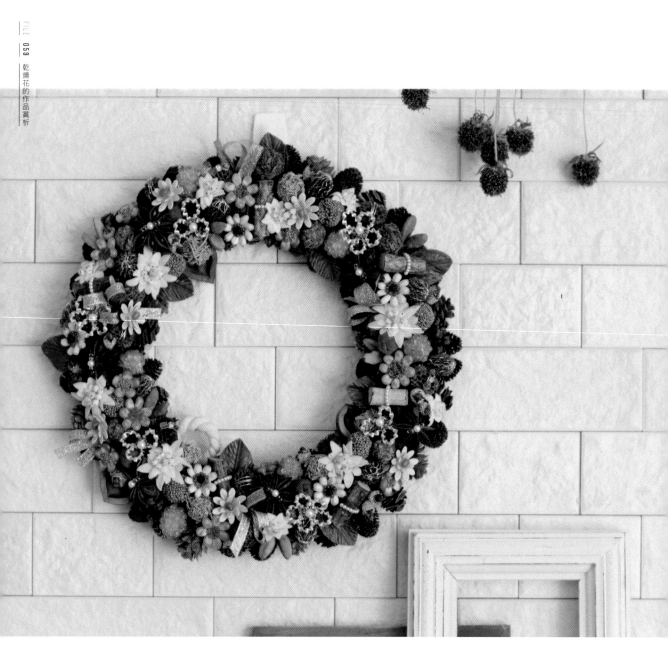

花圈

塑造花朵元素

使用種子果實

製作方法、製作者：toccorri

把素材結合成花瓣和花朵的模樣。小種子與果實互相依偎成為具象的存在，化為永不腐朽的恆久之物，而這也是樹果與巴西胡椒特有的妙趣。如果因材料不足而無法一氣呵成完成製作，設計容易因此失序紊亂，因此請確實做好事前準備。組裝前先將所有材料分成 6～8 等分，組合時即維持良好的整體平衡。

花材、工具	
	玉米／冬瓜種子／紅花／雪絨花
	八角／丁香／莓果樹枝／藥草球（藥用鼠尾草、芥菜籽、藏茴香）
	赤楊／水杉
	白樺／木麻黃／胡桃／小豆蔻／手作用樹脂黏土
	緞帶／串珠／鐵絲

新月型 4色陸蓮花圈

花圈

製作方法、製作者：toccorri

匯集4種粉紅色的陸蓮花，配置出同色深淺變化的花圈。整體呈現不過份可愛的熟女氣質。基座限定使用亮綠色系，框架則是新月型。讓重心稍微偏左下角，然後將陸蓮花整合在左下角的中心，營造出存在感。因為想要製作大而明顯的新月型，因此先將市售的圓型花圈剪掉局部後分解，再一點一點錯開重新建構成新月型。

| 花材、工具 | 陸蓮花／星芹／馬郁蘭
金翠花／多花桉／肯特奧勒岡
花圈基座 |

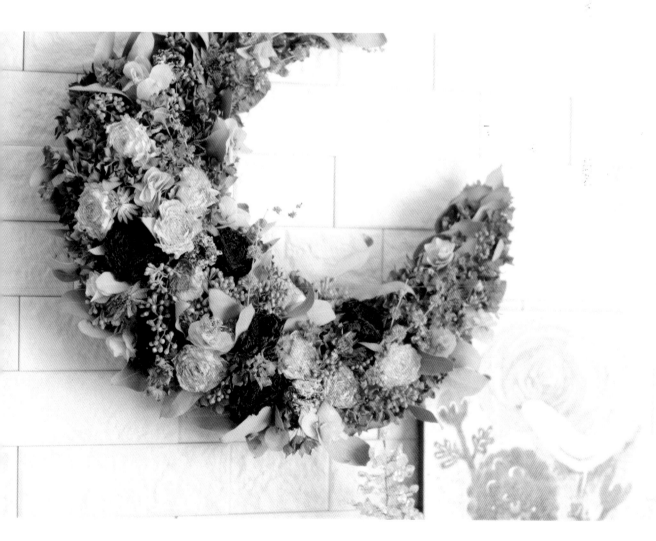

製作方法、製作者：高野 Nozomi（NP）

作為小禮物恰到好處的迷你花束。因為要做成相同大小，因此一開始先把小配件做出相同的長度。製作重點在於一邊檢視視覺平衡，一邊營造出份量感。

花材、工具

金合歡／西洋松蟲草果實／黑種草
烏桕／蒲葦／星辰花 'Sunday Eyes'
薊花／尾穗莧
柳葉尤加利／藍寶貝尤加利
棉毛菲利嘉／闊葉銀樺

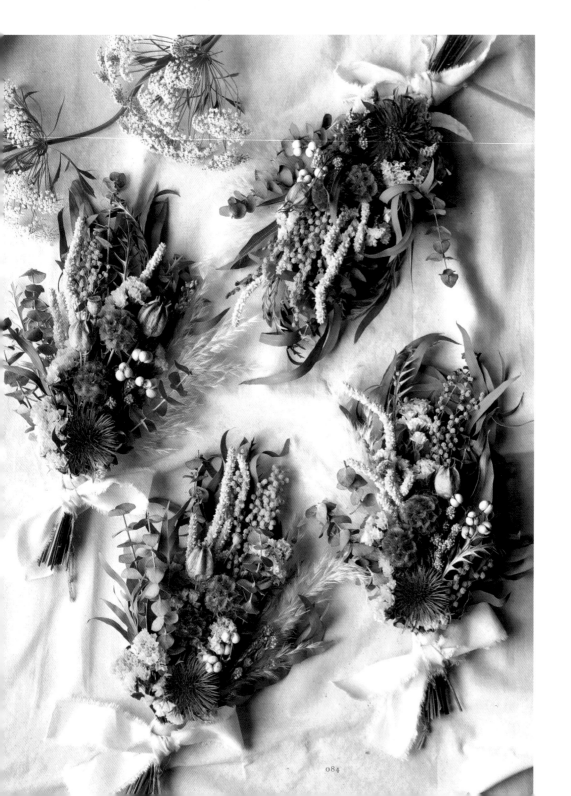

迷你花束 不經意的成熟心思

繡球花結合果實的迷你花圈

製作方法、製作者：yu-kari

使用多種綠色植物與果實，完成小巧精緻且充滿觀賞樂趣的花
圈。

花材、工具

鈕扣藤／繡球花／多花桉
星辰花／藍冰柏／袋鼠爪花
無尾熊莎草／飾球花

| 花材、工具 |

針葉樹葉子／尤加利
地中海莢蒾／飾球花／木百合
松果／橡皮筋／棉花

製作方法、製作者：荒金有衣

把松果等果實密密填滿，完成熱鬧繽紛的花圈。雖然天然，卻讓人一看忍不住感到雀躍不已。

花圈

存在感滿點的熱鬧果實花圈

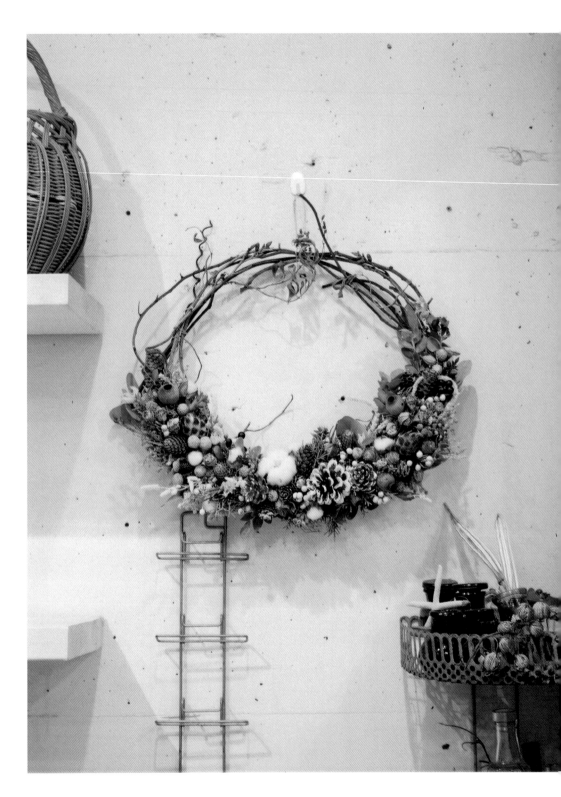

流木裝飾

散發植物原本的野性形象

製作方法、製作者：GREENROOMS

來自美容院的訂製作品，根據入口大門的氣氛設計而成。入夜開
燈後，植物的陰影更添一股優美氣質。以細流木作為核心，用花
圈鐵絲與熱熔槍完成製作。

花材、工具

木百合／杜松
紅桉樹／歐洲紫柳
多花桉／鐵絲

花束

展現雙色葉的銀樺花束

金背銀樺／鐵絲／麻繩

製作方法、製作者：GREENROOMS

散發洗鍊氛圍的簡潔設計。羽毛般的輪廓，充分展現每一片葉子的個性。以主軸的單一枝條為中心，使用花圈鐵絲捲曲葉片加以塑形。展現葉片的雙色之美是趣旨所在。

製作方法、製作者：高野 Nozomi（NP）

結合3種銀樺所製成的花圈。俐落生動的花圈搭配羽毛更顯帥氣。
銀樺的葉片請趁乾燥前尚柔軟時使用，可讓成果更具統一感。

花材、工具

黃色銀禧花／艾芬豪銀樺
金背銀樺／綠雉的羽毛
白腹錦雞的羽毛

花圈

金銀交織的帥氣花圈

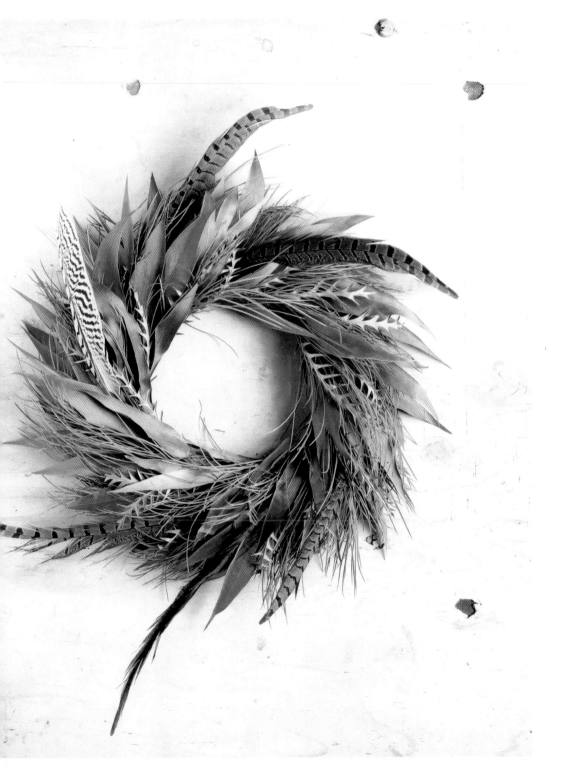

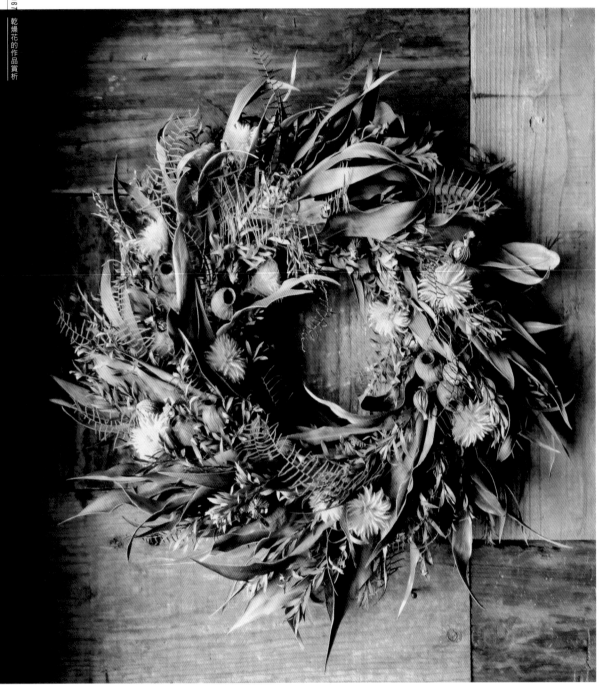

製作方法、製作者：中本健太（Le Fleuron）

單面金黃色的銀樺，枯萎後更添嬌豔之美。為了避免金色過度搶眼，用紅瓶刷子樹及海星蕨等綠色植物抑制色調，輔以菲利嘉的蓬鬆棉毛，完成不淪於單調的作品。利用能夠感受到老舊木材質樸感的暗色調背景，進一步突顯花圈的存在感。

| 花材、工具 | 金背銀樺／紅瓶刷子樹／殭屍果 |
| | 月桃／海星蕨／菲利嘉／花圈基座 |

花圈

表現腐朽
褪色之美

替冰冷的水泥牆注入生命

花圈

製作方法、製作者：華屋・Linden Baum

用單純的綠色製成的花圈。尤加利與銀樺乾燥後跳舞般的動感，強而有力的襯托出海神花的華美。

| 花材、工具 | 艾芬豪銀樺／尤加利／海神花 'Ivy'
藤蔓 |

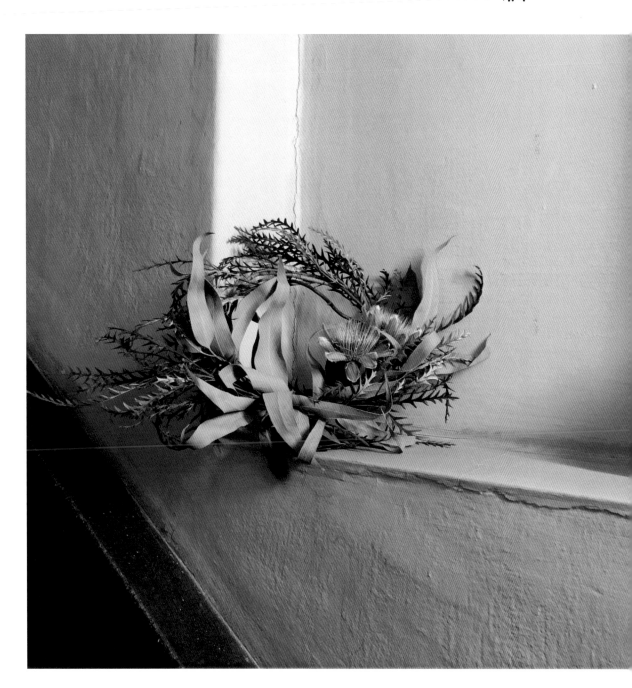

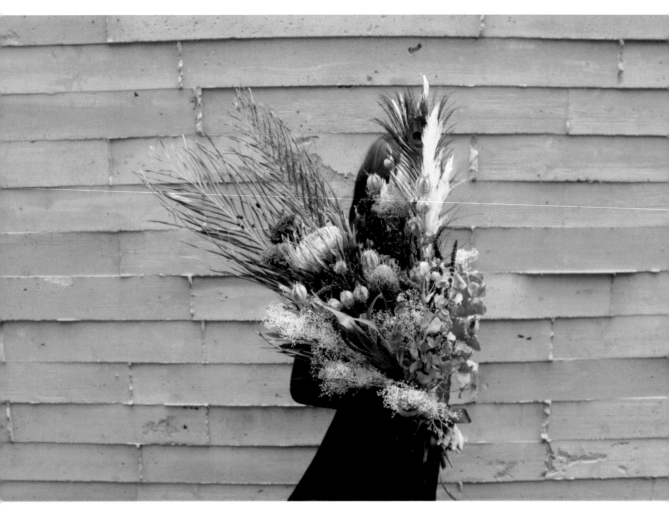

大型花束

表現
搖擺不定的心

製作方法、製作者：MIKI　攝影：NAGAOSA　模特兒：sashinami

利用帝王花、針墊花、黑種草等風姿獨特的花卉，來表現女性搖擺不定的各種情緒。藉由混合各種花材與色彩，表現出戀愛與複雜的心情。把所有花材合而為一盡顯美麗的花束。

| 花材、工具 | 帝王花／針墊花／青箱／滿天星／尤加利
地榆／黍／闊葉銀樺／黑種草
木百合／羽毛蘆葦／孔雀的羽毛 |

製作方法、製作者：高野 Nozomi（NP）

這是一把開店祝賀用的花束。前端的植物是一種赫蕉。在夏天把來自夏威夷的植物製成乾燥花。秋葵先用鐵絲纏綁後，再跟其他植物綁成一束，用鐵絲整合後再綁成一束比較不容易崩壞，設法讓所有植物皆可一覽無遺，能夠讓成品更臻完美。

花材、工具

赫蕉 'Shogun'
海神花 'Niobe'
木百合 'Pisa'
金杖球／秋葵／小銀果
琥珀果／陽光陀螺
蘇鐵／艾芬豪銀樺／闊葉銀樺
佛塔樹的葉片／蒲葦

花束

熱力四射的祝賀花束

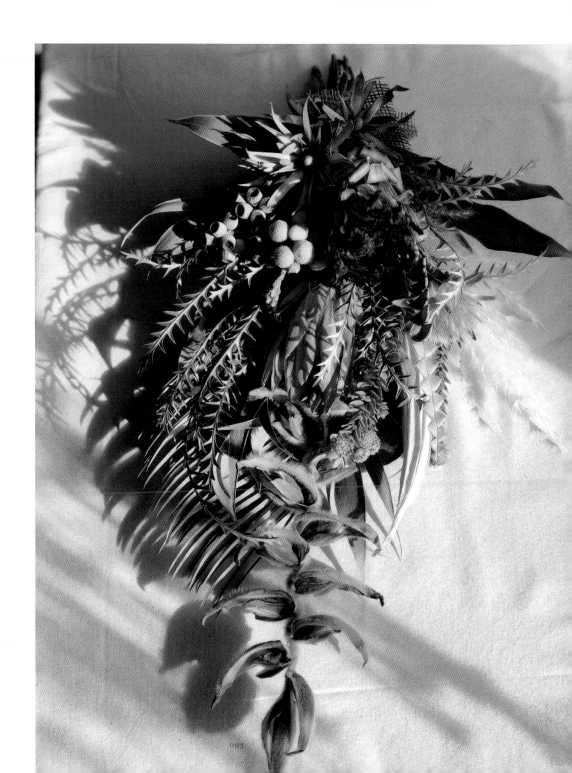

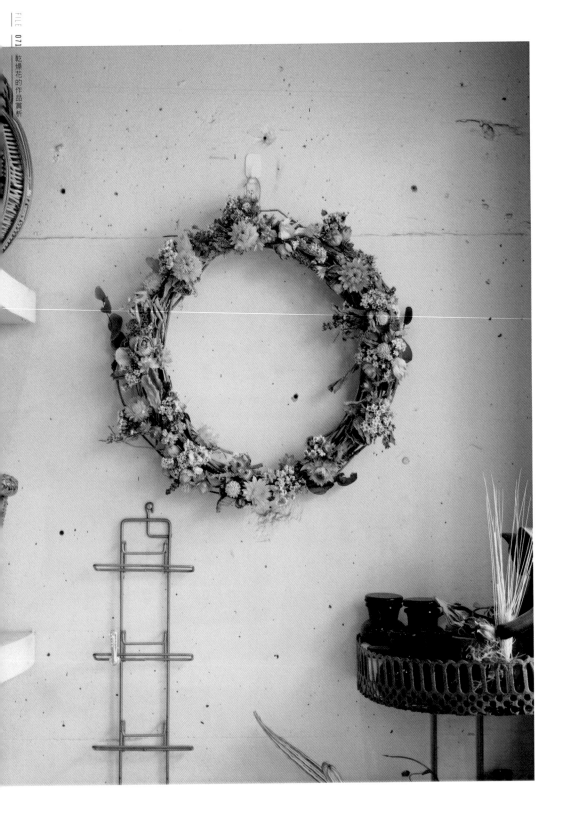

製作方法、製作者：荒金有衣

炎夏時期製成的天然乾燥花圈。因為尺寸比較大，所以在配置花朵時應避免過於鬆散，維持良好視覺平衡。利用蠟菊的黃色作為重點裝飾。

花材、工具

花簪菊／蠟菊
薰衣草／尤加利
千日紅／黑種草

店頭花束

帥氣典雅的花束

製作方法、製作者：FLOWER-DECO.Brilliant 門田久子

美指沙龍的開店祝賀贈禮。用奇異果的藤蔓打造曲線，表現出女性化的溫柔。之所以製成乾燥花束，是希望能夠長久欣賞。

| 花材、工具 | 朝鮮薊／薰衣草／栗／山防風
黑種草果／尤加利／空氣鳳梨／奇異果的藤蔓 |

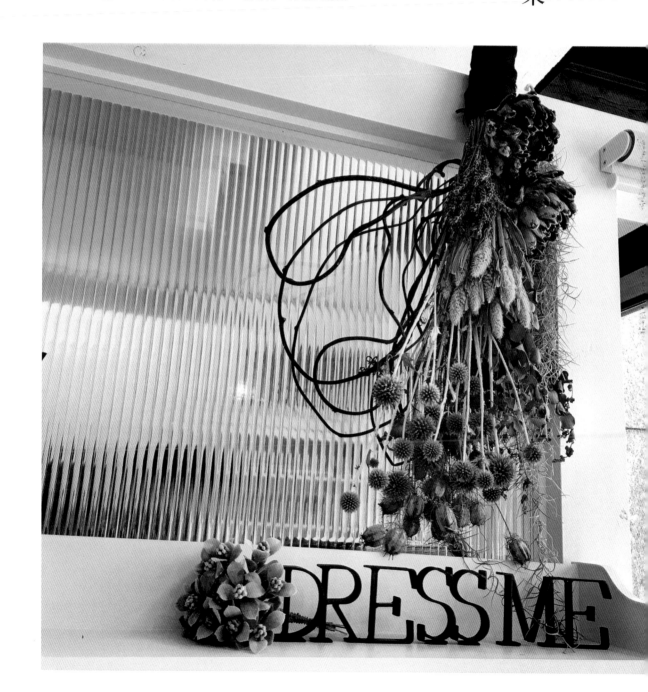

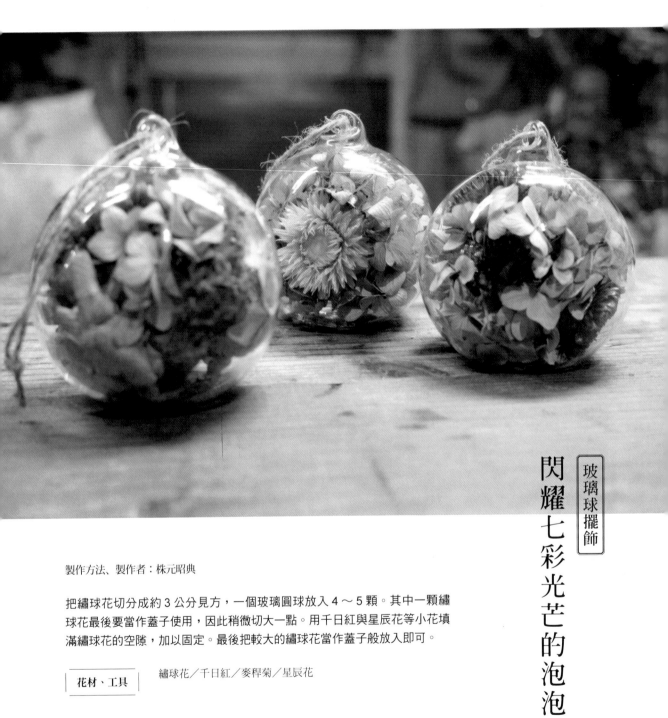

玻璃球擺飾

閃耀七彩光芒的泡泡

製作方法、製作者：株元昭典

把繡球花切分成約 3 公分見方，一個玻璃圓球放入 4 ～ 5 顆。其中一顆繡球花最後要當作蓋子使用，因此稍微切大一點。用千日紅與星辰花等小花填滿繡球花的空隙，加以固定。最後把較大的繡球花當作蓋子般放入即可。

| 花材、工具 | 繡球花／千日紅／麥稈菊／星辰花 |

花圈

宛如小蛋糕的花圈

製作方法、製作者：yu-kari

單純擺放裝飾尤加利與果實就很可愛的花圈，完成
彷彿被細葉尤加利包住的花圈。

花材、工具

鈕扣藤／繡球花
千日紅／尤加利
木百合／無尾熊莎草

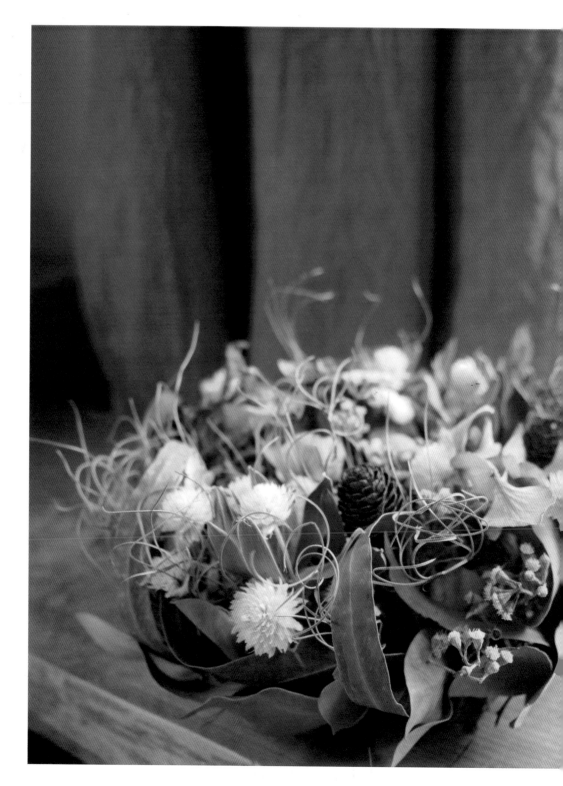

製作方法、製作者：zuncharo

新鮮花束再製的乾燥花束

花束

把以前送給男友的花束重組，再次贈送的乾燥花束。想著溫柔的他，大量使用小碎花植物，完成色調柔和的花束。使用蕾絲緞帶與琺瑯器皿，與乾燥花的氛圍相得益彰。

| 花材、工具 | 玫瑰／飛燕草／滿天星／星辰花／尤加利
蕾絲緞帶／琺瑯器皿 |

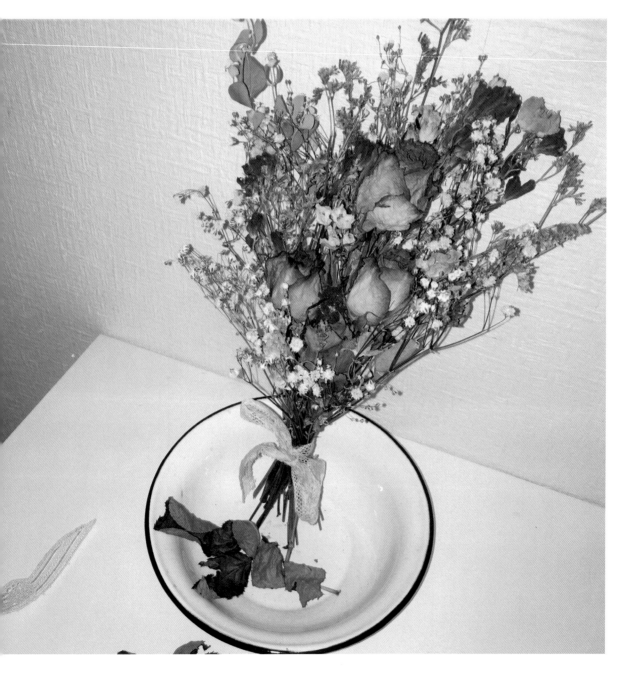

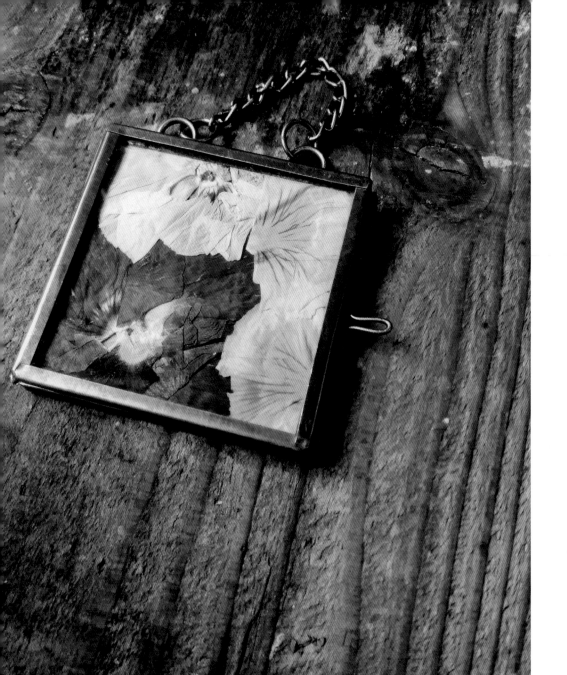

框飾

黃銅框花卉拼貼畫

花材、工具

三色堇／黃銅框

製作方法、製作者：中本健太（Le Fleuron）

把三色堇押花封印在復古色調的黃銅框內。設計出發點是想將自然的飾品掛在房間一隅或包包上，或是用毫無矯飾的植物來妝點生活。整體是比照拼貼的感覺去配置。框架如果更大，還可完成更大型的拼貼作品。

製作方法、製作者：zuncharo

花圈

將栽種花卉
製成乾燥花圈

把學校栽種的花乾燥製成的花圈。讓常春藤或小花的前端飛竄出去，營造自
然的氣氛。花瓣零星散布，松果用鐵絲纏綁後插進去。

花材、工具

玫瑰／蠟菊／松果／星辰花／滿天星／常春藤
尤加利／蕾絲緞帶／花圈型器皿／花框

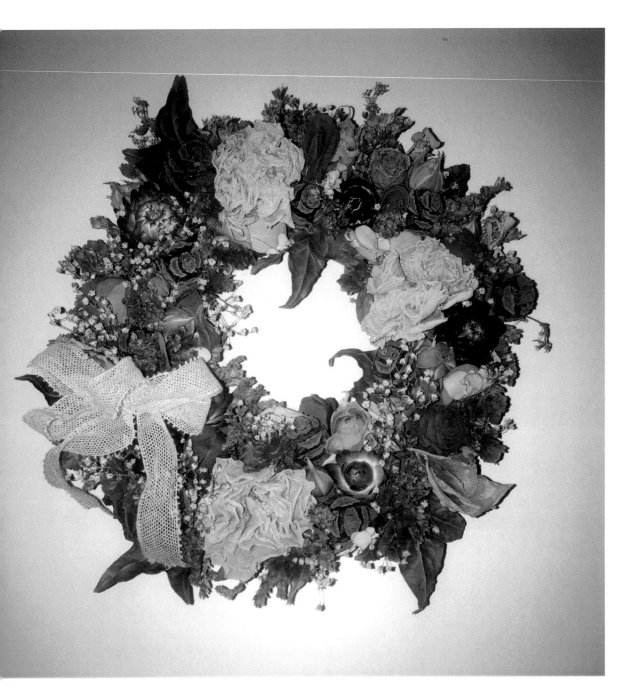

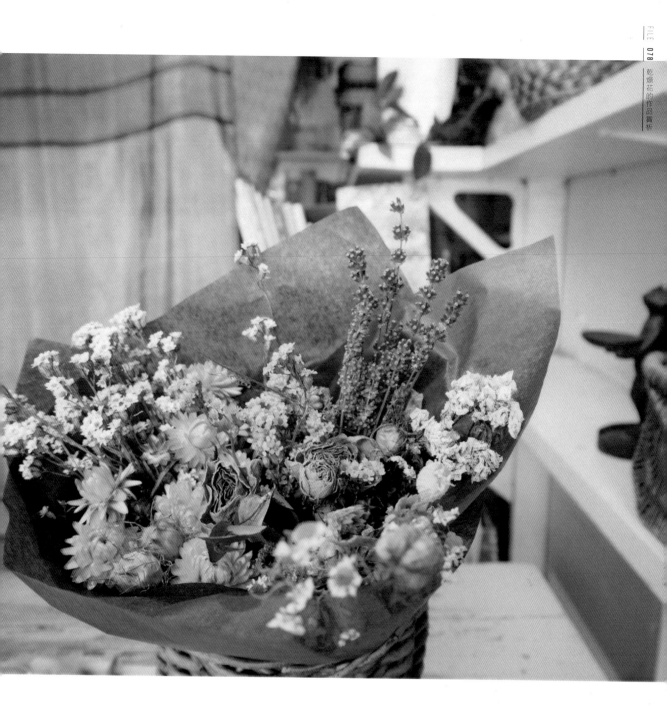

製作方法、製作者：荒金有衣

準備用來製成花圈的乾燥花材。簡單樸實，單單綁成一束擺著就很可愛。

花束

準備製成花圈的乾燥花材

| 花材、工具 | 花簪菊／蠟菊／薰衣草
尤加利／千日紅／黑種草果 |

製作方法、製作者：A harusame

因為找到比往年煙燻味更濃郁的繡球花，決定拿來發揮活用。與歷經一年淬鍊魅力遽增的乾燥花擺在一起，妙趣橫生。準備許多小型的白色花器，一球一球安插配置。設計成群集狀，藉此強調配色的巧妙。也搭配使用了2年或3年的繡球花。

花材、工具

繡球花

花瓶群集

烙印在心的濃郁香氣

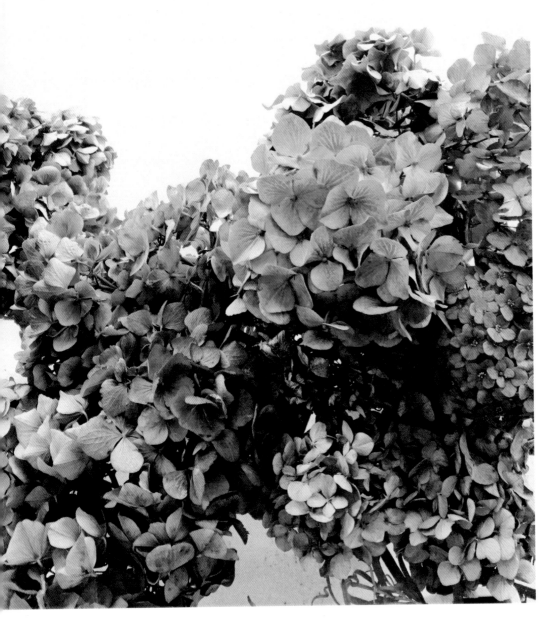

擺飾

結合氣球的渾圓設計

製作方法、製作者：大木靖子

花材、工具

紐西蘭麻／鐵線蓮

把紐西蘭麻像繩子一樣撕開，馬上就會變乾燥。利用此特性，把氣球作為基底來打造形狀。直接當作一個物體加以擺飾也很美，本例則是用作花藝設計的一部分。把裂成繩線般的紐西蘭麻打結塑型。也可使用劍山來撕裂。

花材、工具

蜘蛛抱蛋／酸漿果／鐵絲
釘子／強力膠

製作方法、製作者：大木靖子

活用葉形之美直接懸吊製成。用酸漿果強調動線，同時也是此作品的重點裝飾。3 根葉莖分別繫上長度不同的鐵絲，接著在牆上釘好釘子，然後把葉片懸掛上去。3 片葉子的位置有各式各樣的可能性，本例是將其串連配置。確認酸漿果在葉片上的固定位置，再用插花海綿專用膠固定。

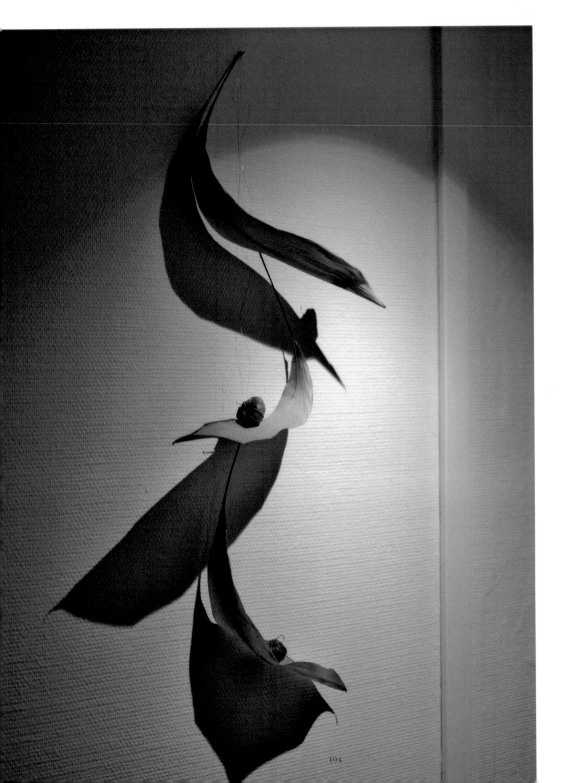

創意花飾

感受水的流動

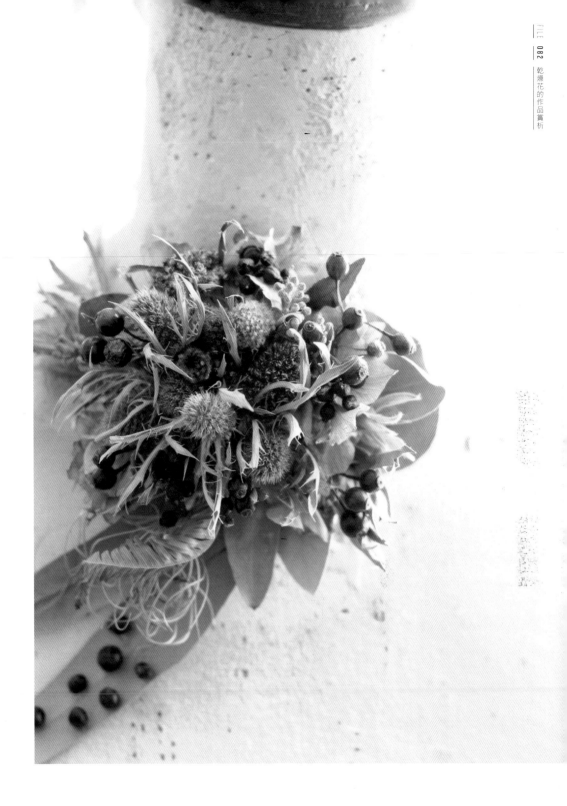

項鍊

與婚禮捧花同款的貼頸項鍊

製作方法、製作者：山下真美（hourglass）

閃閃發亮的貼頸項鍊結合相反特質的乾燥花，與新娘捧花成雙搭配甚是耀眼。用熱熔槍把花與葉黏在貼頸項鍊上，然後用尤加利葉打造出一定程度的輪廓，接著加入繡球花等大型花朵，再把剩下的果實與葉片加進去。薔薇的果實一顆一顆黏在葉片上，最後加入空氣鳳梨就完成了。

花材、工具

繡球花／刺芹
玫瑰的果實／空氣鳳梨
尤加利／地中海莢蒾

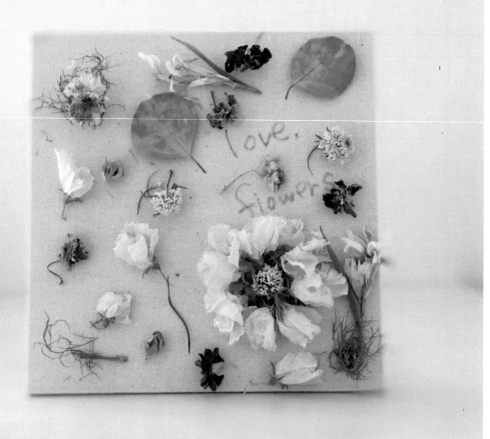

畫布

與時俱化的虛幻

製作方法、製作者：hiromi

無矯飾、不造作，自然融入空間的室內雜貨。用花在天然素材的畫布上進行設計。把香豌豆特有的輕盈花朵變乾燥，轉化為截然不同的花朵。周圍配置一致的顏色與花蕾使其更顯自然。帶莖的花與蕾的方向賦予差異，藉此表現出動感。靈感是來自於中意的手環。

花材、工具 | 香豌豆／黑種草果／西洋松蟲草／紫羅蘭／尤加利
三色堇／鬱金香／畫布

花繪本

排列花材，創作故事感

製作方法、製作者：mayu32fd 高橋繭

比照繪本形式，以在相片上排入文章為前提進行製作。首先排列花材，再透過由此衍生的世界觀創造「偶然的故事」。主角是鳥型托盤。總是乘載著夢想恣意翱翔。

| 花材、工具 | 向日葵／尤加利／菲利嘉／千日紅／金合歡／大理花
蠟菊／菝葜／玫瑰的果實
地中海莢蒾 'compactum'／赤楊 |

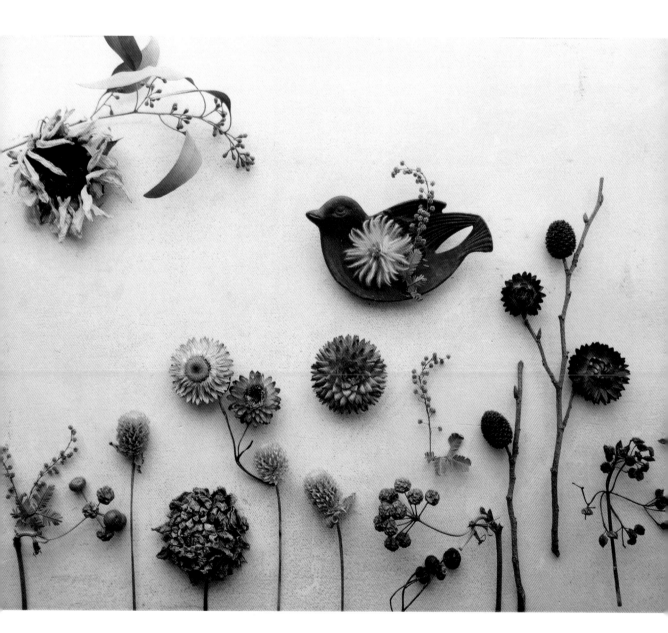

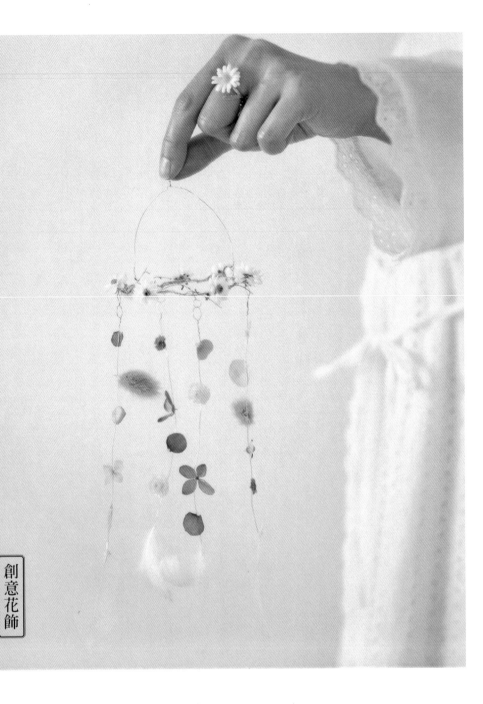

創意花飾

輕飄擺動的旗幟花飾

製作方法、製作者：koko

把乾燥花固定在鐵絲上，製成輕飄擺動的旗幟花飾。配置時格外留意乾燥花的色調。前端裝上葉脈標本和羽毛增添輕飄感。

花材、工具	花簪菊／繡球花／兔尾草
	小星花／蠟菊
	菫菜／葉脈標本／羽毛

製作方法、製作者：Koko　器皿製作者：Utsuwaya Mitasu　器皿：『翠鳥杯』

和喜歡的器皿一起入鏡，放上網曬美照的乾燥花用法。乾燥花配置成彷彿從杯子內滿出來的模樣，同時賦予花朵優美的動線。在其前方放置茶托，上面擺放些許花瓣就完成了。使用了有可愛翠鳥停佇在杯子手把上的器皿，完成這件可愛溫暖的作品。

| 花材、工具 | 繡球花 |

創意花飾

從容器中滿溢出來的花

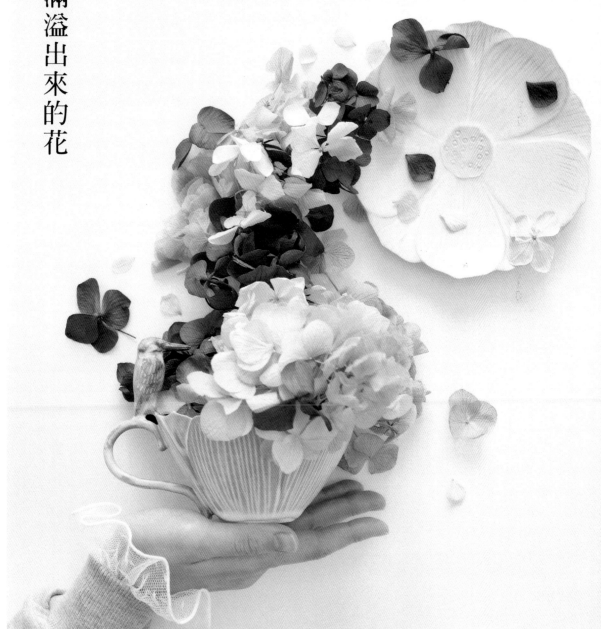

滿天星的轉變

影像創作

製作方法、製作者：野沢史奈

從鮮花逐漸枯萎變成乾燥花，利用兩張相片來表現出此兩面性。延伸的滿天星前端，還可持續銜接相片，藉此呈現出花朵存在型態的豐富可能性。

| 花材、工具 | 滿天星 |

花蠟燭

幻想的植物

製作方法、製作者：s-sense-candles satoko

挑選喜歡的乾燥花，封印在蠟中製成蠟燭。做好的蠟燭，可直接作為室內擺飾，也可贈予重要的人。點亮蠟燭時內側火焰映射出的花材模樣更是精彩之處，因此不要把花材填得太過擁擠。即便是擺飾仍充分考量到配置與色調之美。

| 花材、工具 | 柳橙／蘋果／滿天星／尤加利／澳洲米花
繡球花／玫瑰／薰衣草／青稞／不凋花等 |

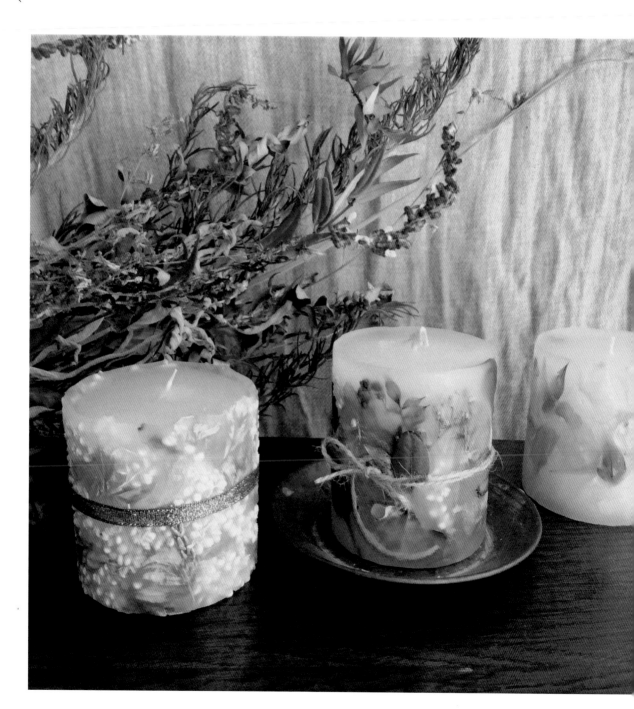

自製乾燥花典雅圖鑑

植物標本

製作方法、製作者：koko

利用乾燥花製作植物標本。將乾燥花貼在紙上，並寫上日期和花的名稱。建議用藝術字書寫植物名稱，更增添時尚感。

| 花材、工具 |

玫瑰／日本紫珠／三色堇／勿忘草／巴西胡椒
透明葉脈／花簪菊／黑種草／烏桕／酸漿
三葉草／水仙／繡球花／鈕扣菊／尤加利
千日紅／新娘花／薰衣草／銀葉菊
小星花／菝葜／銀幣草／飛燕草

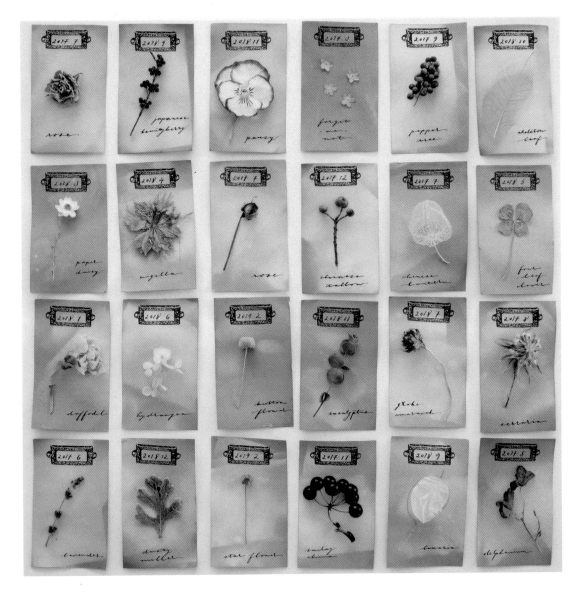

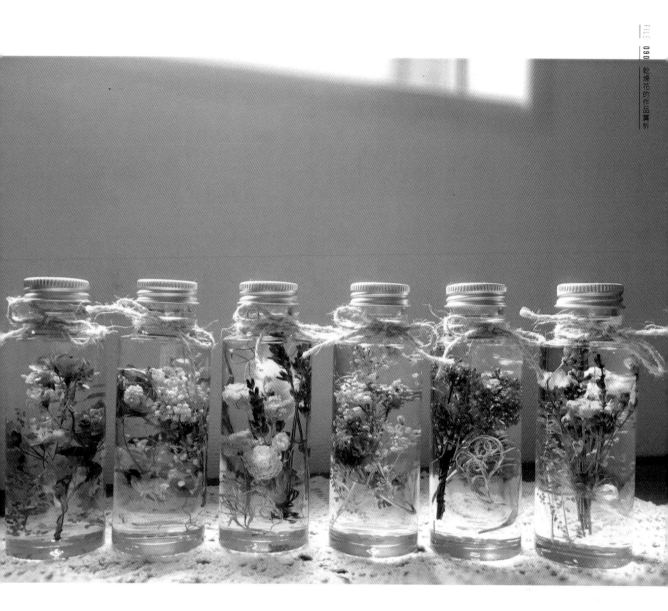

製作方法、製作者：hiromi

浮游花

漂浮感的華麗花束

製作浮游花當做禮物。把過了最佳欣賞期的插花花材，物盡其用拿來做成乾燥花。盡可能地展現未綻開花蕾和蔓性植物等花材的個性。即使是小型的花，只要綁成一束，放在油裡也會是很華麗漂亮的花束。

花材、工具

玫瑰／澳洲米花／三葉草
薺草／羅娜斯／薰衣草／千鳥草／滿天星
瓶子／浮游花專用油／麻繩

花瓶

靜靜相依偎

製作方法、製作者：三木 Ayumi

沐浴在窗戶射入的陽光下，因光線變化而呈現出不同樣貌，真的很可愛。單支花瓶全部都是自己製作的。在逆光窗邊的單支花瓶營造出柔和氛圍，跟乾燥花柔和的感覺很相稱。

| 花材、工具 | 滿天星／雪松玫瑰／巴西胡椒／薰衣草 |

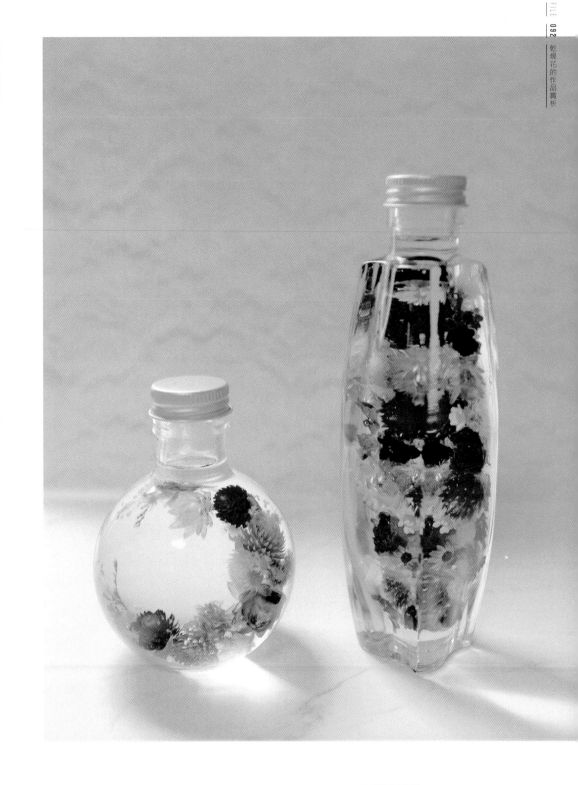

浮游花

宛如閃耀著光芒的玻璃藝品

製作方法、製作者：堺海（hw life）

色彩繽紛的浮游花在瓶裡靜止不動地漂浮著。先決定好花要如何
配置排列，再將各種五顏六色的乾燥花黏貼在透明塑膠片上，藉
此固定花朵，然後放入瓶中，最後再注入專用油就製作完成了。
為了突顯出乾燥花的鮮艷色彩，花的配置排列是經過精心安排
的。

花材、工具

玫瑰／飛燕草／星辰花
麥稈菊／小星花
千日紅

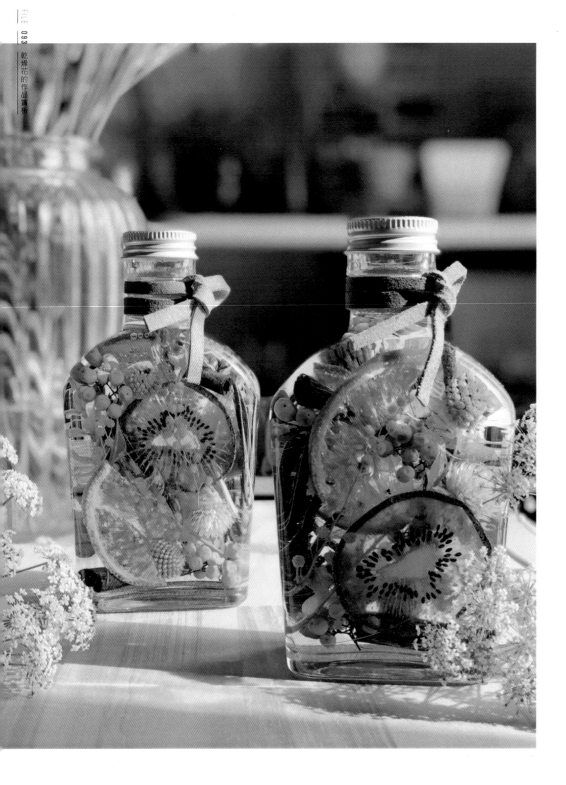

浮游花

鮮嫩多汁的水果浮游花

製作方法、製作者：高野 Nozomi（NP）

看到黃黃綠綠的維他命色就令人覺得充滿元氣。容易浮起來的花材用
假葉樹壓住，在佈置時要考慮到讓瓶子的兩面都具觀賞性。使用的乾
燥果乾是用押花的方式製作而成的。透過按壓的方式，製成能夠保留
美麗形狀而不會收縮的乾燥果乾。如同玻璃般的透明感是其魅力所在。

花材、工具

乾燥柳橙片／乾燥奇異果片
肉桂棒／巴西胡椒
金杖花／金合歡／千日紅
假葉樹（不凋花）
浮游花專用油

花圈

單用繡球花製作充滿蓬蓬感的花圈

製作方法、製作者：株元昭典

單純用安娜貝爾繡球花製成的優雅綠色花圈。因為想保留其繖房狀花序的特徵，表現出蓬蓬的感覺，所以使用了不會過於狹窄的基座。將繡球花適度地切分，拿鑷子用黏膠固定在花圈基座上。若太多空隙會看到下面的基座，所以要把空隙填滿至看不見基座的程度。

| 花材、工具 | 安娜貝爾繡球花 |

表達心意的小禮物

製作方法、製作者：山本雅子

螺旋狀排列的圓形花束。為了呈現自然的感覺，沒有經過刻意安排，只是隨性排列。只使用簡單的花材，中間穿插藍色做為點綴，最後隨意包裹在外面的英文報紙也為花束更增添魅力。

| 花材、工具 | 宿根星辰花／泡盛草／刺芹
兔尾草／西番蓮果實 |

藤球

為空間增添生氣

製作方法、製作者：大木靖子

用扁藤片把做為書擋或紙鎮使用的石頭包裹起來。只要把某個東西稍加裝飾，就能為了無生氣的空間增添溫暖氣息。用繩子以十字交叉方式綁在石頭上面，再以此為基礎，外面用扁藤片加以包裹，就製作完成了。若能以編織手法去捆綁扁藤片，會更增添個性風格。

| 花材、工具 | 扁藤片／石頭／繩子 |

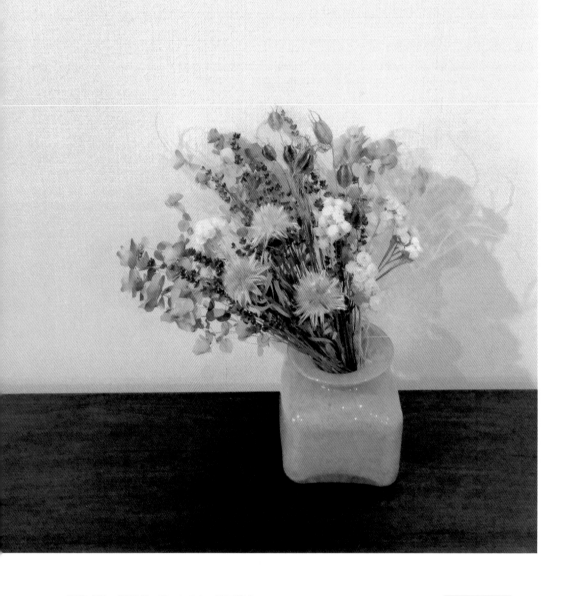

讓思緒隨著季節流轉

製作方法、製作者：Charis Color 前田悠衣

以陽光陀螺為主體，再用羽毛草點綴出輕柔飄逸的律動感。用薰
衣草、黑種草、肯特奧勒岡鋪陳出從綠變化到藍的背景，將位於
前方的橘白色和黃色襯托得更加出色，並營造出暖色系和寒色系
色調對比的變化感。

花材、工具

陽光陀螺
薰衣草／黑種草
肯特奧勒岡
星辰花／羽毛草
義大利永久花

製作方法、製作者：山下真美（hourglass）

把繡球花放入酒瓶之後，小心翼翼地把玫瑰放進去，避免把花瓣弄散。抓著無尾熊莎草的莖部，頂部朝下，倒置放入瓶中。莖部插入預先開好洞的軟木塞裡，用接著劑固定好。酒瓶外側也使用與瓶內相同的花材做裝飾。使用的材料是喝完的酒瓶，所以很環保。跟其它小瓶子或是浮游花瓶一同陳列擺設，更添裝飾效果。

花材、工具

玫瑰
無尾熊莎草
繡球花

酒瓶花

將乾燥花封存於空酒瓶

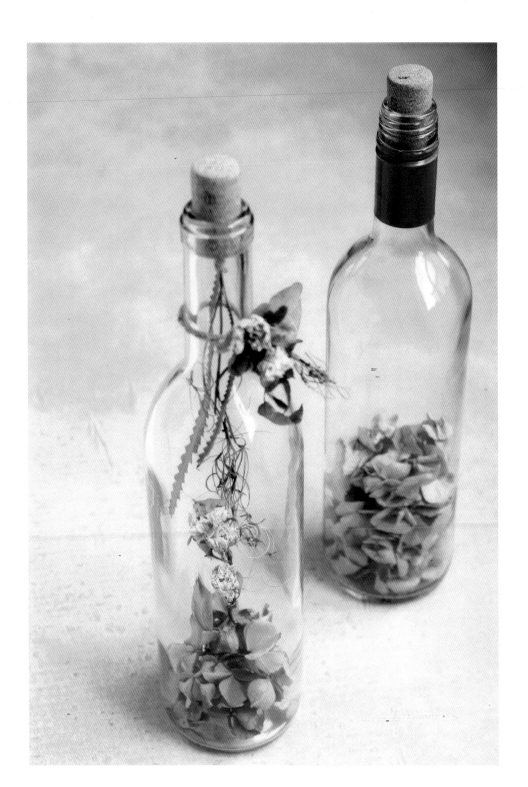

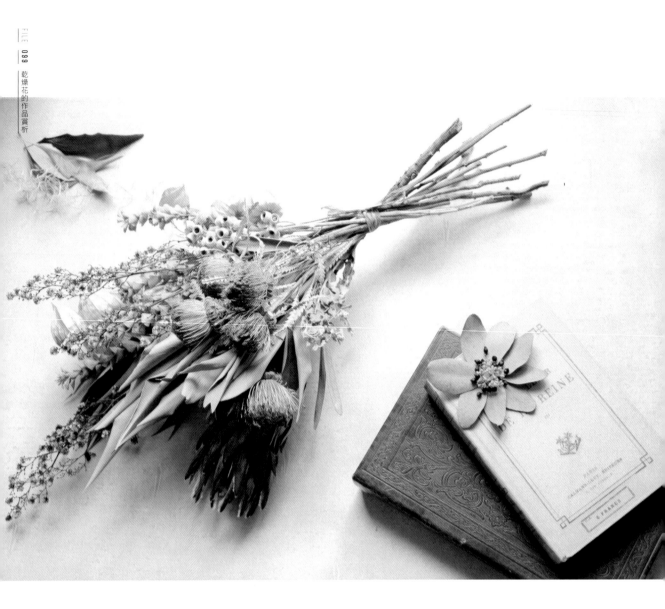

以大地色系
爲主題的倒掛花束

製作方法、製作者：山下真美（hourglass）

因為是倒掛花束，所以只是簡單地把所有花材綁在一起。由於每種花材都具備
獨特個性，為了突顯各別花材的特色，所以分類擺放，再全部綁成一束。花材
的顏色都是土地和植物等自然色調的大地色系。為了跟任何裝潢風格都能協調
搭配，色調和造型都盡量簡單樸素。這裡使用的酸漿是在變成橘色之前就拿去
乾燥處理。

花材、工具	佛塔樹／海神花／四棱果桉果實／酸漿 虎眼／栗／闊葉銀樺／毛絨稷

創作
鳥籠花藝

製作方法、製作者：深川瑞樹（Hanamizuki）

在鳥籠裡放進一支如羽毛般的新娘花，營造出鳥籠裡彷彿曾經有鳥存在過的氛圍。

| 花材、工具 | 新娘花／鳥籠 |

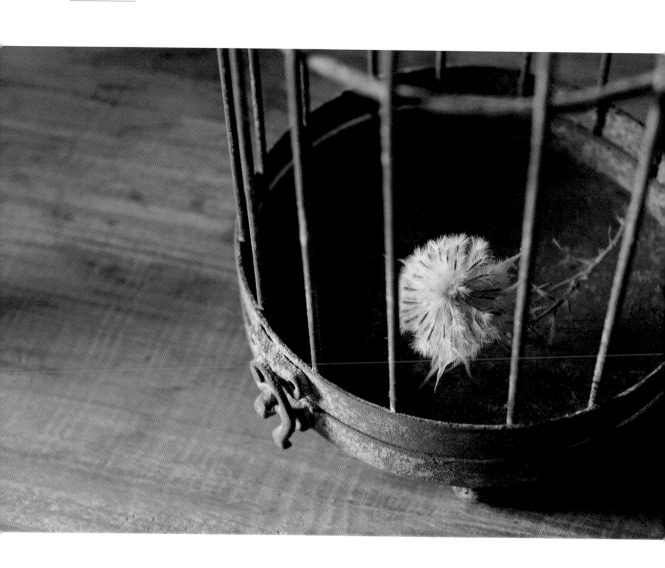

簡單就是美

製作方法、製作者：深川瑞樹（Hanamizuki）

黑色單支花瓶裡插著一支乾燥雪莉罌粟，相互襯托、相映成趣。簡單內斂，卻
又不會讓人忽略它的存在感。

| 花材、工具 | 雪莉罌粟／單支花瓶 |

倒掛花束

突顯花的表情

製作方法、製作者：Nozomi Kuroda

每片花瓣各自迥異的顏色有著不同的美，吸引我近距離拍攝。葉脈的紋理比鮮花時看起來更加清楚。使用的是非常新鮮的繡球花，去除多餘的葉子之後，利用細繩將其懸掛晾乾，在晾乾時，若有一面碰到牆壁，可能會壓損變形，請小心注意。

花材、工具

繡球花

製作方法、製作者：SiberiaCake

利用扁身酒瓶製作而成的浮游花。主要素材的前後也要安排花材以表現出深度感。重點在於，花材的擺放要高低錯落有致，避免排列成一直線。

浮游花

打造植物標本瓶

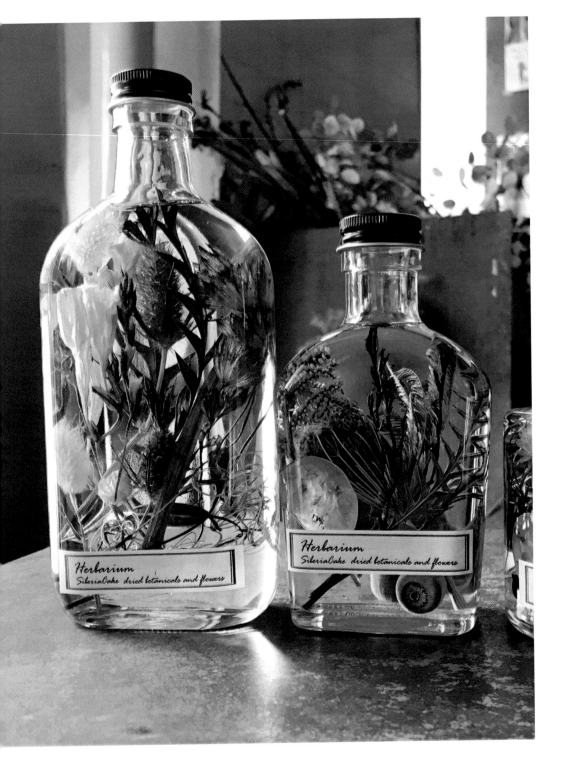

Herbarium
SiberiaCake dried botanicals and flowers

Herbarium
SiberiaCake dried botanicals and flowers

製作方法、製作者：深川瑞樹（Hanamizuki）

不多加修飾，簡單而低調。顏色和色調協調統一，靜靜地融入空間的擺飾品。

| 花材、工具 | 胡椒／鐵盒 |

鐵盒花
低調無華的乾燥花盒

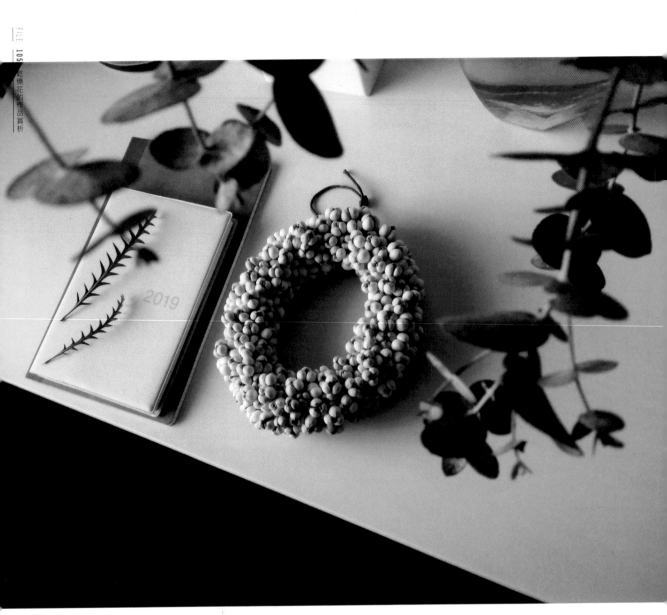

永誌不忘的初心

花圈

製作方法、製作者：中本健太（Le Fleuron）

來自大自然恩惠的迷你烏桕果實花圈。白色給人純真初心的印象，藉著這個花圈表達這份希望永遠保持純真、不忘初心的心情。用黏膠將烏桕果實一個一個黏在基座上。果實顏色有白色、灰白色、象牙色等些微差異，形狀也因為是天然果實而不盡相同。仔細觀察相鄰果實的模樣，逐步製作並調整，完成整個花圈。

花材、工具
烏桕／花圈基座／皮繩

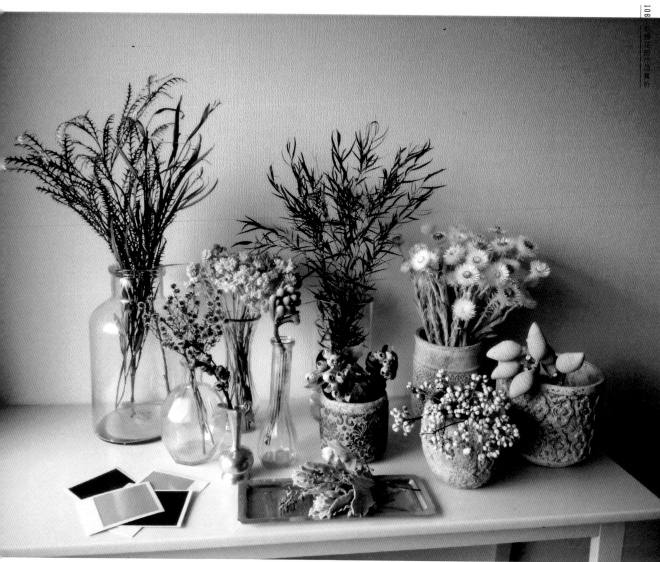

製作方法、製作者：中本健太（Le Fleuron）

花瓶群聚

無色彩花草
所散發的存在感

利用葉子、花朵、實物等花材裝飾空間。每種花材別具個性的獨特姿態和表
情令人著迷。製作的過程中要考量玻璃花瓶和陶土容器的材質和尺寸跟植物
們能否協調搭配。仔細觀察，透過眼睛和直覺去探索植物的魅力、表情、形
狀、顏色、質感和印象。

花材、工具	
	銀樺／虎眼／藍桉／羊尾草
	小銀果／四棱果桉、多花桉（帶花苞）
	羊耳石蠶／烏桕／麥稈菊／澳洲木梨果
	玻璃花瓶／陶土容器
	古董花瓶／古董餐盤
	拍立得相片

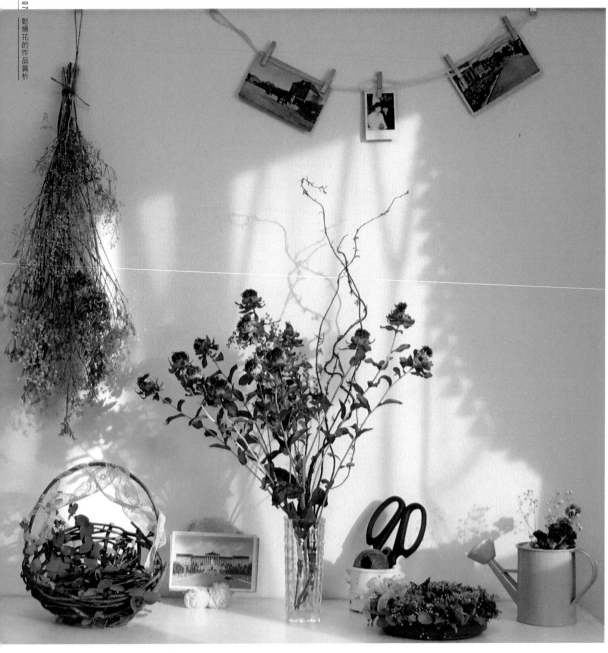

製作方法、製作者：zuncharo

大部分花材都是在我有往來的農業高中裡栽種的。用精心栽培的植物來裝飾自己的房間。而在我最喜歡的藝品店裡，所得到的明信片是我夢想的動力泉源。

花材、工具	紅花／金合歡／雲龍柳／赤蔓（籃子）／尤加利 滿天星／向日葵／星辰花／松果 常春藤／玫瑰／康乃馨

空間佈置

用最喜歡的花
來裝飾空間

花材、工具

麥穗／乾燥萊姆／苔蘚
陶土盆器／蝴蝶結

製作方法、製作者：笹原 Riki

活用麥穗的直線造型製成的綠雕作品（Topiary）。
刻意選擇顏色相近的麥穗、蝴蝶結、陶土盆器和乾
燥萊姆，以展現色調統一的視覺感。麥穗是從中間
開始，以順時針方向放入，麥穗之間要緊密相接，
這樣最後完成的作品才會漂亮。盆器大約使用了 5
種顏色，刷出心裡所想要的風格，表面像是被金色、
銅色顏料輕輕抹過的花紋，兼具自然感和現代感。

綠雕作品

展現花材的魅力

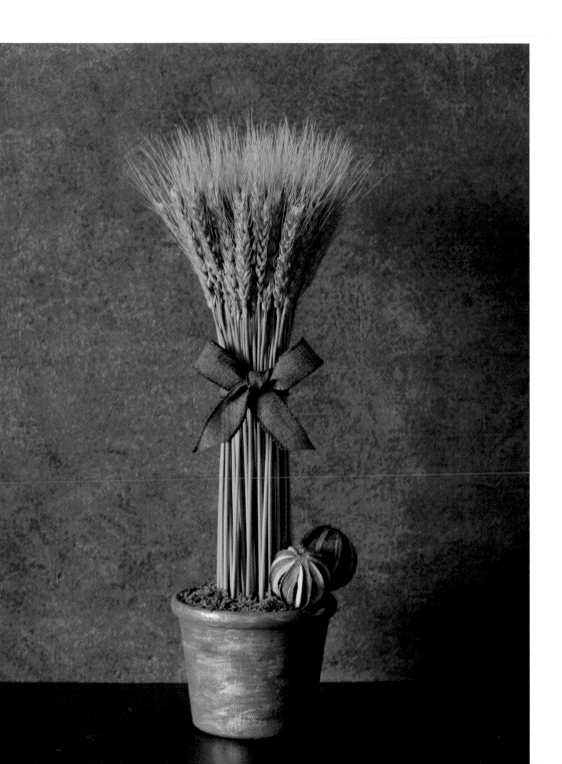

製作方法、製作者：八木香保里　　花器製作者：菊地亨

感受乾燥花的動態美。植物的柔和曲線與花瓶的沉著內斂搭配得恰到好處，在空間中描繪出一抹線條。為了欣賞逐漸枯朽的過程中，色彩和形態的變化，只使用一種植物插入造型簡單的花瓶裡。

尖瓣菖蒲

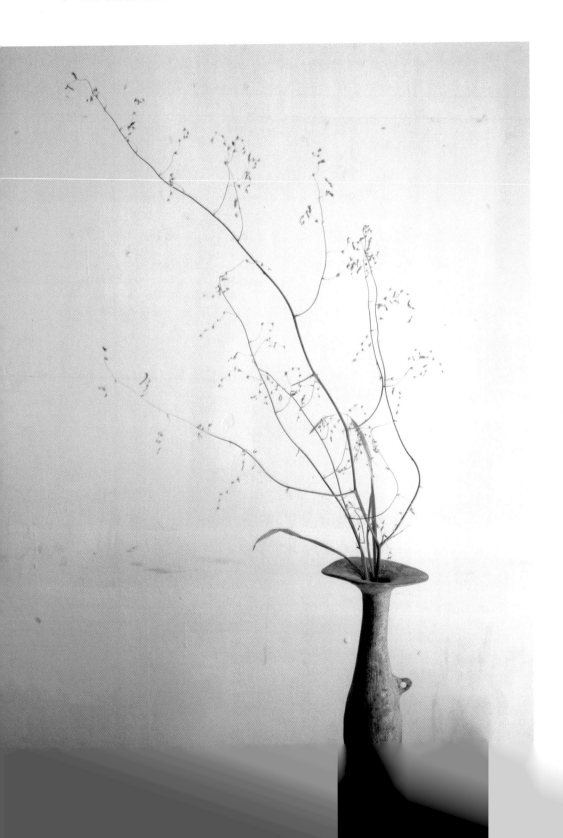

花瓶

枝葉搖曳的可愛模樣

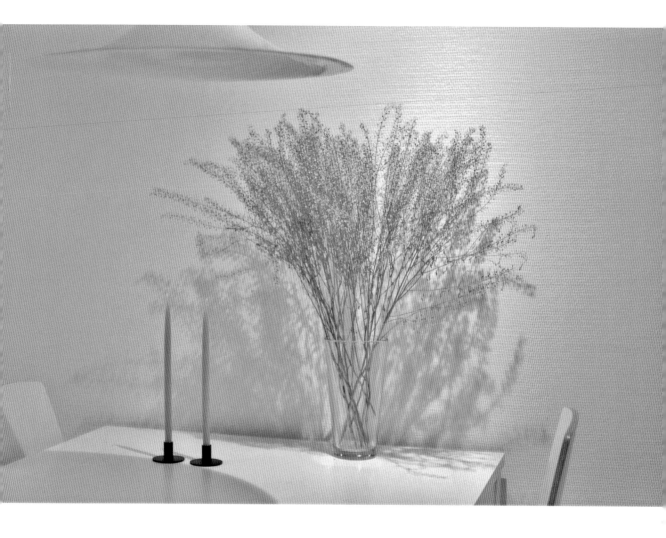

製作方法、製作者：大木靖子

在只有少量水的玻璃花瓶裡插入乾燥花做為裝飾。這個作品想要表現薺草生長在大自然裡，有微風和空氣掠過花間的感覺。也可以搭配蠟燭或是鮮花做為餐桌的擺設。如果在乾燥之後才改變造型，可能會損傷到薺草，所以最好先決定好造型再進行乾燥處理。

| 花材、工具 | 薺草 |

花瓶

表現出
微風輕拂的感覺

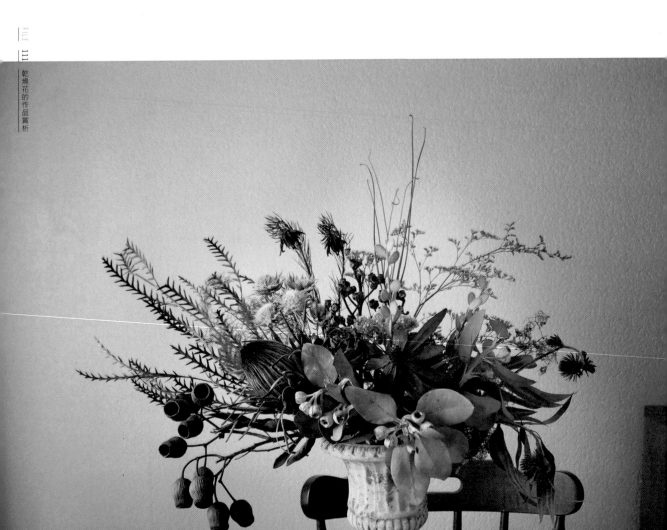

花瓶

表現枝條伸展的美感

製作方法、製作者：mayu32fd 高橋繭

我收集了裝飾家裡的現有花材，重新改造再利用。善用枝條恣意伸展的動態美感，花朵則集中在中央。在色調相近的花材裡加入白色和紅色系的花材，增添畫龍點睛的效果。乾燥花雖然比鮮花更能永久保存，但是一不小心可能會折斷。所以在插花時，請記住「膽大心細」的原則。

花材、工具

尤加利／海神花／銀樺／木百合／星辰花
煙樹／新娘花／玫瑰／單盾薺／山牛蒡
貓爪草的莖

花圈

享受善用素材的樂趣

製作方法、製作者：toccorri

這個花圈集結了「顏色」和「形狀」形成鮮明對比的花材。除了繡球花、羊耳石蠶和兔尾草等外形蓬鬆柔軟的花材之外，還加入茼麻和黑種草等帶有尖端形狀的花材，讓整個造型更有層次變化。以白色為基調的花圈呈現從純白色、象牙白到米黃色的色彩變化，表現出深度感，間或點綴其中的黑色起了畫龍點睛的效果。

| 花材、工具 | 繡球花（不凋花）／兔尾草／羊耳石蠶
雪花星辰／黑種草／茼麻／紫薇／穀精草
白樟／花圈基座 |

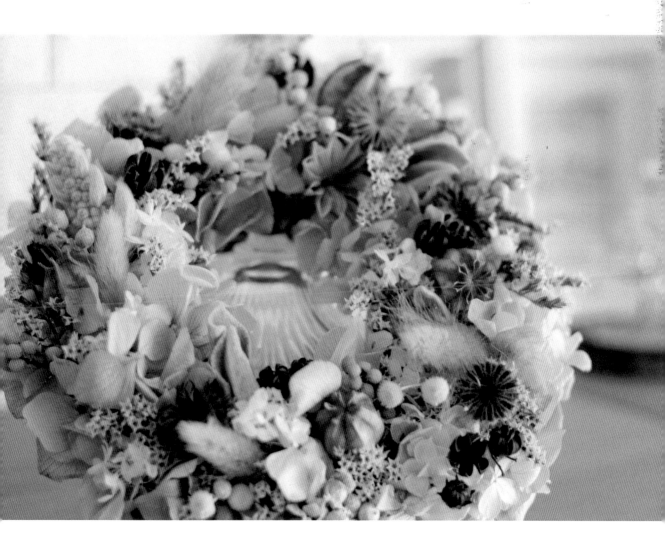

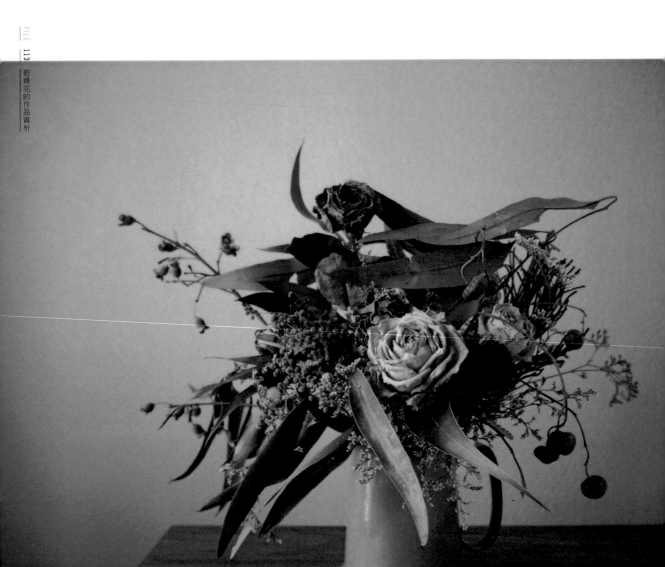

被花瓶誘發
的創作靈感

花瓶

製作方法、製作者：mayu32fd 高橋繭

我會製作這個作品，是因為我想知道在這個橘色花瓶裡插入乾燥花會是什麼感覺。在設計這個作品時，我是想利用柳葉尤加利線條流暢的葉片、金合歡的黃色和銀樺鮮豔的橘色，表現出花瓶和世界不分離的感覺。反正先嘗試再說，說不定會有意想不到的結果，並因此感受到植物的力量。

| 花材、工具 | 柳葉尤加利／玫瑰／玫瑰果／金合歡／星辰花
佛塔樹／飾球花／鐵線蓮／桃金孃
銀樺 |

從窗邊眺望的春日庭園

框飾

製作方法、製作者：hiromi

把壁掛裝飾框的背面拿掉，表現春天的庭院。底部放置插花海綿，再用苔蘚遮蓋。有莖的花直接插入海綿，佈置出充滿花朵的空間。選擇符合春天印象的花材是重點所在。

| 花材、工具 | 苔蘚／千日紅／金合歡／星芹
尤加利／壁掛裝飾框 |

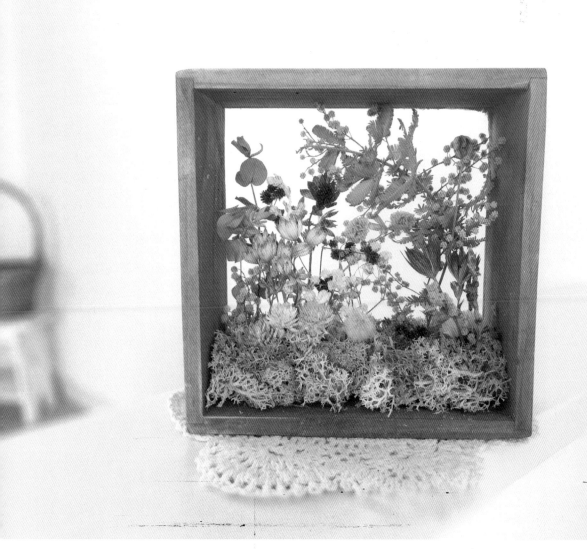

製作方法、製作者：hiromi

以貝利氏相思、金合歡和尤加利為主角的倒掛花束。使用拉菲草繩蝴蝶結和麻葉繡線菊的樹枝，營造出自然感。在捆綁花束時，要考量花材的長度，盡可能表現出蓬鬆感，麻葉繡線菊樹枝的使用是一大關鍵技巧。

| 花材、工具 | 貝利氏相思、金合歡／薺草
尤加利／麻葉繡線菊的樹枝／拉菲草繩 |

花束

多點清新綠意，
春風拂人的倒掛花束

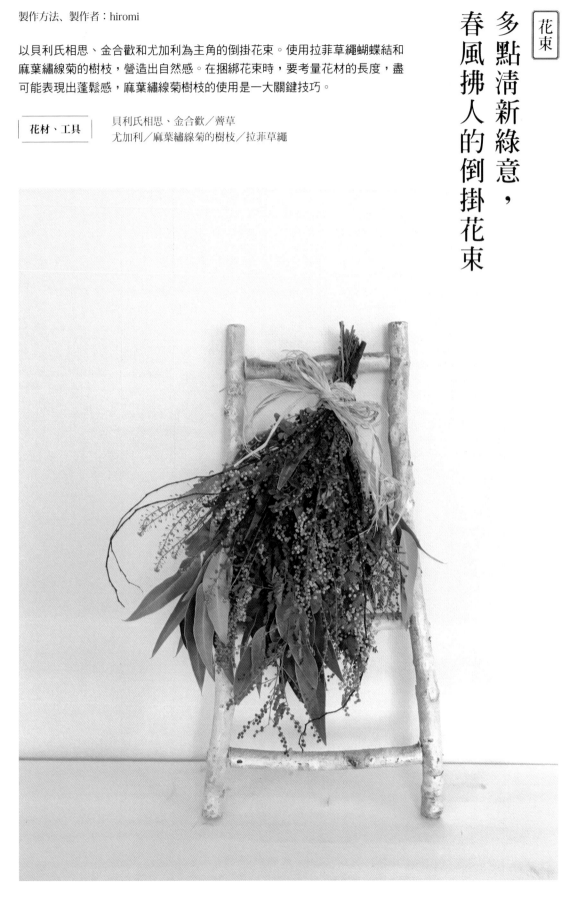

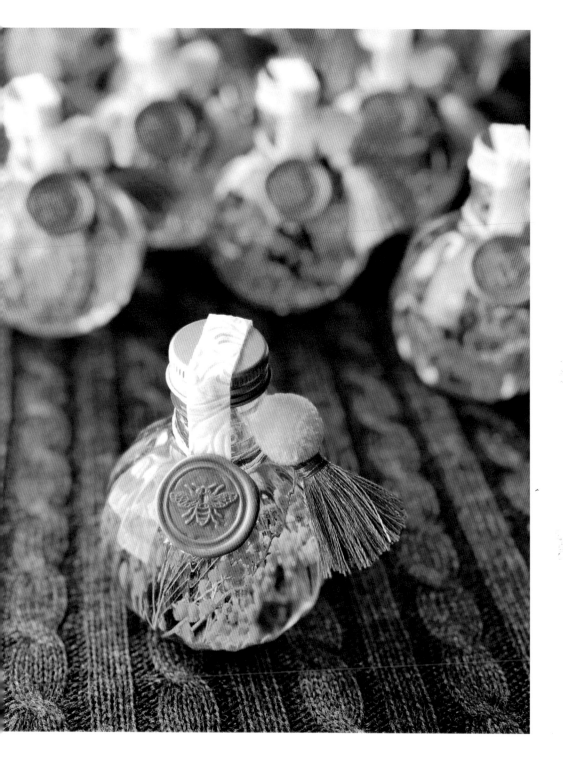

浮游花

宛若蜂蜜、猶如香水

製作方法、製作者：高野 Nozomi（NP）

花材、工具

金合歡
浮游花專用油
流蘇／封蠟
絨球／包裝紙

使用圓瓶並以模樣宛如金合歡的絨球流蘇做為裝飾重點的浮游花。要一次將整把金合歡放入球面的瓶子裡有難度，可將枝條部分輕輕彎折，逐次分批放進去，製作起來會比較簡單。封蠟是用黃色和金色混合而成。把切碎的熱熔膠條和封蠟混合使用，做出來的封蠟章比較不容易裂開。

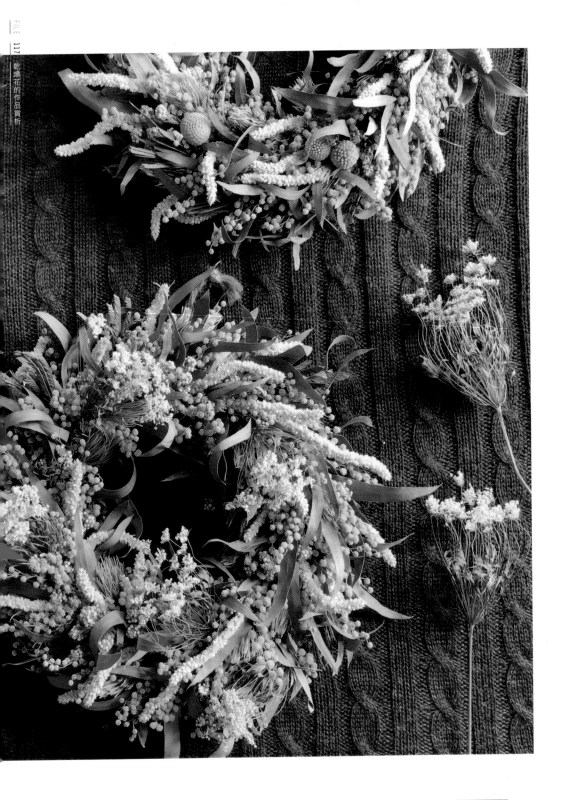

遍佈著滿滿金合歡的花圈

製作方法、製作者：高野 Nozomi（NP）

利用尾穗莧和蕾絲花展現動態美感的作品。花圈上橫擺著模樣圓滾滾的金杖花和金合歡十分相配。金合歡和尾穗莧乾燥之後，花和葉很容易掉落，所以最好趁著還是鮮花時做成花圈或倒掛花束。

花材、工具

金合歡
柳葉尤加利
尾穗莧
蕾絲花／棉毛菲利嘉
羊毛樹／金杖花

花圈

散發天然野性美的黃色花圈

製作方法、製作者：hiromi

大量使用洋溢春意的金合歡所製作而成的野性風花圈。利用棉質蕾絲蝴蝶結注入甜美氣息。為了表現出份量感，將金合歡以疊放的方式捆綁。每一束的份量要均等，而且份量要夠多是一大重點。

| 花材、工具 | 金合歡／花圈基座／蝴蝶結／鐵絲 |

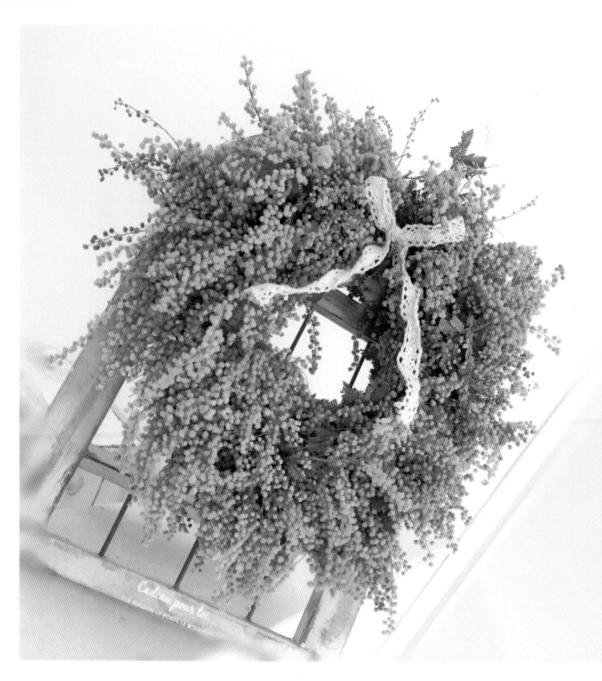

製作方法、製作者：高野 Nozomi（NP）

想像著悠然隨風搖曳、充滿意境的景象所設計出來的作品。一邊
觀察植物的姿態，一邊用鐵絲細心地固定花材，製作出富有立體
感的花圈。充分乾燥之後，就能將那種充滿自然動態感的姿態保
留下來。

花材、工具

藍寶貝尤加利／薺草
孔雀草／瑪格麗特
黑種草／兔尾草／雪花星辰
蕾絲花／黃色銀禧花
西洋松蟲草果
銀幣草

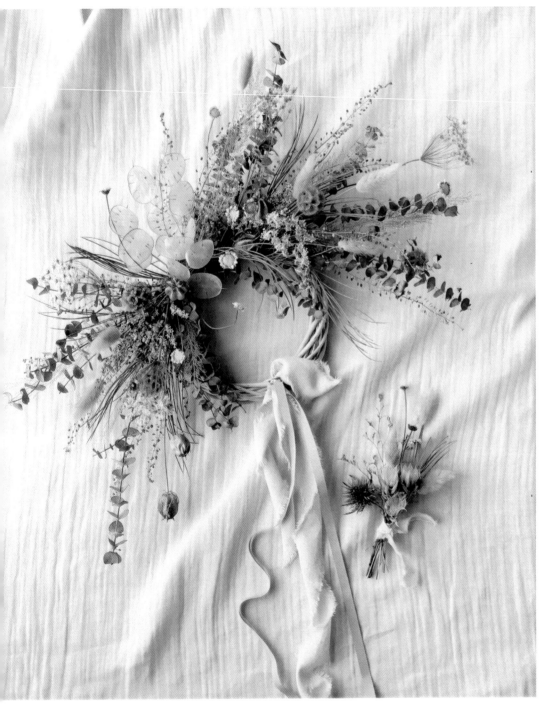

花圈

表現草原上隨風搖曳的草花姿態

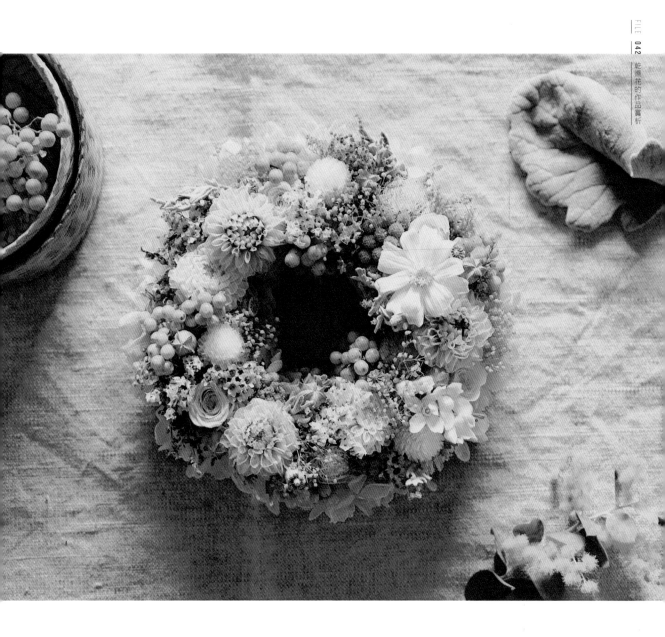

製作方法、製作者：Fleursbleues/Coloriage

腦中浮現柔和陽光與雪融之際金合歡開始綻放的金黃景象，用小
小花圈呈現春天到來的喜悅，描繪出小花盛開的庭園景色。為了
避免作品顯得過於平面，每一朵花都經過精心擺放，營造層次起
伏的立體感。

| 花材、工具 | 金合歡／繡球花／百日菊／滿天星／大理花／千日紅
藍星花／雛菊／羅娜斯／黑種草／雪莉罌粟
巴西胡椒／玫瑰／花圈基座 |

花圈

春意盎然的花圈

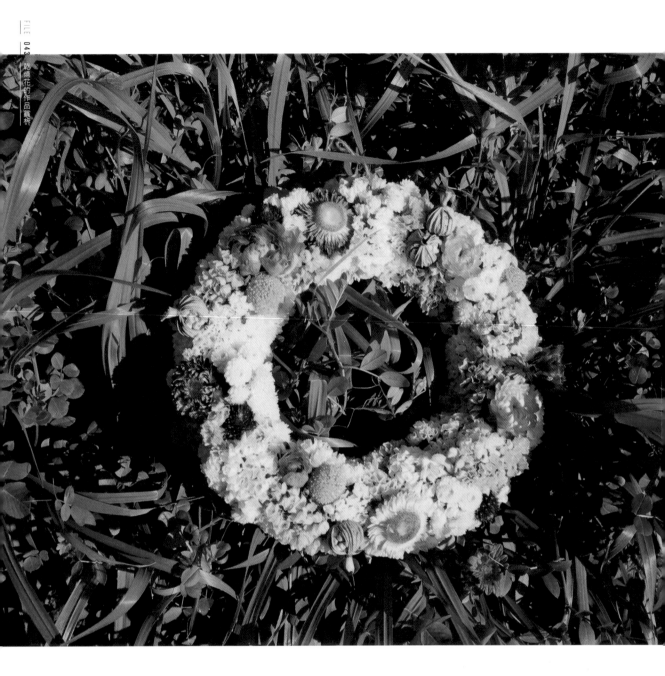

花圈

將花園美景濃縮於方寸之間的花圈

製作方法、製作者：株元昭典

為了做出漂亮的花圈，花材擺放方向要一致並且盡量不要出現空隙。因為要用黏膠固定花材，所以星辰花的莖要盡可能地剪短，不要外露。擺放時要隨時觀察花材的形狀，做最適當的配置。為了延長花圈的觀賞期，選擇不易褪色的花材來製作。

| 花材、工具 | 星辰花／千日紅／月桃果實／金杖花
義大利永久花／陸蓮花 |

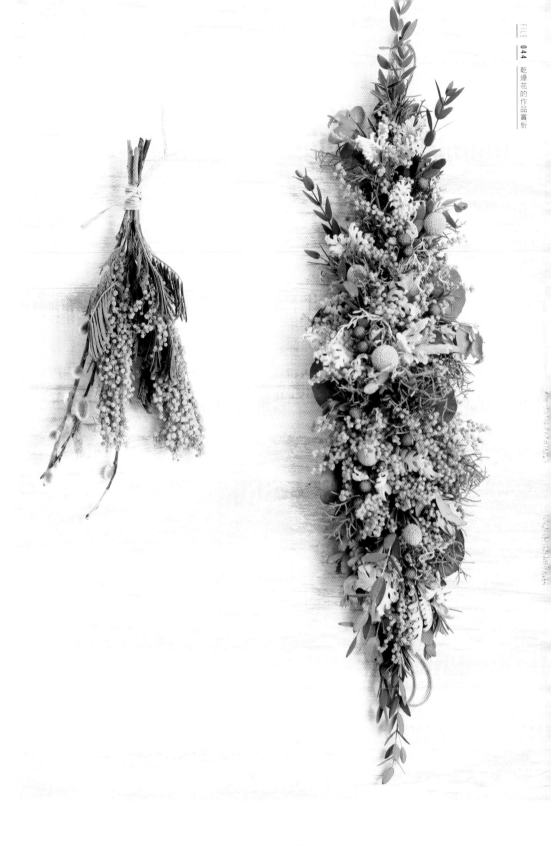

倒掛花束

維他命色調的壁掛花飾

花材、工具

金合歡／金杖花
銀葉菊／尤加利／飾球花

製作方法、製作者：山下真美（hourglass）

使用即使成為乾燥花，色彩依然鮮艷的金合歡和金杖花來做成倒掛花束。維他命色調讓人看了心情開朗、充滿活力。紮成花束的樣子當裝飾很可愛，做成壁掛花飾也很有氣氛。

花圈

巧妙利用含苞花蕾
營造自然氣息

製作方法、製作者：hiromi

使用家裡栽種的貝利氏相思和金合歡來製作花圈。已開花的黃色花朵只用於一
小部分的點綴，大部分是使用含苞待放的花蕾，搭配形狀相近的薺草，散發出
自然氣息。

花材、工具

貝利氏相思／金合歡／薺草
花圈基座／蝴蝶結／鐵絲

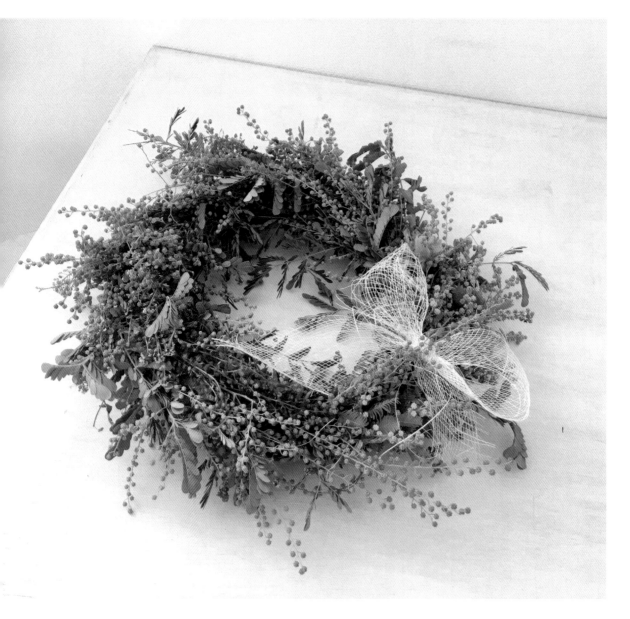

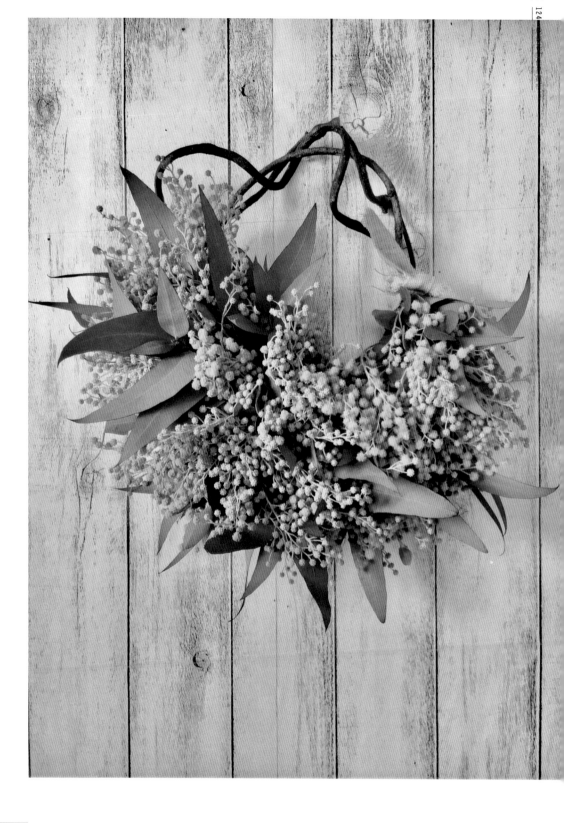

【花圈】

用金合歡與尤加利做成動感花圈

| 花材、工具 |

藤條／金合歡／尤加利

製作方法、製作者：華屋・Linden Baum

用金合歡和尤加利隨性編織而成的花圈。尤加利的動態感透露了生機盎然的春天已然來到。

製作方法、製作者：高野 Nozomi（NP）

散發著彷彿童話般的夢幻氛圍。用鐵絲將花材綁在花圈上，花材要均衡分佈，
避免花材被壓扁破壞。將蒲葦加以修剪，使其長度一致。

花材、工具	蒲葦／尾草／金合歡／星辰花 'Sunday Eyes' 藍色鼠尾草／金杖花／白樺／佛塔樹葉 銀葉樹／空氣鳳梨／雪莉罌粟 銀葉菊／羽毛／滿天星（不凋花）

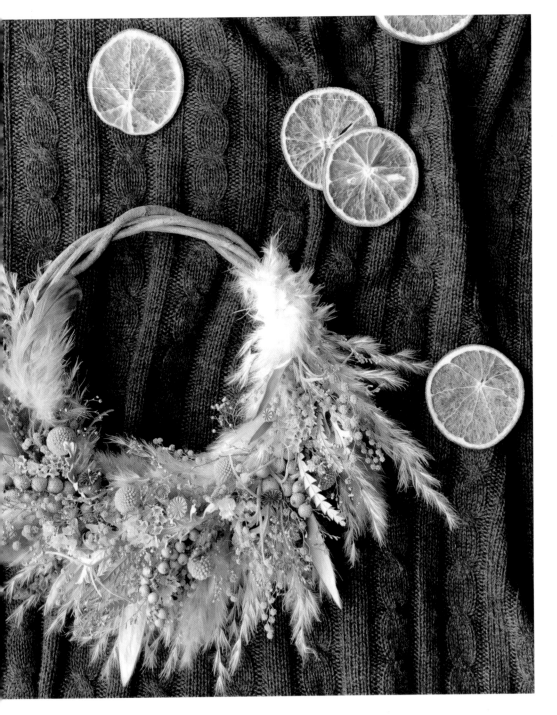

花圈

如首飾般華麗，令人怦然心動的花圈

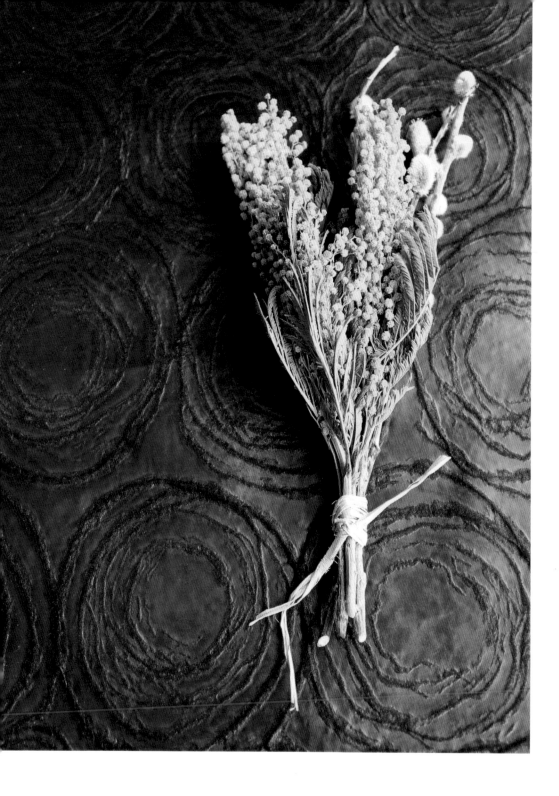

花束

用金合歡和細柱柳綁成小花束

製作方法、製作者：山下真美（hourglass）

只是簡單地將花材綁成一束。金合歡本身已經很漂亮，因此只有搭配細柱柳，沒有加入其它額外的花材。遇到金合歡花期時，雖然比較常見的是用金合歡製成花圈，但是做成小花束一起當做裝飾，或是掛在牆壁上也很不錯。

| 花材、工具 | 金合歡／細柱柳 |

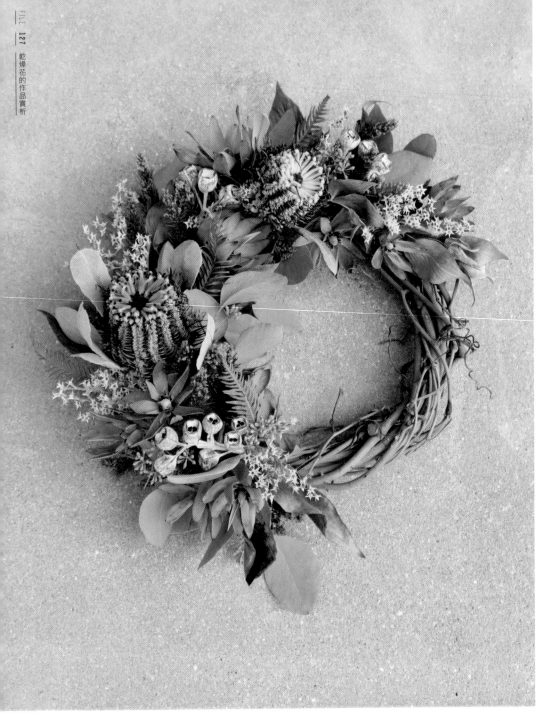

表現百花綻放，爭奇鬥艷的風情

花材、工具

紅石南葉佛塔樹
木百合 'Summer Green'
多花桉（帶花苞）
四棱果桉
雪花星辰／短齒山薄荷
藤圈／傘蕨

製作方法、製作者：FLOS

乾燥花材是來自生長於南非和澳洲西部的野生花草。這個作品充滿生氣活力，視覺主角的紅石南葉佛塔樹表現出壓倒性的存在感。花材沒有固定的排列走向，葉子順勢由上往下發展，整體感覺更加自然。視覺焦點的紅石南葉佛塔樹的葉片也拿來善加利用。這類乾燥之後更加美麗的乾燥花，與鮮花相比毫不遜色，每片花瓣、每片葉子的表情各異其趣，在製作時需考量到，讓花圈不管從正面或側面哪一個角度都能展現美麗的表情。

製作方法、製作者：高野 Nozomi（NP）

以銀色和藍色色調為主，宛如被冰雪凍結的花束。從視覺上就給人渾身清涼的感覺。因為藍色是主色調，在擺放配置時要突顯出其主角的地位。沒有使用任何綠葉，用簡潔的造型營造出耀眼的效果。

花材、工具

海神花
銀葉樹／木百合 'Gold Cup'
山防風／羊耳石蠶
小銀果／毛筆花
煙樹／羽毛草
宿根星辰花 ' Ever Light' ／黑種草

花束

有如冰雪凍結的銀藍色調

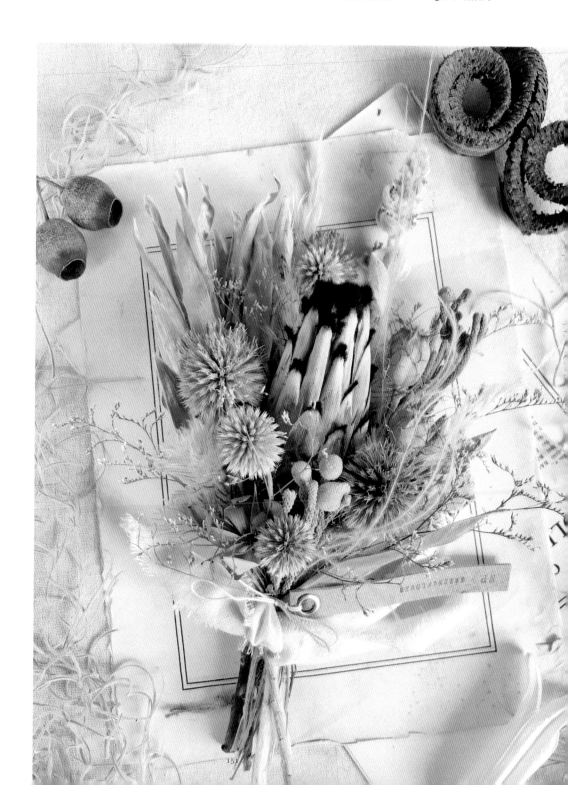

製作方法、製作者：中本健太（Le Fleuron）

花材、工具

煙樹／花圈基座

煙樹毛茸茸的模樣充滿了魅力。為了發揮素材的魅力，因此只使用了煙樹。為了營造讓人想觸摸的柔軟感，背景是用麻布輕輕地覆蓋。為了充分展現煙樹蓬鬆柔軟的可愛感，在製作花圈時，動作要輕柔，以免壓壞花穗。先綁成一小束，然後再一束一束連接起來形成花圈的模樣。為了做出漂亮的圓形花圈，在捆綁時，每一小束的份量要均等。

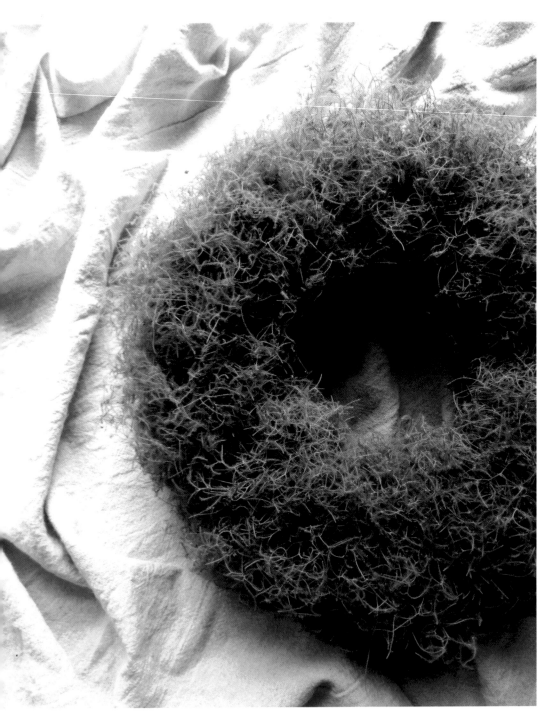

花圈

嬌媚誘人，初夏限定的夢幻花圈

倒掛花束

藍色漸層垂墜感的長形花束

花材、工具

山防風／毛筆花
小銀果／千日紅
黑種草果／薰衣草／薰衣草棉花
星辰花／珠雞的羽毛
人造綠色果實

製作方法、製作者：高野 Nozomi（NP）

整個花束佈滿了顆粒狀的植物。用一根山防風的枝條纏繞薰衣草棉花，做成基座。用鐵絲固定好材料，然後從上面用黏膠把花材逐一黏上去。由於是細長形的倒掛花束，因此即使像柱子那樣的狹窄空間裡也能吊起來展示。

製作方法、製作者：中本健太（Le Fleuron）

利用柔和色調的花材搭配白色圓點圖案的羽毛和皮革，營造出柔美內斂的氣息。即使是同樣的植物，也盡量選用淡色的。也可以重點式地添加稍深一點的顏色。

花材、工具

毛筆花／山防風／黑種草果
薰衣草／宿根星辰花'藍色幻想'
煙樹／加寧桉／蠟花／薰衣草
羽毛草／蒲葦／珠雞的羽毛

花束

宛如雪酪般的淺淡色調

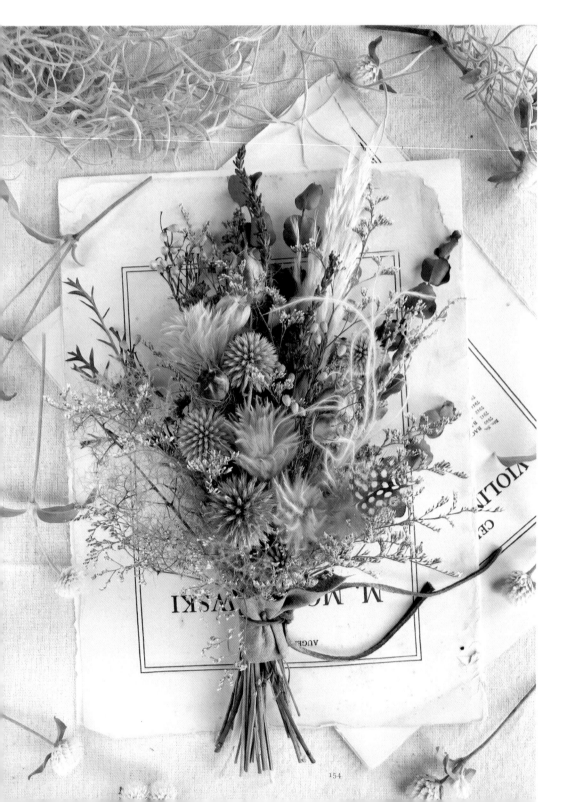

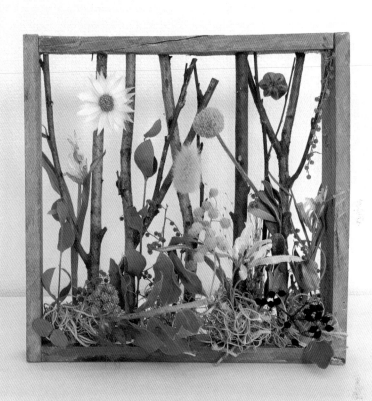

製作方法、製作者：hiromi

這個作品所表現的是初夏時在草原上邂逅的草花。用黃色和白色做為主要色調，營造出統一感。充分利用從乾燥花上面掉落的花和花瓣所製作出的作品。

| 花材、工具 | 薺草／千年菊／珍珠合歡／金合歡
尤加利／小葉黃楊／金杖花／鬱金香／兔尾草／黑種草
英蒾／樹枝木框／羅娜斯 |

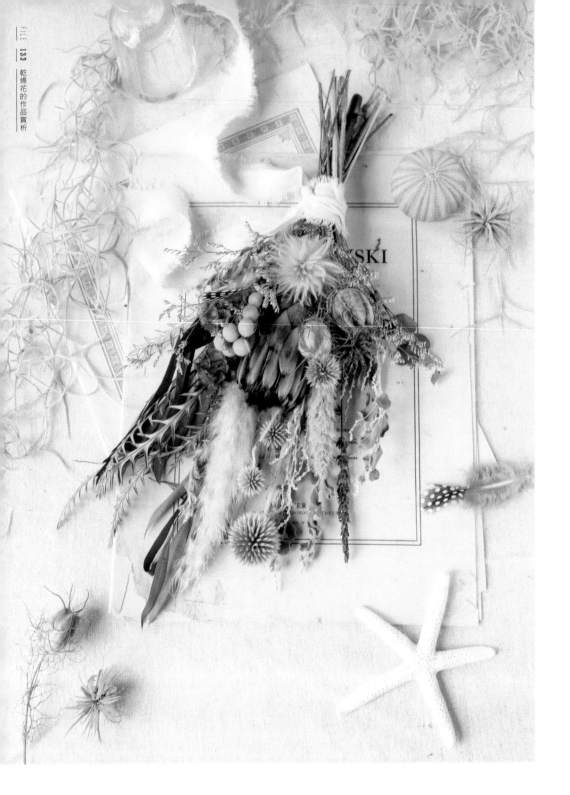

倒掛花束

夏季清涼感倒掛花束

花材、工具

羅賓帝王花／黑種草果
山防風／栗／薰衣草
小銀果／西洋松蟲草果
珍珠合歡／柳葉尤加利
艾芬豪銀樺

製作方法、製作者：高野 Nozomi（NP）

夏季時鮮花比較難持久，但還是想做點裝飾。這個時候，乾燥花的倒掛花束是不錯的選擇。剛完成乾燥的花材，顏色還很漂亮。即使是同類植物，顏色還是會有些微的差異。從中選用較為淺色的花材，比較能營造視覺上的清涼感。藉由搭配不同的裝飾品，給人的感覺也會跟著改變。

花材、工具

繡球花／海金沙／宿根星辰花
無尾熊莎草

製作方法、製作者：yu-kari

使用自己栽種的繡球花，做出這個充滿柔和氛圍的蓬蓬花圈。使用的花材是以還殘留些許藍色的繡球花為主。加入殘留著漂亮藍色的重瓣繡球花做為重點裝飾。為了營造更接近大自然的感覺，利用海金沙、星辰花等花材增添飄逸柔軟的律動感。除了掛飾之外，還可以拿來當擺飾，所以在製作時，也要考量到花圈側面所呈現出的模樣。

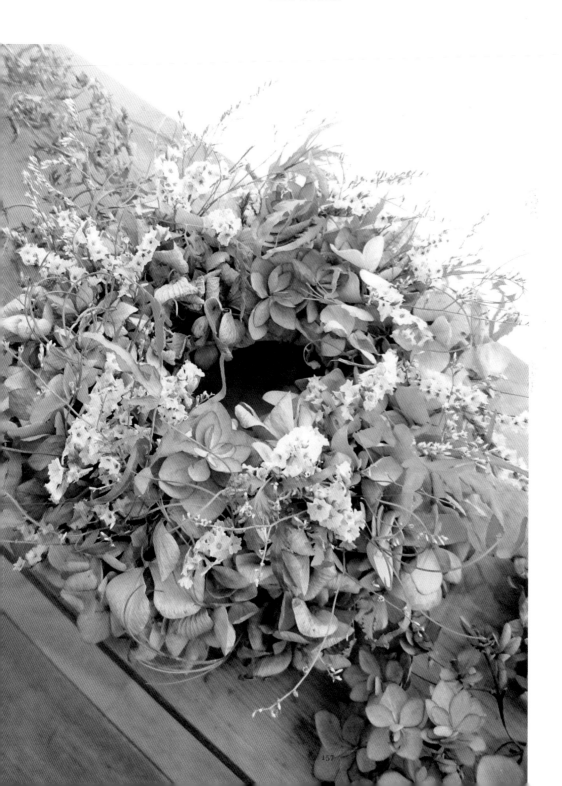

花圈

充滿清爽感的繡球花花圈

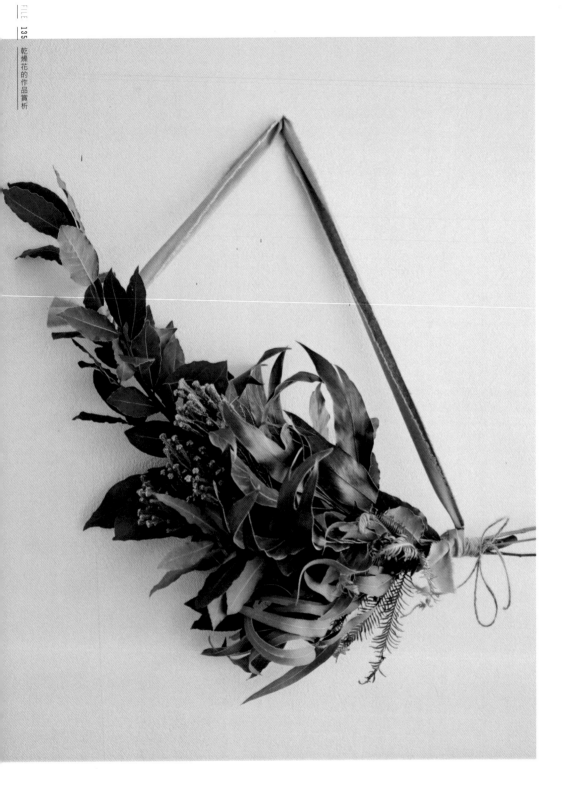

用月桂樹和尤加利的香氣安撫心情

花材、工具

月桂／帶果實的細葉尤加利
金背銀樺／傘蕨
棉毛菲利嘉／鐵絲
麻繩／棉質緞帶

製作方法、製作者：GREENROOMS

用庭院裡採摘的月桂樹枝製作而成的倒掛花束。想試試看這種裝飾方式，於是用棉質緞帶將花束懸掛起來。因為乾燥之後，體積會縮水，所以維持份量感是製作的重點。

製作方法、製作者：GREENROOMS

成熟的果實小巧鮮紅，製作時盡可能地展現果實帶著艷紅光澤的美感。纖細枝條恣意舒展的律動感也是這個花圈的魅力所在。沒有使用花圈基座，而是用鐵絲把切短並綁成一小束的玫瑰果連接起來形成花圈。

花材、工具

玫瑰果／鐵絲

花圈

鮮紅耀眼的小寶石

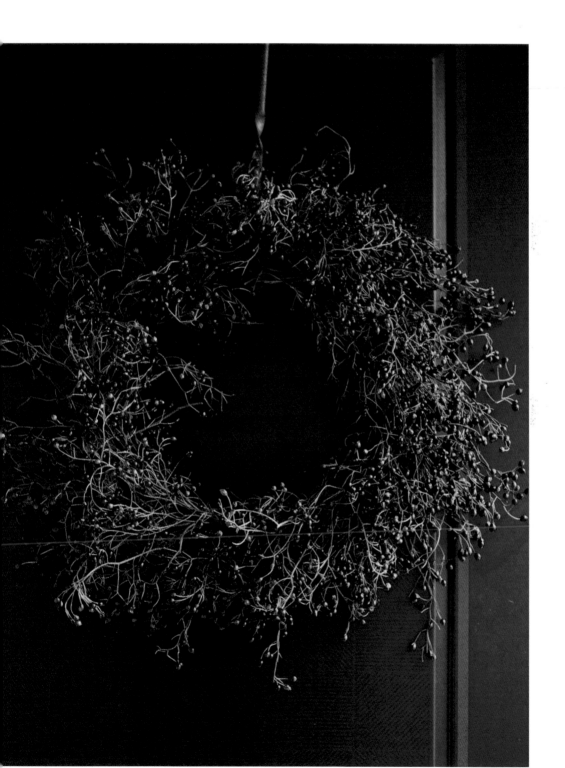

製作方法、製作者：田部井健一・Blue Blue Flower

沒有堅持使用日式花材，而是以國外的野生花卉和果實為主角，
藉由加入一點日式元素，讓這束用來搭配和服的婚禮花束更富有
個性和視覺衝擊力。乍看之下，野花和枝條類花材看似調性不合，
但是藉由帝王花花瓣的紅色和南蛇藤果實的紅色，呈現出整體視
覺上的統一感。不往橫向擴展，而是採取縱向延伸的配置方式，
不僅能突顯花卉，也更能襯托出服裝的特色和優點。

花材、工具

帝王花／針墊花
蒲葦／南蛇藤
木百合
藍桉／銀樺
雙面緞帶／洋玉蘭
海星蕨

花束

融入日式元素，表現野生花卉的魅力

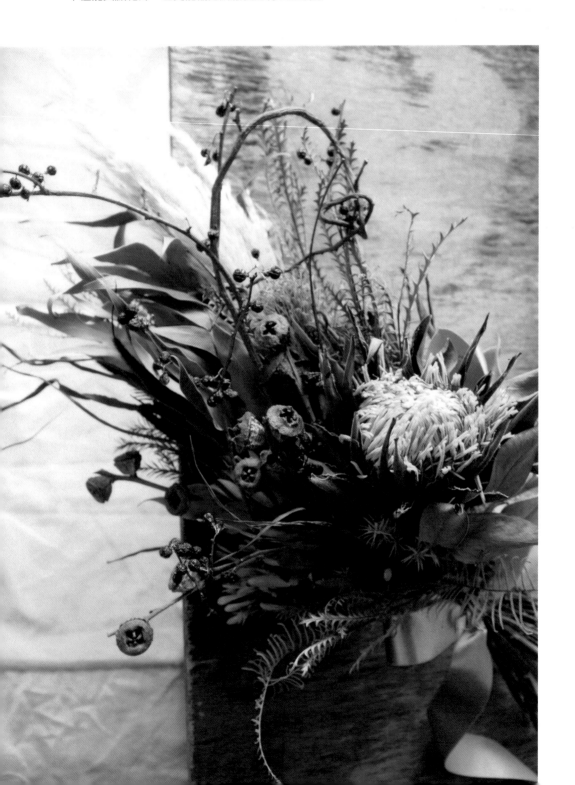

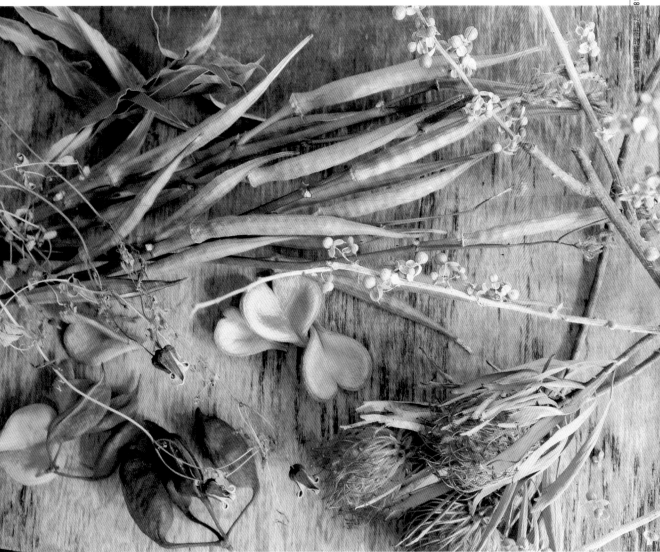

製作方法、製作者：田部井健一・Blue Blue Flower

單純地擺放排列的一種裝飾手法。可以透過營造季節感，或是呈現色彩統一感，去表現自己想要傳達的東西。注意花材之間的距離安排，佈局要疏密有致，突顯個別花材的優點。

| 花材、工具 | 針墊花／南蛇藤／秋葵／金背銀樺
鐵線蓮／心型果 |

構圖創作

如同恣意揮灑畫筆，
自由隨興地
擺放花卉

花圈

色彩繽紛、秋色迎人的花圈

製作方法、製作者：田部井健一・Blue Blue Flower

匯聚了眾多獨具個性的植物的花圈。不僅是表面，連內側和外側都密密麻麻地填滿了花材。從上下左右各個角度欣賞都是視覺上的享受，給人毛茸茸的柔軟感覺。

花材、工具	針墊花／海神花／繡球花／蜘蛛桉／角胡麻
	黑莓／尤加利果
	四棱果桉／藍桉／銀葉桉／銀樺
	赫蕉／月桃／小銀果／石松

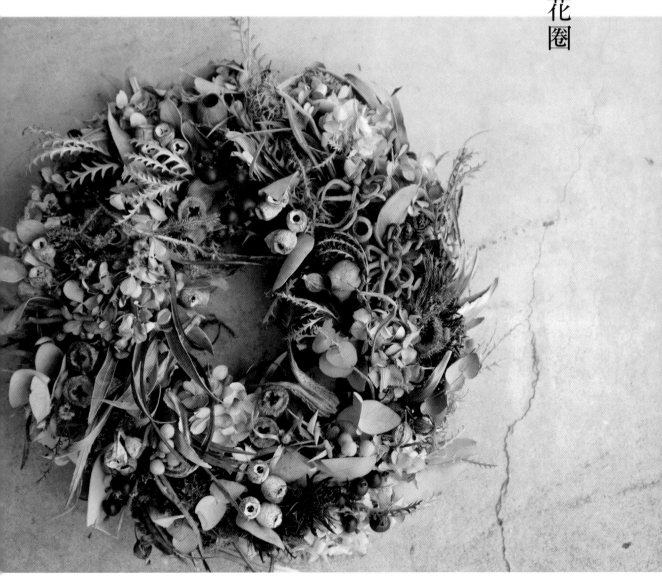

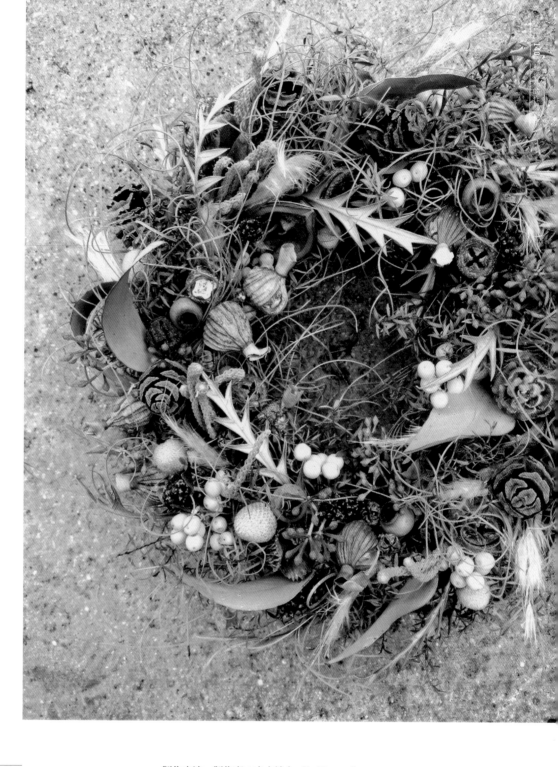

花圈

守護著雛鳥的溫柔花圈

製作方法、製作者：中本健太（Le Fleuron）

花材、工具

無尾熊莎草／松紅莓
多花桉（帶花苞）／四棱果桉
尤加利十字果／藍桉／尤加利葉
銀樺／小銀果／巴西胡椒／蒲葦
月桃／胡桃／樹果／花圈基座

模樣猶如鳥巢，看似隨性做出來的花圈，其實是經過精心設計的作品。為了盡可能地接近自然的美感，使用了許多種類的葉子和果實，小心仔細地交織組合而成。為了再現保護著雛鳥的柔軟鳥巢形狀，使用松紅莓、無尾熊莎草製作花圈基座。使用各種不同形狀葉子的尤加利、銀樺和蒲葦去表現微風吹拂的流動感。為了避免棕色樹果給人過於陰暗的感覺，利用巴西胡椒和白色的小銀果去增添明亮的氣氛。

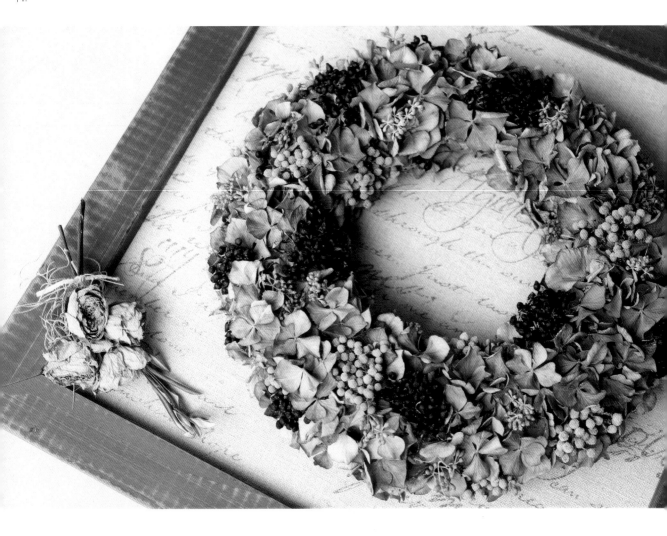

絢麗感的繡球花花圈

製作方法、製作者：山下真美（hourglass）

以色彩絢麗的繡球花為主角，並且在許多地方放上小果實。善用繡球花的顏色和質感，造型簡單素雅的花圈。

| 花材、工具 | 繡球花／尤加利／地中海莢蒾／飾球花 |

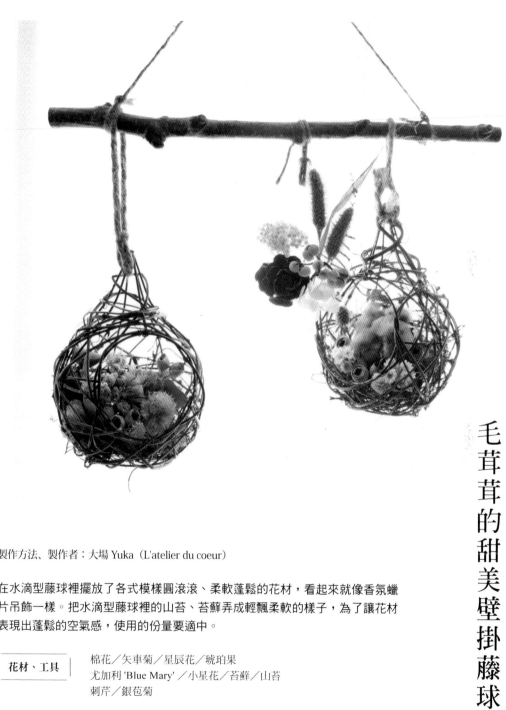

藤球

毛茸茸的甜美壁掛藤球

製作方法、製作者：大場 Yuka（L'atelier du coeur）

在水滴型藤球裡擺放了各式模樣圓滾滾、柔軟蓬鬆的花材，看起來就像香氛蠟片吊飾一樣。把水滴型藤球裡的山苔、苔蘚弄成輕飄柔軟的樣子，為了讓花材表現出蓬鬆的空氣感，使用的份量要適中。

| 花材、工具 |

棉花／矢車菊／星辰花／琥珀果
尤加利 'Blue Mary' ／小星花／苔蘚／山苔
刺芹／銀苞菊

花材、工具

菝葜
玫瑰果／辣椒
棉花殼／松果

製作方法、製作者：LILYGARDEN・keiko

依據枝條的粗細，環繞兩圈或三圈，做成圓形花圈。因為利用蔓性枝條天然的形狀，因此稍微歪斜的圓形也是設計的一部分。用剪刀把小刺或是小叉枝等可能導致危險的部分剪掉。視個人喜好可以加進松果之類的素材當裝飾

花圈

菝葜和玫瑰果的乾燥花花圈

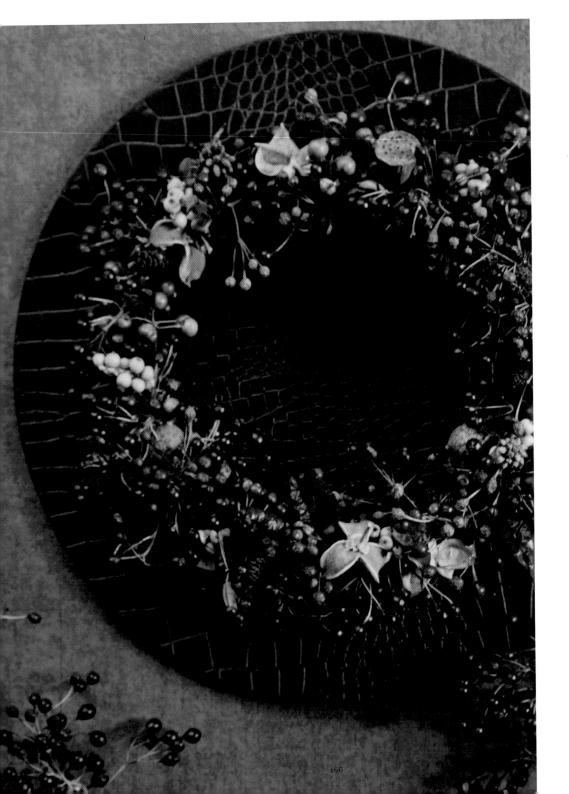

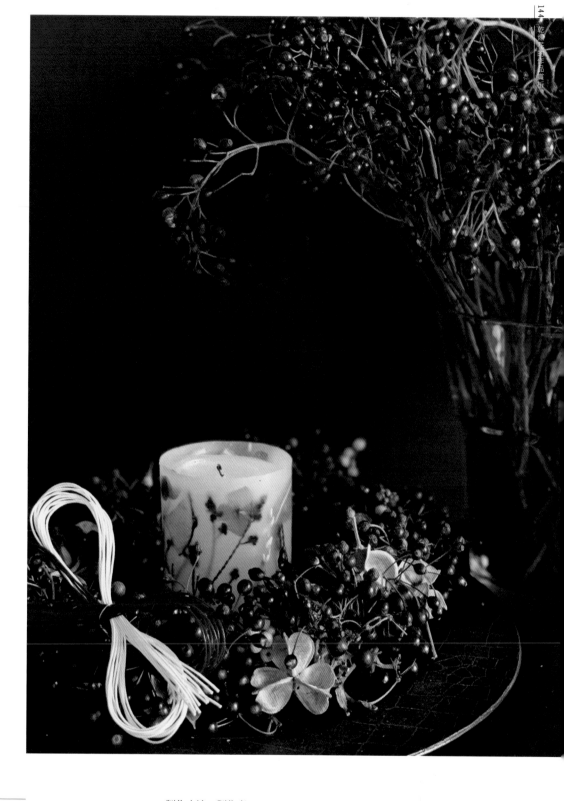

花圈

紅色系的新年喜氣花圈

製作方法、製作者：LILYGARDEN・keiko

遇到新年時，可用水引繩做成蝴蝶結，
用鐵絲綁在花圈上當裝飾。

花材、工具

菝葜
玫瑰果／辣椒
棉花殼／松果

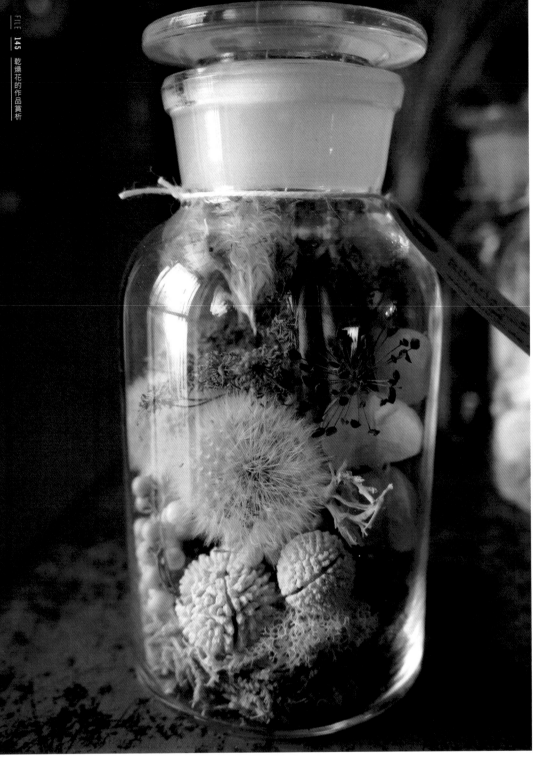

製作方法、製作者：SiberiaCake

用玻璃藥瓶佈置乾燥花。使用象牙白和淺褐色色調的素材。在擺放佈置時要考量到，不管從什麼角度都能欣賞到各別素材的美。因為素材裡包含了蒲公英絨球，因此在構思設計時，要預先想好花材放入藥瓶的順序。也就只有用瓶子才能夠使用像蒲公英絨球或茴香這類纖細脆弱的素材。

花材、工具

水苔／木丹果／蒲公英
巴西胡椒／山藥藤
野胡蘿蔔花／茴香
百合果實／白茅

花材、工具

玫瑰／松果／石榴／青栮
紅葉／胡桃／橡實
酒瓶樹果莢／楓香果實
編織籃／蠟燭／紅酒

製作方法、製作者：笹原 Riki

秋意正濃，想餽贈紅酒給友人，於是拿出乾燥花做禮品籃裝飾。為了切合晚秋的意境，選擇紅色和褐色做為主要色調，營造出沉穩高雅的氛圍，紅酒、花材、蠟燭要表現出整體感。用滿滿的花材裝飾籃子是重點，在佈置時要考量到高低前後層次的變化。

花禮設計

爲禮物錦上添花，增添更多喜悅

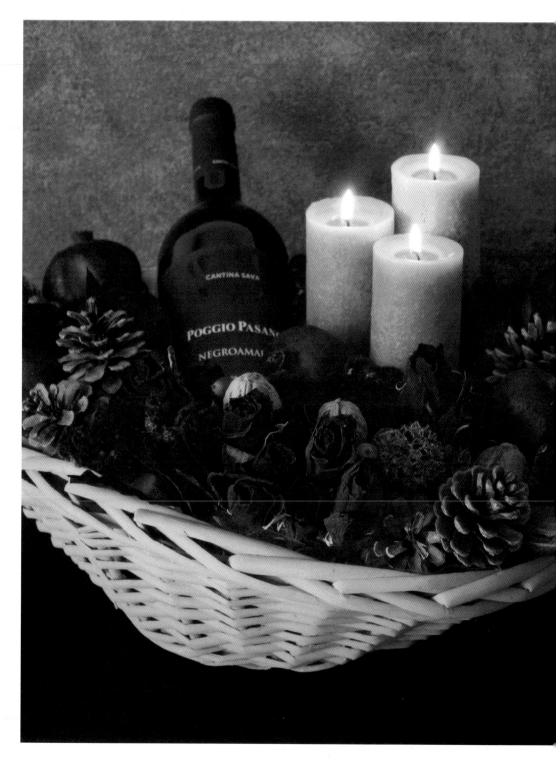

花束

高貴典雅的白色花束

製作方法、製作者：山下真美（hourglass）

在乾燥花裡加入滿天星不凋花和羽毛所製作而成的花束。用螺旋式綁法將花材組合成花束，再用黏膠將羽毛黏上去。覺得只用乾燥花很單調無聊時，可以搭配不凋花做為創作的素材。不管是乾燥花還是不凋花，對於拓展花藝創作可能性來說，都是非常重要的存在。

| 花材、工具 | 小銀雛菊／佳那利／兔尾草／麗莎蕨 |
| | 滿天星（不凋花）／羽毛 |

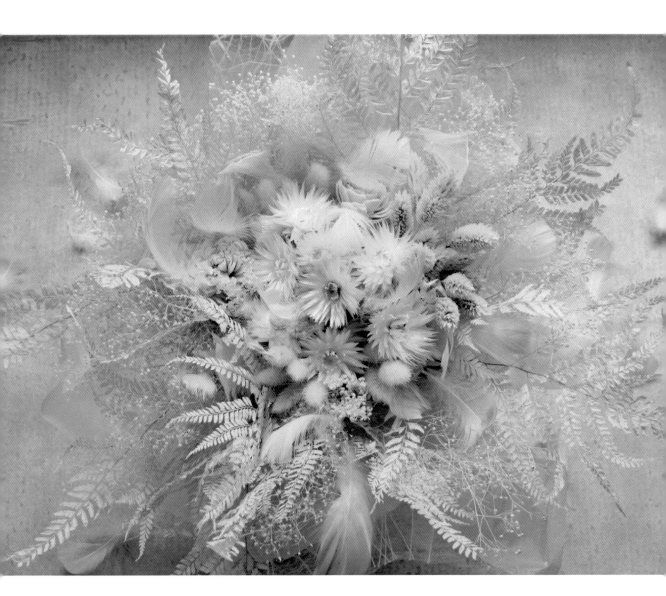

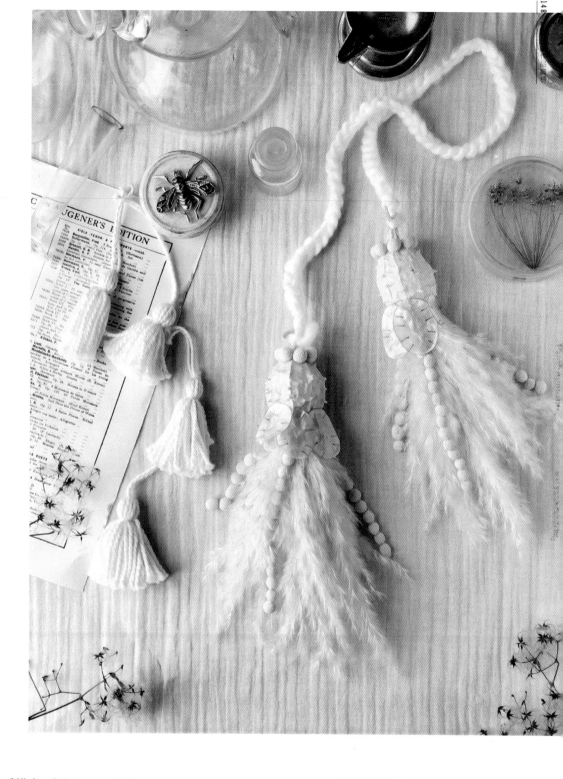

花流蘇

發揮獨特創意的裝飾手法

製作方法、製作者：高野 Nozomi（NP）

看過一次就印象深刻的流蘇。模樣很像某種奇特生物的裝飾品。
可以懸掛在牆壁上，或是垂吊在天花板上等很多種裝飾的方式。
在製作前要把野絲瓜上的刺去除。戴星草果用毛線串連在一起，
從梗的部位穿進去比較不容易破掉。

<div style="border:1px solid;display:inline-block;padding:2px 8px;">花材、工具</div>

蒲葦／野絲瓜
銀幣草／戴星草果／毛線

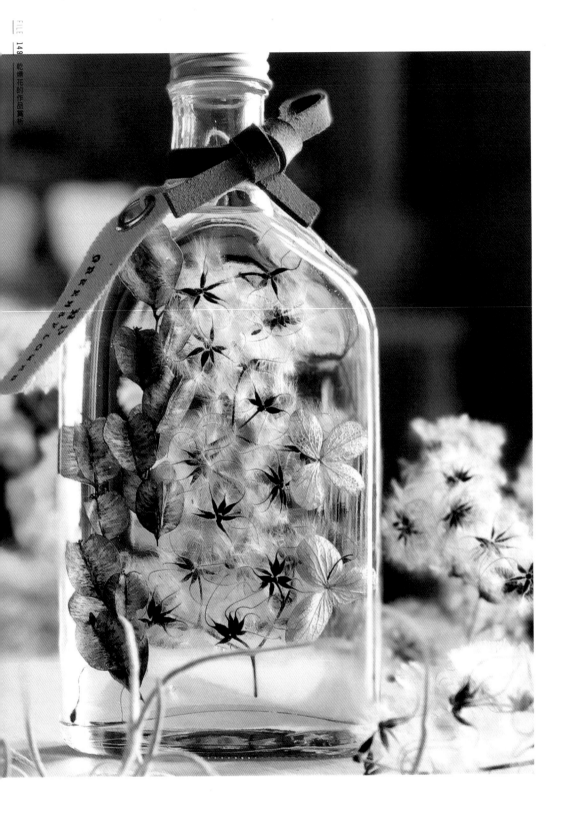

浮游花

尋找森林裡的寶物

製作方法、製作者：高野 Nozomi（NP）

冬季的森林幽靜枯寂。在陽光照射下，有的植物透光，有的植物反光，變化出不同樣貌，耀眼奪目。把這樣的森林景色做成標本輕輕地封入瓶中。讓瓶身傾斜，慢慢地注入浮游花專用油，以免棉毛脫落。製作時要注意，避免花材被棉毛纏住而無法浮起。

花材、工具

圓錐鐵線蓮／山苧蘚
圓錐繡球

製作方法、製作者：高野 Nozomi（NP）

帝王花和銀葉樹像是被冰雪凍結般閃耀著光芒。即使乾燥之後依然不減損其美麗花容和存在感。製作時用鐵絲將帝王花和銀葉樹牢牢固定。佈置銀葉樹葉片時要考量視覺的平衡感和協調感，同時遮蓋住鐵絲。從側面看，鐵絲不外露，是做出美麗花圈的訣竅。

花材、工具

帝王花
銀葉樹／小銀果／毛筆花
艾芬豪銀樺
蒲葦／海星蕨

花圈

宛如被隆冬冰雪凍結的花圈

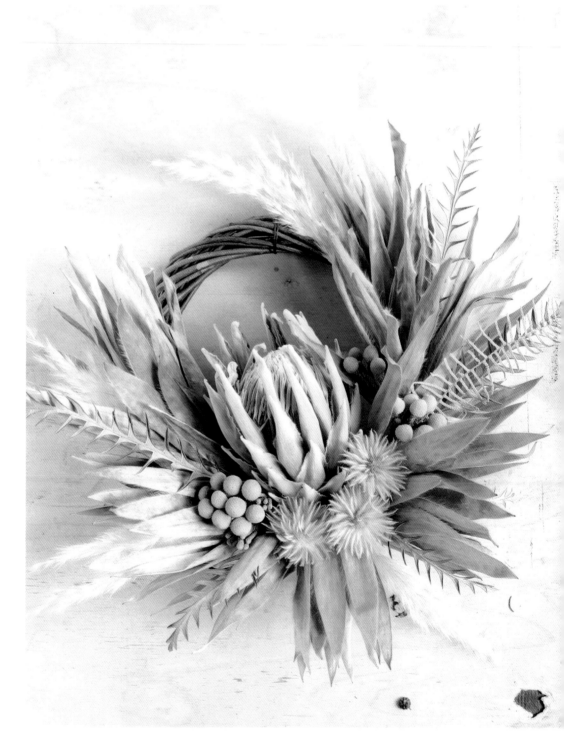

製作方法、製作者：高野 Nozomi（NP）

因為降霜，變成一片白色世界的早晨，植物被銀霜披身的模樣煞是醉人，因此用乾燥花再現美麗姿態。銀葉樹葉片美麗的銀色光澤是裝飾的重點。用剪刀修整葉片的大小和形狀之後再使用。

花材、工具

銀葉樹／毛筆花
西洋松蟲草果／橡葉繡球花
新娘花／蓮蓬／雲龍柳
四棱果桉果實／尤加利鈴鐺果
多花桉（帶花苞）
小銀果／銀幣草／艾芬豪銀樺
黃色銀禧花／佛塔樹葉
宿根星辰花 'Ever Light'／蒲葦

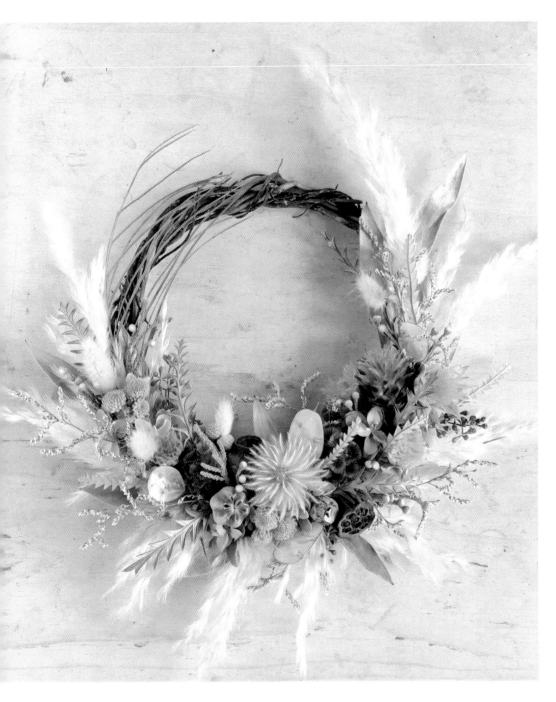

花圈

銀霜披身，閃耀美麗光芒的植物們

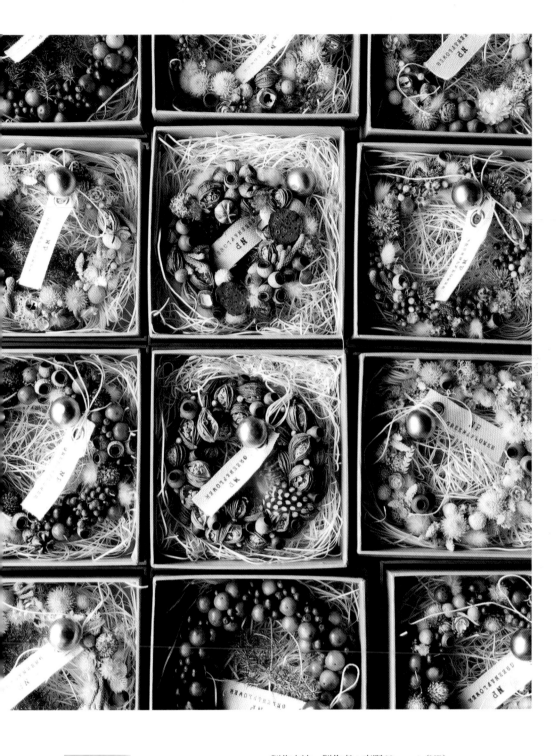

迷你花圈
適合居家裝飾的小型花圈

製作方法、製作者：高野 Nozomi（NP）

小型花圈可用來裝飾浴室、廚房、工作場所等各式各樣的地方。按照喜歡的大小製作花圈基座，再用熱溶膠槍將素材黏上去。比較精細的作業，可使用鑷子。不管從正面或側面看，都要避免顯露黏膠的痕跡。

花材、工具

月桃／琥珀果
毛葉桉／四棱果桉／藍桉
千日紅／巴西胡椒
菽葵／絨球花／黑種草果
虎眼／落葉松果
戴星草果／兔尾草
冰島苔蘚（不凋花）／奇異果藤

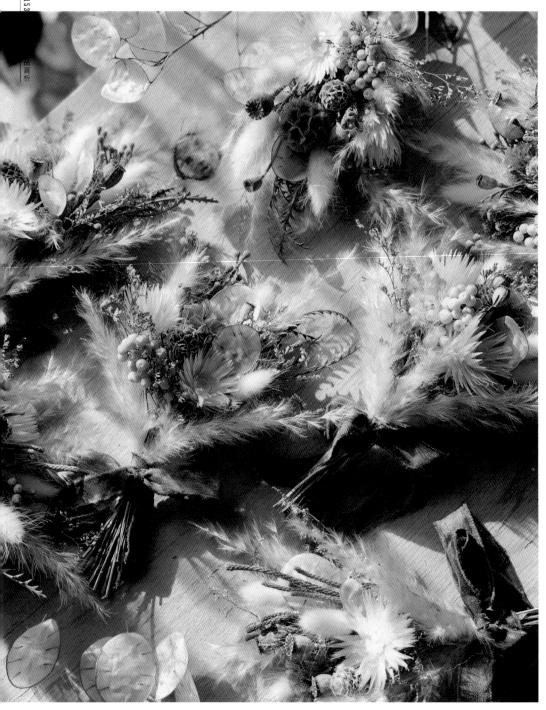

花束

隨禮物附贈的迷你花束

花材、工具

西洋松蟲草果
木百合 '翡翠珍珠'
雪莉罌粟／銀幣草
小銀果／蒲葦
宿根星辰花 ' Ever Light' ／兔尾草
艾芬豪銀樺

製作方法、製作者：高野 Nozomi（NP）

將白色系的植物聚攏成一束散發著自然氣息的花束。把枝條容易折斷的巴西胡椒和整個花朵容易掉落的麥稈菊，用鐵絲、黏膠或是花藝膠帶固定。用灰色緞帶綁緊花束，營造柔美印象。

| 花材、工具 |

海桐／針葉樹葉子／尤加利
地中海莢蒾／飾球花

製作方法、製作者：荒金有衣

讓人感受到聖誕氣氛的燭台裝飾。繁茂花草簇擁環繞著燭台四周，將復古風燭台襯托得恰到好處。

燭台裝飾

用乾燥花佈置聖誕燭台

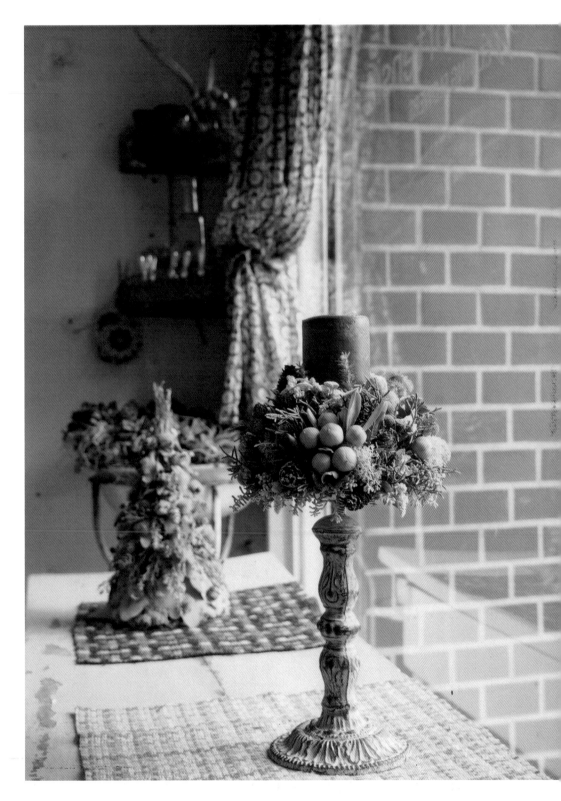

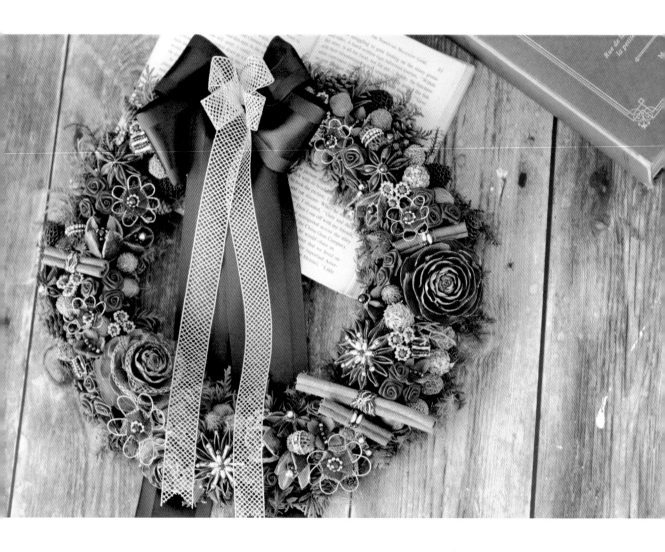

製作方法、製作者：toccorri

從樹木果實和香料散發出淡淡的天然香氣。利用串珠和鐵絲，將樹木果實、草藥球、布花等素材，一個一個地串連整合在一起，做成別具風格的裝飾。八角、丁香、肉桂棒等也經過精心打扮，展現出未曾在廚房裡見過的表情。用鐵絲將所有素材連接起來。連接的過程中要隨時觀察整體的均衡感，逐步組合成圓形的花圈。

花材、工具	大花紫薇果／山毛櫸／赤楊／水杉／八角／肉桂棒 丁香／草藥球／羅勒／芥菜籽 罌粟籽／玫瑰造型布花／2種蝴蝶結／串珠／鐵絲

視覺與嗅覺
的饗宴，
華麗繽紛的花圈

花圈

製作方法、製作者：高野 Nozomi（NP）

使用了大量菝葜的花圈。蓋子一打開，肉桂、柳橙、松樹的香味撲鼻而來。感覺就像在打開蛋糕盒一樣，令人興奮雀躍。從聖誕節、新年一直到過完年，可以長期享受觀賞樂趣。若使用結實狀況良好的菝葜，做出來的花圈會更漂亮。花圈的尺寸和顏色會因為素材的狀況而產生微妙的差異，這種形狀大小不一、顏色深淺濃淡的變化也是製作過程的一種樂趣。

花材、工具

菝葜／乾燥柳橙片／肉桂棒
松果／針葉樹葉子／花圈基座
鐵絲

花圈 經典款的菝葜花圈

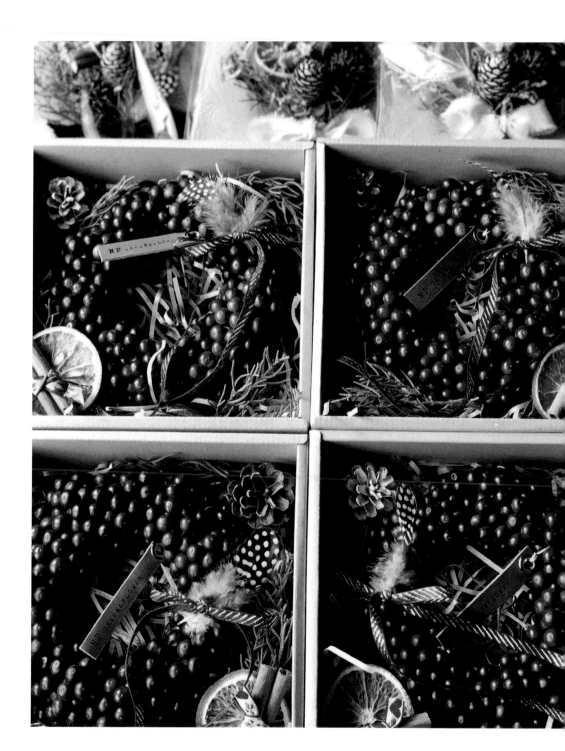

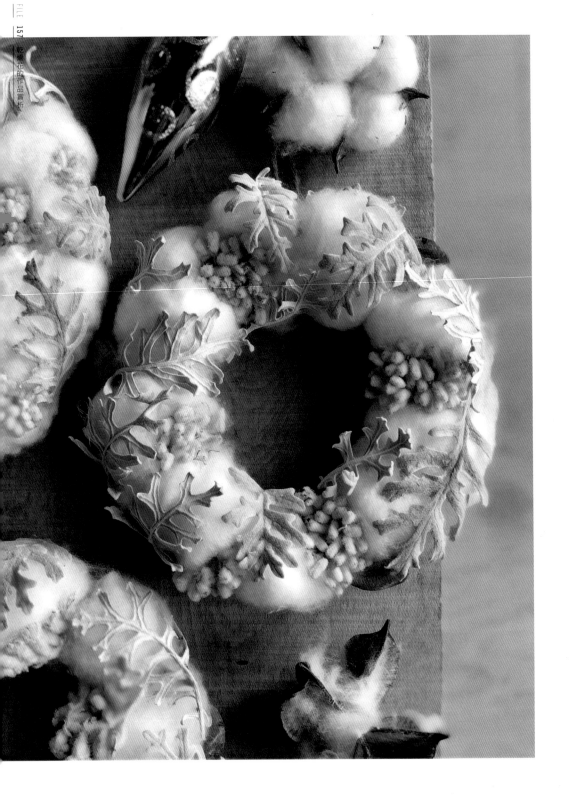

猶如在棉花上刺繡出圖案的花圈

製作方法、製作者：高野 Nozomi（NP）

花材、工具

在冷冽寒冬裡也能讓心變得溫暖起來。毛茸茸質感搭配柔和色調真的是可愛滿點。將棉花揉成一團一團的圓球，固定在花圈基座上。要讓棉花聚攏成圓球狀的訣竅就是利用羊耳石蠶和棉花殼做為支撐。

棉花／銀葉菊
羊耳石蠶

蛋糕般柔軟的白色花圈

花圈

製作方法、製作者：荒金有衣

猶如戚風蛋糕般蓬鬆柔軟的乾燥花花圈。為了表現出份量感，先放入滿天星的花苞，之後再放入已開花的滿天星。因為乾燥之後的花會縮小，所以要盡量多放一點。最後用小星花間或點綴其中，錦上添花卻又不喧賓奪主。只要加上華麗的蝴蝶結，要拿來作為婚禮迎賓花圈或是禮物都很適合。

| 花材、工具 | 銀苞菊／麟托菊／小銀果
巴西胡椒／星辰花 |

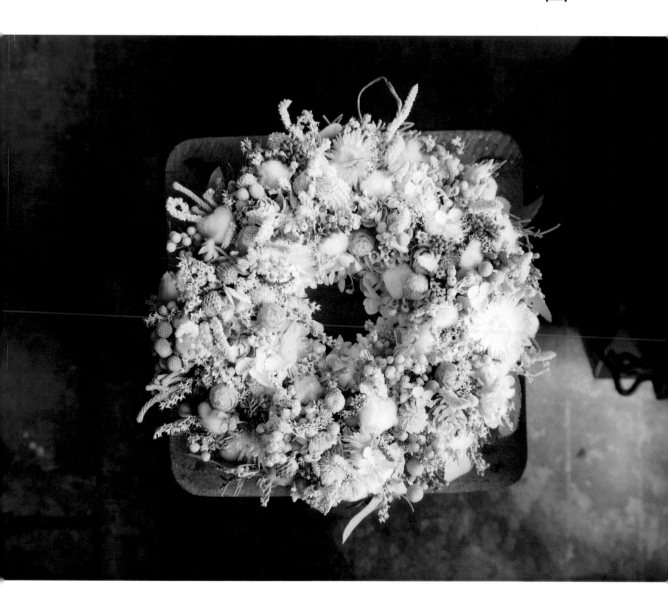

燭台裝飾

充滿華麗氛圍的花圈燭台

花材、工具

蒲葦／宿根星辰花 '藍色幻想'
一枝黃花／索拉玫瑰
玫瑰的葉子／花圈基座

製作方法、製作者：Lee

善用毛茸茸感營造華麗氛圍的花圈燭台。利用鐵絲將蒲葦綁在花圈基座上，綁的時候要斟酌視覺上的均衡感，並表現出份量感。放在蠟燭對側的蒲葦的高度要比靠近自己這側的蒲葦稍微高一點，這樣從正面看的時候才會有立體感和動態感。若使用點火的蠟燭，可能會引燃蒲葦，因此建議使用 LED 蠟燭。

A COLLECTION OF IDEAS

DRIED FLOWERS

創作者介紹

indivisuals

本書裡所有花藝創作者的個人簡介，
以及其所從事的活動和創作靈感的來源。

（介紹的先後沒有特定的排序）

A harusame

秀髮與珍珠。(髮とパール。)

―― アー ハルサメ ――

個人簡介
profile

擁有 15 年插花經驗的帽子設計師,同時也從事花卉栽種,每天享受與植物為伍的快樂日子。從事農業工作才 3 年。有很多未來的計畫正在規劃中,但因為還是個新手,很多事情不得要領,還在摸索如何把 1 天當作有 29 小時般充分利用。

靈感來源
creative tips

對流行事物異常狂熱。對各式各樣的美麗事物、智慧和美味的探究好奇心,是創作靈感的來源。

刊載頁面	P102
植物生活個人網頁	https://shokubutsuseikatsu.jp/users/Aharusame/
連絡方式	

GREENROOMS

———— 荒井典子 *Noriko Arai* ————

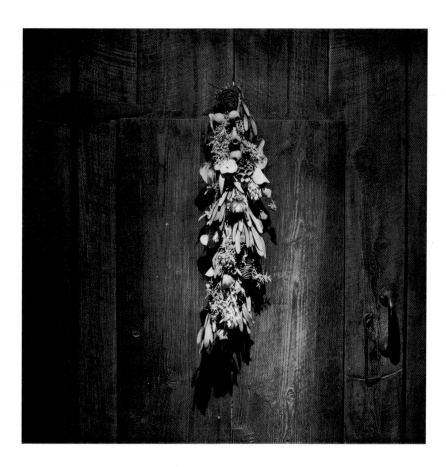

個人簡介
profile

從學生時代就開始學習插花。目前在自己家裡設立工作室，開設以不凋花和人造花為主的相關課程和活動，並提供花藝訂製服務。
・植物生活浮游花攝影比賽優秀賞
・植物生活 Green Design 攝影比賽優秀賞

靈感來源
creative tips

接到花藝訂製的委託工作時，會盡可能去了解場所、人、用途和喜好等相關資訊。與客戶充分溝通並達成設計共識是很重要的事。決定了設計方向之後，不管是在開車、購物、料理或是睡覺時，腦袋總是會不經意浮現與設計有關的想法。經常會從花材身上得到設計的靈感。

刊載頁面	P87、P88、P158、P159
植物生活個人網頁	https://shokubutsuseikatsu.jp/users/greenrooms/
連絡方式	greenrooms77@gmail.com

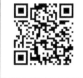

荒金有衣

Yui Aragane

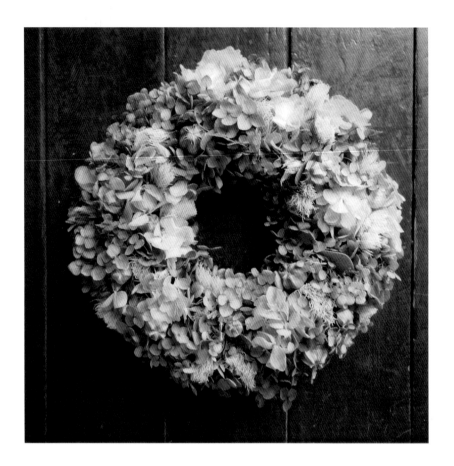

個人簡介
profile

因為興趣而開始接觸花藝設計，至今已經邁入第 9 年。目前是在東京西荻窪的 La hortensia azul 花藝工作室學習花藝設計。花藝設計裡面，對花圈製作特別有興趣。在插花海綿上面插花，逐漸形成花圈的過程，總是令我感動不已。

靈感來源
creative tips

憑藉著直覺在插花海綿上面插花。插花時，講求每個細節的均衡，並在過程中逐步湧現更具體的創意想法。花藝的設計和創作對我來說，就像是在佈置一個小庭院一樣。

刊載頁面	P59、P64、P86、P94、P101、P177、P181
植物生活個人網頁	https://shokubutsuseikatsu.jp/users/u1phoneu1phone/
連絡方式	u1phoneu1phoneu1phone@gmail.com

zuncharo

ずんちゃろ

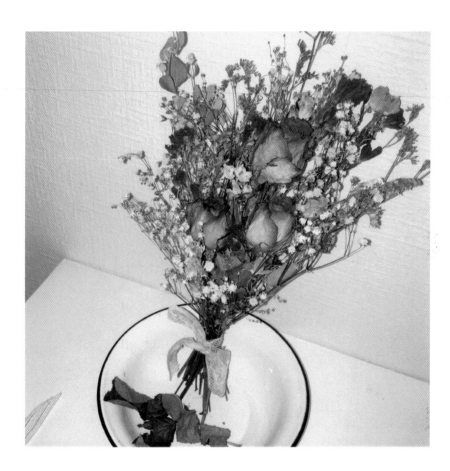

個人簡介
profile

在農業高中學習花藝設計，並立志開花店。目前在花卉市場磨練技能。
‧植物生活 BOTANICAL PHOTO AWARD「Dried Flower Design」比賽優秀賞

靈感來源
creative tips

製作直覺就讓人覺得可愛的東西。

刊載頁面	P98、P100、P130
植物生活個人網頁	https://shokubutsuseikatsu.jp/users/ An0831zu/
連絡方式	instagram @zun831

s-sense-candle

エスセンスキャンドルズ

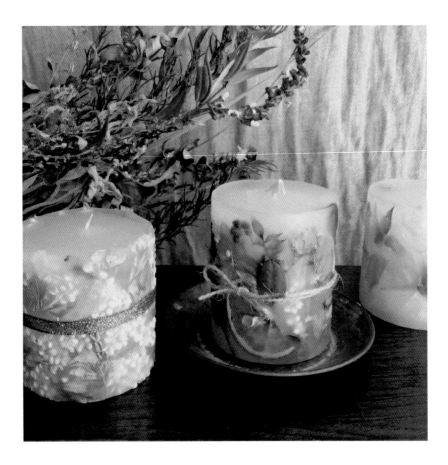

個人簡介
profile

手工藝創作學院「VOGUE 學園」的手工蠟燭大師。擁有色彩搭配師（Color Coordinator）證照。目前定居歐洲，熱衷於尋訪和製作各種貼近生活的手工蠟燭。開設手工蠟燭製作教室，希望讓更多人能接觸到手工蠟燭的溫暖，從蠟燭的香氣和色彩得到療癒，並學習花草佈置技巧，透過製作手工蠟燭帶來五感愉悅的體驗。

靈感來源
creative tips

在每天的生活裡，若映入眼簾的盡是自己喜歡的東西，心情也會跟著美好起來。以這樣的想法為中心，去想像該如何裝飾空間，或是什麼才是合乎對方心意的禮物。創作靈感就存在於自己的日常生活當中。

刊載頁面	P111
植物生活個人網頁	https://shokubutsuseikatsu.jp/users/TM999/
連絡方式	https://s-sensecandles.wixsite.com/ssensecandles instagram @s_sense_candles

大木 靖子
Yasuko Oki Floral Design

Yasuko Oki

個人簡介
profile

目前居住於挪威奧斯陸。在歐洲舉辦過花配（Hanakubari）講習會，亦在挪威舉辦過茶道講習會和茶會。同時也親身參與花卉進修旅行的規劃。每天製作別具自我風格的作品，發表在「International Floral Art」（Stichting Kunstboek 出版社）等花藝相關書刊上。擁有經過德國認證的花藝師資格，並擔任日本真美花藝學院（Mami Flower Design School）講師、表千家講師、日諾協會理事。

靈感來源
creative tips

透過植物表現被大自然之美觸動的時刻。例如，想要表現舒適宜人的微風，就去尋找能夠適切傳達這種感受的植物，同時在創作的過程中，整體佈局、形狀、顏色、技巧、器具的使用與否、作品的背景等等，都必須加以考量。

刊載頁面	P103、P104、P119、P133
植物生活個人網頁	https://shokubutsuseikatsu.jp/users/FlowerTeaOslo/
連絡方式	Blog ameblo.jp/hanayasuko Facebook facebook.com/yasukookifloraldesign

大場 Yuka

L'atelier du Coeur

—— 大場ゆか／*Yuka Oba* ——

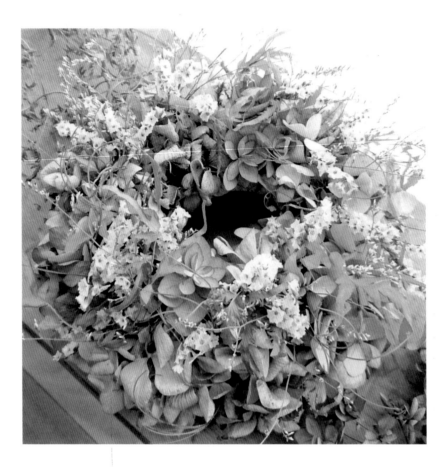

個人簡介
profile

以花為中心，並將花的香氣納入創作的構成元素。充分運用五感去感受大自然的恩典。目前擔任 L'atelier du coeur 花藝教室的負責人。提倡有花草和香氣相伴的生活型態，除了視覺享受之外，還能被香氣療癒。
作品曾多次入選 Flower Dream 花藝大賽以及東京國際花卉博覽會（簡稱 IFEX）
‧植物生活浮游花攝影比賽優秀賞

靈感來源
creative tips

創作時優先考量的是如何活用素材，將美麗又具療癒作用的花材加以組合搭配。有時也會從影片或是雜誌尋找創作靈感。

刊載頁面	P165
植物生活個人網頁	https://shokubutsuseikatsu.jp/users/florist7/
連絡方式	fb m.facebook.com/latelier.ducoeur/ instagram @latelier.ducoeur

株元 昭典

frostcraft

Akinori Kabumoto

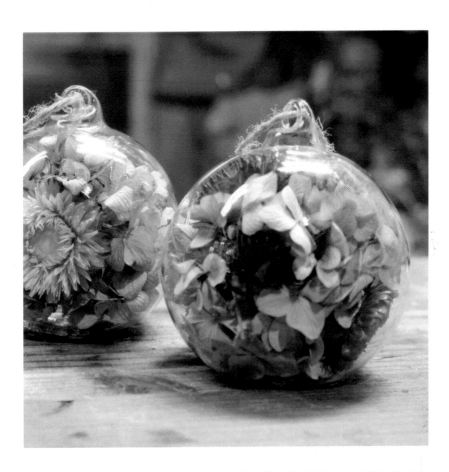

個人簡介
profile
居住於日本長崎縣。從 2017 年開始正式從事乾燥花的製作。一開始是製作天然乾燥花。之後，善用工程師的工作經驗，使用真空凍結乾燥機量產冷凍乾燥花。2018 年開了一家名為「frostcraft」的乾燥花專門店，營業內容包括販售花材以及花圈、倒掛花束等等的製作服務。

靈感來源
creative tips
一看到花材，腦中就會浮現出許多畫面和想法。我會盡可能使用多樣不同種類的花材。大部分的倒掛花束或是花圈，都是接到訂單才製作的。藉由與客人對話溝通，去找到適合組合搭配的花材，並逐漸形成具體的設計構想。

刊載頁面	P96、P117、P144
植物生活個人網頁	https://shokubutsuseikatsu.jp/users/frostcraft/
連絡方式	frostcraft@ab.auone-net.jp instagram @frost_craft921

Charis Color 前田悠衣

Yui Maeda

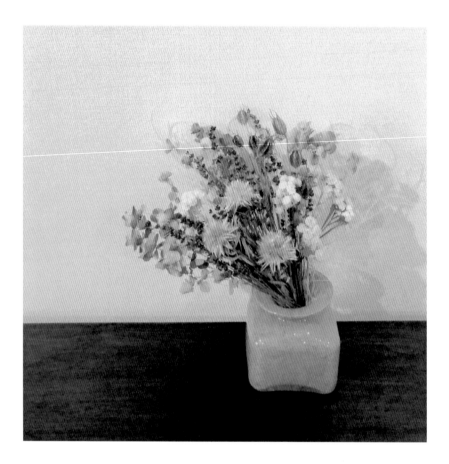

個人簡介 *profile*	利用色彩心理學、個人色彩診斷的技巧,為客人量身訂作全世界獨一無二的插花作品或花束。曾經依照技研工業株式會社創始人本田宗一郎先生的形象,為宗一郎先生製作插花作品,擺放在其書房裡。目前正在參與地方創新計劃,教導孩子們學習插花技巧,為人才育成貢獻心力。
靈感來源 *creative tips*	電影、戲劇、漫畫、美術鑑賞,與人們聊天

刊載頁面	P120
植物生活個人網頁	https://shokubutsuseikatsu.jp/users/chariscolor/
連絡方式	instagram @yui_maeda31

菅野 彩子

Fleursbleues/Coloriage

Ayako Kanno

個人簡介
profile

利用不凋花、保鮮綠色植物、乾燥花等素材創作花藝作品並販售。Fleurs bleues/Coloriage（法語）裡的 Fleurs bleues 意指藍色的花，Coloriage 則代表上色、著色畫的意思。藉由花傳達「感激」和「恭喜」的溫暖心意，替自己和珍愛的人的生活增添美麗的色彩，帶來更多的笑容，因此取了 Fleursbleues/Coloriage

靈感來源
creative tips

旅途所見的風景、色彩繽紛的甜點、參觀人潮眾多的美術館畫作、復古風的壁紙、收藏在記憶裡的美麗事物，全都成為我創作靈感的來源。

刊載頁面	P75、P76、P143
植物生活個人網頁	https://shokubutsuseikatsu.jp/users/bosuokura/
連絡方式	mille-fleurs@mille-fleurs.biz

黒田 望

Nozomi Kuroda

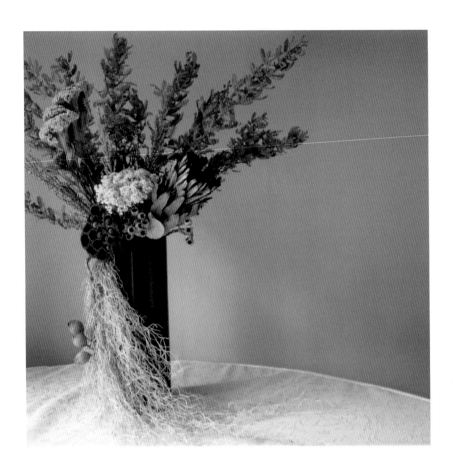

個人簡介
profile
從小受到母親的影響，因而經常接觸花卉。文化服裝學院畢業之後，到倫敦留學了一年。一邊學習語言，一邊投入熱愛的繪畫和攝影。目前從事平面設計師的職務，工作之餘的休閒娛樂就是製作裝飾品和乾燥花。

靈感來源
creative tips
平常走在街道上，就會不時注意四周，看看有什麼新鮮事。經常會從與人們的對話或是電影某個場景裡，得到創作的靈感。

刊載頁面	P39、P125
植物生活個人網頁	https://shokubutsuseikatsu.jp/users/11050910/
連絡方式	channonburton@gmail.com instagram @k.chankro

Koko

ココ

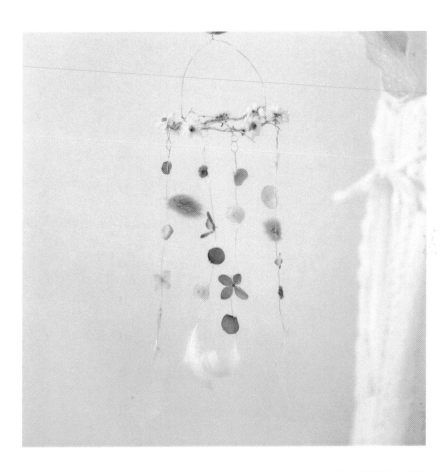

個人簡介
profile

每天會在 Instagram 和植物生活網站上發表花卉和花器相關作品的照片。參與過很多企業廣告。使用了乾燥花的產品相當受歡迎。

靈感來源
creative tips

受到經常接觸四季花卉，身為花道家的老公的插花作品影響，塑造了我跳脫日常，充滿童話幻想的世界觀。除此之外，還會使用花材去製作以「The secret rainbowpath」"如果有秘密的彩虹小徑"為創作概念的花藝作品。

刊載頁面	P108、P109、P112
植物生活個人網頁	https://shokubutsuseikatsu.jp/users/koko/
連絡方式	Instagram @koko_secretrainbowpat

堺 海

hwlife

Kai Sakai

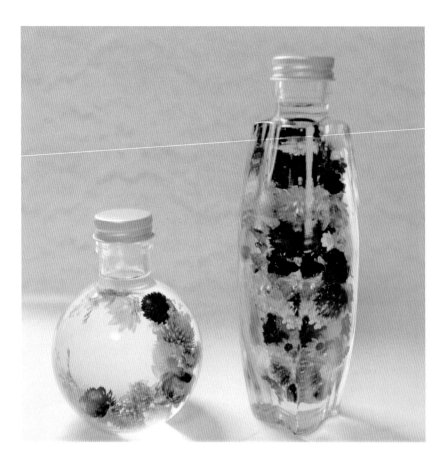

個人簡介 *profile*	一般法人社團 CREA 認定學校和居家沙龍 hwlife 的負責人兼花藝設計師。以東京東大和市為主要範圍，從事浮游花製作和插花講師工作。
靈感來源 *creative tips*	設計追求的目標是一眼就讓人覺得「可愛」，自由自在地使用色彩，不受固有概念框架的限制。

刊載頁面	P115
植物生活個人網頁	https://shokubutsuseikatsu.jp/users/hwlife/
連絡方式	instagram @salon.hwlife

笹原 Riki

Flower Studio My Fair Lady

笹原 りき / Riki Sasahara

個人簡介
profile

在東京自由之丘經營花藝教室「My Fair Lady」。花藝課程是以「作品能夠當作禮物餽贈」為教學理念。在做職員的時候，因為興趣而開始學習插花。之後到倫敦留學，學習花藝和室內設計。曾在英國王室御用花店、皇室御用五星級飯店內開設的花店等多個地方學習累積經驗。

靈感來源
creative tips

走在街上所看見的流行事物、料理、室內設計、藝術等等的配色方式，常常成為觸發我靈感的來源。除此之外，為了提升實力和技能，也會督促自己要閱讀國外的雜誌。

刊載頁面	P131、P169
植物生活個人網頁	https://shokubutsuseikatsu.jp/users/myfairlady/
連絡方式	bloom@myfairlady-flowers.com

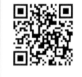

小原 絵里子

Siberia Cake

Eriko Ohara

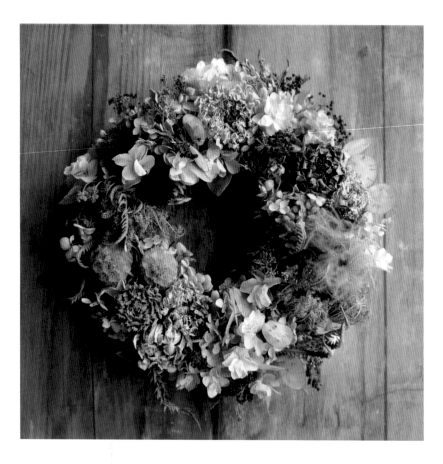

個人簡介
profile

2001 年時設立了插花和製作自然乾燥花圈的網頁。作品的創作重視植物的形態和色彩。沒有實體店面,只有經營網路店鋪。

靈感來源
creative tips

自然的造型和國外的室內設計。

刊載頁面	P33、P61、P126、P168
植物生活個人網頁	https://shokubutsuseikatsu.jp/users/siberiacake/
連絡方式	https://www.siberiacake.com

鈴木 由香里
yu-kari

Yukari Suzuki

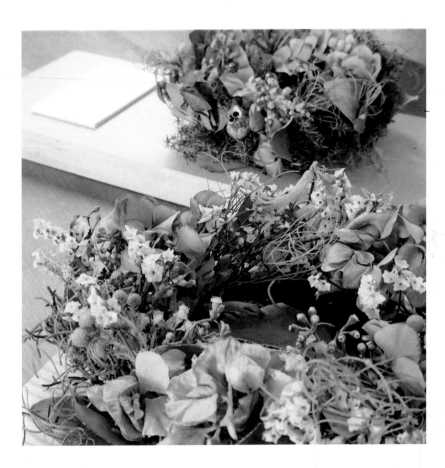

個人簡介
profile

小小的庭院裡，種植了最喜歡的繡球花和尤加利樹。因為想更長久地欣賞細心培育的花朵，因此將其採摘下來並經過乾燥，做成花圈和倒掛花束當作裝飾。習慣使用柔和的色彩去營造自然的氛圍，讓乾燥花不知不覺融入日常生活當中。

靈感來源
creative tips

由香里的庭院。庭院裡種滿了喜歡的花，充分享受有花相伴、蒔花弄草的生活。

刊載頁面	P85、P97、P157
植物生活個人網頁	https://shokubutsuseikatsu.jp/users/yu-kari/
連絡方式	instagram @yukarioniwa

瀬川 実季
MIKI

Miki Segawa

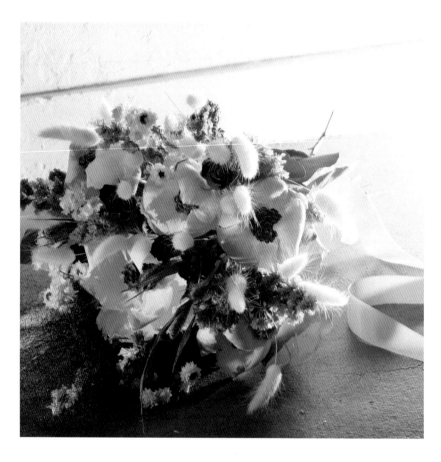

個人簡介
profile

在東京某家花店裡打工的學生。在大學主修園藝造景，個人的創作則大多是以乾燥花為主。希望能透過花卉，展現每個人獨特的風格並增添色彩。懷抱著這樣的想法，每天都會滿懷著感謝提供各種經驗的客人和職員們的心情在工作。

靈感來源
creative tips

日常生活裡處處都是靈感來源。從打工、學園生活以及與家人相聚聊天的過程中，或是從見過的風景、學過的東西當中，自然而然就有創意在腦海成形。

刊載頁面	P56、P92
植物生活個人網頁	https://cms.shokubutsuseikatsu.jp/users/atosca-12/
連絡方式	

高瀬 今日子

kyoko29kyokolily

Kyoko Takase

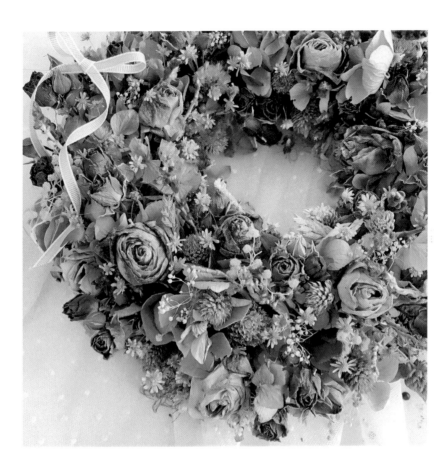

個人簡介
profile

擔任「N flower design international」花藝教室的講師。從花道到乾燥花花藝設計，涉獵範圍非常廣泛。會在 Instagram 裡發佈花卉和咖啡的相片。

靈感來源
creative tips

在創作時會去思索如何展現花的美麗和可愛。美術館、歌舞妓、旅途所見的美麗事物，眼前令人感動的景色，都是創作靈感的泉源。

刊載頁面	P77
植物生活個人網頁	https://shokubutsuseikatsu.jp/users/kt1010329kt/
連絡方式	instagram @kyoko29kyokolily

高野 Nozomi

NP

高野のぞみ／ Nozomi Takano

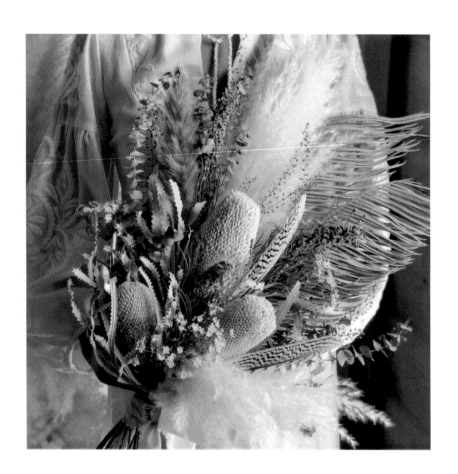

個人簡介
profile

2008 年赴英學習語言和花藝設計。2015 年因為結婚而回到日本，居住於長野市。將居住倫敦時從多樣化人種和多元文化所獲得的經驗，與長野市美麗大自然相互融合，致力於創造出令人印象深刻，充滿故事性的作品。一開始會投入這個領域，是因為對這種以植物為創作素材，富有生命的藝術品非常感興趣。

靈感來源
creative tips

真的很難三言兩語說清楚，但簡言之，就是在大自然中，或是在藝術、音樂、時尚與飾品等範疇裡遇到令人悸動的事物時啟發靈感。

植物生活個人網頁　　https://shokubutsuseikatsu.jp/users/nonpan123/

連絡方式　　instagram @nonpan123

田部井 健一

Blue Blue Flower

Kenichi Tabei

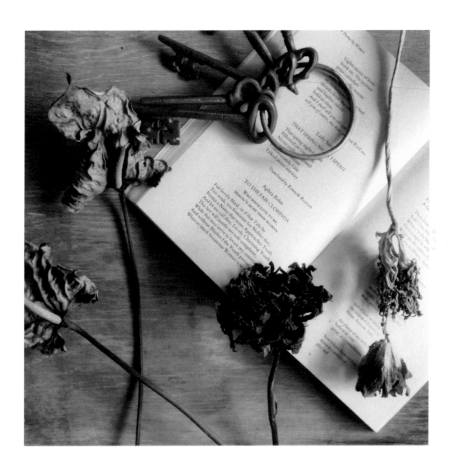

個人簡介
profile
在愛知縣岡崎市經營「Blue Blue Flower」花店。「EARTH COLORS」代表。曾在東京的花店工作過。之後在大型婚禮公司的花卉部門擔任管理職。2017 年獨立開業，開設了「Blue Blue Flower」花店。雖然業務活動是以婚禮花卉為主，但是喜歡他乾燥花作品的愛好者非常多，大多數送禮用或展示用的花藝作品都是自己親手製作。

‧植物生活 BOTANICAL PHOTO AWARD 優秀賞

靈感來源
creative tips
用自由不受拘束的想法去面對素材。不只考量到花的形狀和顏色，還要考量質感、線條的起伏、從側面和後面看的樣子，甚至是逐漸腐朽的模樣。只有靈活的創意思維，才能創作出與眾不同的作品。

刊載頁面	P27、P37、P47、P58、P69、P160、P161、P162
植物生活個人網頁	https://shokubutsuseikatsu.jp/users/blueblueflower/
連絡方式	www.blueblue-flower.com instagram @blueblue_flower

Toccorri

トッコリ

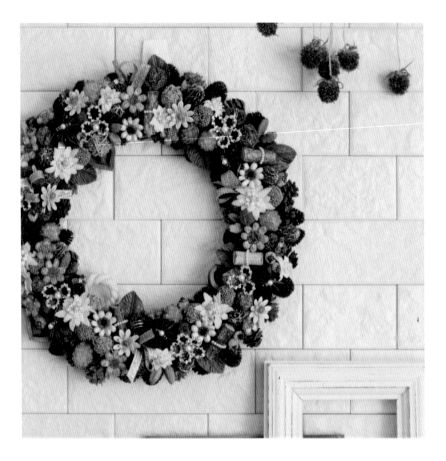

個人簡介
profile

2017 年開始以花圈創作家為名開始活動。現在主要是透過手工藝品網站和相關活動，販售花圈和胸花，同時不定期地舉辦工作坊。
・植物生活花圈攝影比賽優秀賞
・植物生活 BOTANICAL PHOTO AWARD「White Design」比賽優秀賞

靈感來源
creative tips

從身邊週遭所有事物都能得到靈感啟發。某種花或樹的果實、一見就愛上的蝴蝶結、小孩身上洋裝的顏色，或是季節的更迭。有時會靈光乍現，想到用某種東西作為主角，然後開始想像該用哪些素材和色調去加以襯托，就這樣在腦海裡逐漸形成創作的構想。

刊載頁面 P82、P83、P135、P178

植物生活個人網頁 https://shokubutsuseikatsu.jp/users/toccorri/

連絡方式 instagram @toccorri

野沢 史奈

Fumina Nozawa

個人簡介
profile
植物生活 BOTANICAL PHOTO AWARD「Dried Flower Design」比賽優秀賞
植物生活 BOTANICAL PHOTO AWARD「White Design」比賽優秀賞

靈感來源
creative tips
自然風景和日常生活、照片、時尚雜誌。

刊載頁面	P110
植物生活個人網頁	https://shokubutsuseikatsu.jp/users/237s/
連絡方式	instagram @237_nok

HISAKO
FLOWER-DECO.Brilliant

ヒサコ

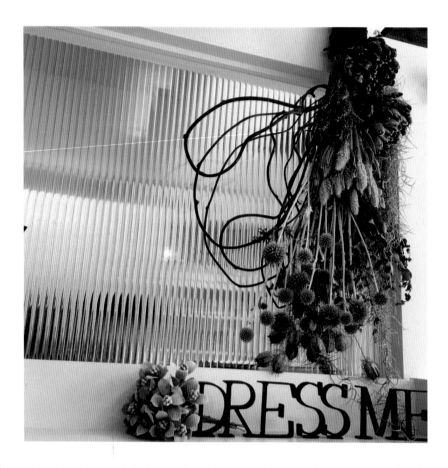

個人簡介
profile

曾經擔任過大型知名飯店婚禮花藝設計師，也經營過花店，現在是位自由工作者。目前在札幌和大阪從事各種花卉的批發銷售。

靈感來源
creative tips

試問自己想要什麼？要擺放在哪種場所？希望展現出什麼樣子等問題，在腦中進行具象化思考。藉由閱讀室內裝潢之類的雜誌去激發創意，開拓想像的空間。

刊載頁面	P95
植物生活個人網頁	https://shokubutsuseikatsu.jp/users/hisa0501/
連絡方式	http://flower-deco-brillianti.jp fb FLOWER-DECO.Brilliant

Hiromi

ヒロミ

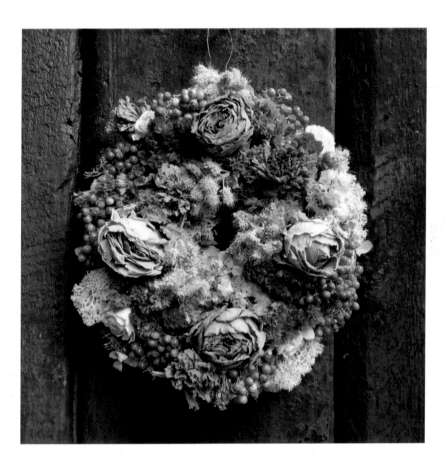

個人簡介
profile

一邊在唱片公司上班，一邊從事花藝設計師的工作，希望藉此讓更多人體會「有花相伴的生活」的美好。利用天然的草花、花蕾和蔓性植物營造出的柔和風格和獨特的眼界，非常受到歡迎。接訂單採取完全介紹制，因此經常要等上三個月才能收到成品。
曾獲得植物生活攝影比賽優秀賞，還有其它許多獎項。

靈感來源
creative tips

路邊的草花、器具、雜貨、室內裝潢、時尚潮流等等日常生活裡見到的所有觸動我心的事物，都能夠激發靈感。很享受這種有花相伴，與花為樂的生活，因為「花」能為每一天增添色彩、療癒心情、帶來微笑。

刊載頁面	P74、P106、P113、P137、P138、P141、P146、P155
植物生活個人網頁	https://shokubutsuseikatsu.jp/article/column/columnist/4828/
連絡方式	instagram @hiromibloom

深川 瑞樹

Hanamizuki（ハナミズキ）

—— *Mizuki Fukagawa* ——

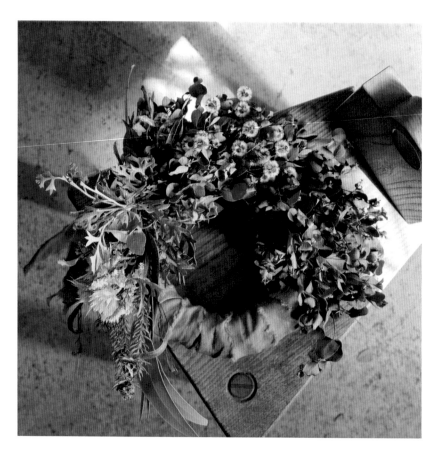

個人簡介
profile

覺得花藝創作就是將人們的心情和心靈寄託於花。目前居住在佐賀縣佐賀市，日復一日地從事與花有關的工作。不管是綻放盛開還是逐漸枯萎的模樣，都會帶著珍惜花草的心情細細欣賞並樂在其中。

靈感來源
creative tips

藉由花而結識的人們的各種想法和感覺。直接注視著花的身姿時，腦海裡所浮現出來的景象。除此之外，所見的景色和親身的體驗也是發掘靈感的來源。

刊載頁面	P28、P38、P53、P123、P124、P127
植物生活個人網頁	https://shokubutsuseikatsu.jp/users/hana_mizuki/
連絡方式	instagram @hanamizuki_saga fd @ ハナミズキ

FLOS

フロース

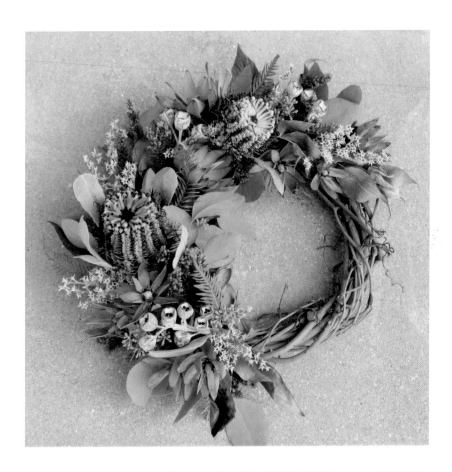

個人簡介
profile

高中時期因為學習花道而喜歡上花，進而開始學習花藝設計。後來被乾燥花的魅力吸引，從 2014 年開始使用乾燥花和不凋花製作花圈等花藝作品，透過委託銷售和訂單銷售的方式進行販售。在大自然圍繞、環境悠靜的自宅裡，一邊養育 2 個孩子，一邊製作花藝作品。

靈感來源
creative tips

利用以往所累積的經驗，為下訂單的客人量身打造適合其個人風格和擺放場所的作品。

刊載頁面	P150
植物生活個人網頁	https://shokubutsuseikatsu.jp/users/chiha0215/
連絡方式	instagram @flos_2014

眞木 香織

華屋・Linden Baum（華屋・リンデンバウム）

Maki Kaori

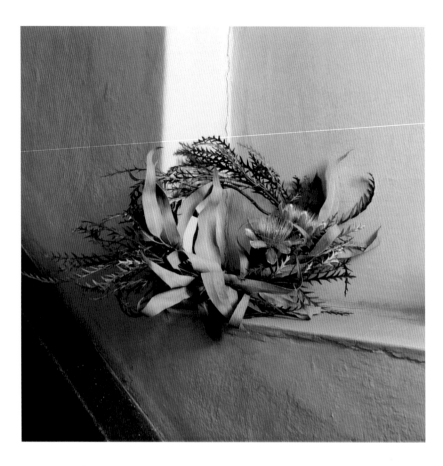

個人簡介
profile

曾在東京的鮮花店工作十幾年，習得花卉裝飾的技巧。之後回到故鄉山形縣的鮮花店工作。後來因為想讓更多人感受和分享花藝創作的樂趣，因此成立了「華屋・Linden Baum」。目前，以山形縣為據點，在東北地區和東京舉辦工作坊和販售花藝作品。

靈感來源
creative tips

日常生活的點滴、山川景色、熙攘往來的人群以及想對更多人傳達內心想法的念頭，觸發了很多靈感。當我想到送禮者和收禮者拿到作品那一刻所展現的笑容，就足以讓我內心澎湃、雀躍不已，充滿創作的動力。

刊載頁面	P91、P147
植物生活個人網頁	https://shokubutsuseikatsu.jp/users/hlindenbaum/
連絡方式	cmk0216@i.softbank.jp

mayu32fd 高橋 繭

Mayu Takahashi

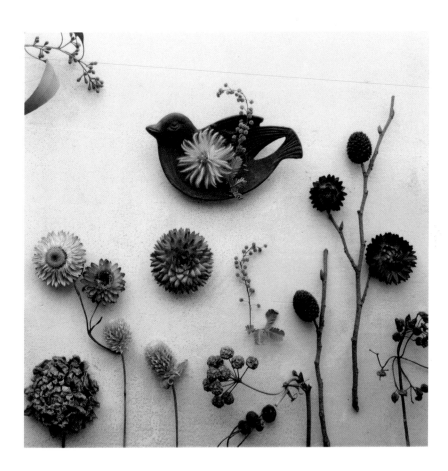

個人簡介
profile

擔任平面設計師的工作。多摩美術大學設計系畢業之後，從事設計製作相關工作。2005 年左右開始，在花道家開設的花藝教室學習插花並取得花藝教師的資格。2012 年在東京西荻窪的「Gallery MADO」舉辦個人展覽。目前，除了在花店開設的花束製作課程授課，還以個人活動的形式，在 Instagram 和個人網頁上面發佈花藝作品的照片。另外，在植物生活網站裡面也有刊登照片。

靈感來源
creative tips

任何自己覺得美麗、有趣的東西。它可能是路邊不起眼的花草、也可能是觸目所及的風景、圖畫或相片，甚至是某人不經意的一句話。

刊載頁面	P107、P134、P136
植物生活個人網頁	https://shokubutsuseikatsu.jp/users/mayu32/
連絡方式	instagram @mayu32fd

三木 Ayumi

三木 あゆみ／ *Ayumi Miki*

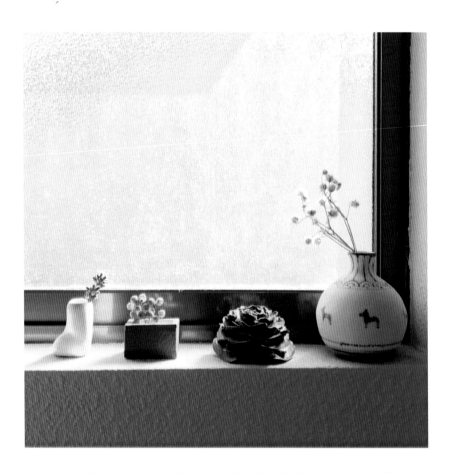

個人簡介
profile

出生於日本兵庫縣。2009 年愛知縣窯業技術專門學校畢業。2012 年多治見市陶磁器意匠研究所畢業。在多治見市開始從事創作活動。2013 年開始在家鄉兵庫縣工作。目前，在神戶市從事陶藝創作。

靈感來源
creative tips

創作追求形狀和質感能令人放鬆心情，製作出能溫暖人心的作品。對手工藝抱持重視的態度，珍惜每一件作品。

刊載頁面	P114
植物生活個人網頁	https://shokubutsuseikatsu.jp/users/ayumi_potter/
連絡方式	

八木 香保里

— Kahori Yagi —

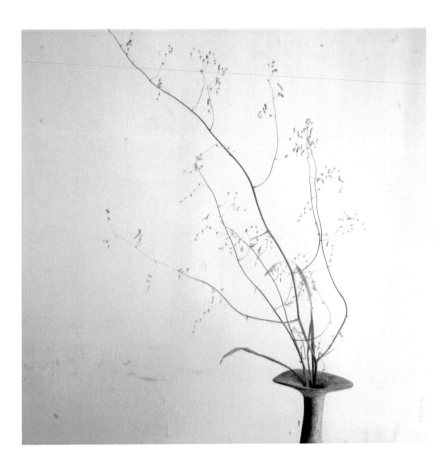

個人簡介
profile

1974 年出生於日本京都。攝影風格偏好以生活周遭的景色、人物和動植物做為拍攝主題。花藝作品主要是用自己在生活圈內拍攝的相片為創作主題，除此之外，從自己生活的街道風光和老家京都景色的相片裡找靈感，所創作出來的作品也很多。目前居住於東京。

靈感來源
creative tips

所有感受到的喜怒哀樂各種情緒。

刊載頁面	P132
植物生活個人網頁	https://shokubutsuseikatsu.jp/users/yagi_kahori/
連絡方式	yagikahori.wixsite.com/photography

山下 真美

Hourglass

Mami Yamashita

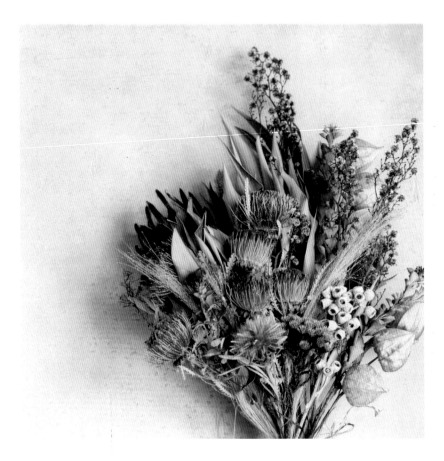

個人簡介 profile	藉著在花店和花藝教室工作的機會，學習相關技術並且取得花藝設計師的資格。目前，除了為教會製作婚禮花卉之外，也有提供私人訂製的服務，另外也會在咖啡店舉辦一日課程。
靈感來源 creative tips	創作追求簡單、自然。要能夠融入日常生活裡。最後就是，要有我自己的風格。

刊載頁面	P29、P105、P121、P122、P145、P149、P164、P170
植物生活個人網頁	https://shokubutsuseikatsu.jp/users/hourglass/
連絡方式	Instagram @hourglassm

山本 雅子

HONOKA（保のか）

Masako Yamamoto

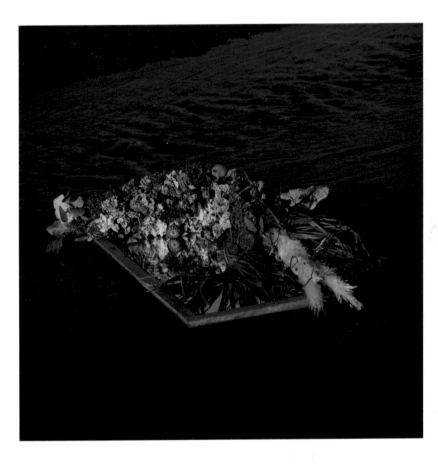

個人簡介
profile

出生於日本山口縣光市。祖母是花道教師，從幼年時期便在有大自然和花卉薰陶的環境下長大。曾歷經在大型出版社、當地 PC 相關企業當上班族的生活。後來結識市內某家鮮花店的老闆，修業了 9 年。之後出來獨立開業，經營一家名為「HONOKA」的一人花店。

靈感來源
creative tips

從幼年時期開始便受到生長地山口縣的豐富大自然影響。興趣是參觀佛像。在花店修業期間，接觸了許多不同派別風格的花藝技巧，學習到多樣化的思考方式。在花的陪伴下，每天過著心靈豐富的生活。

刊載頁面	P25、P26、P118
植物生活個人網頁	https://shokubutsuseikatsu.jp/users/73honoka/
連絡方式	

Lee

Lee Love Life

リー

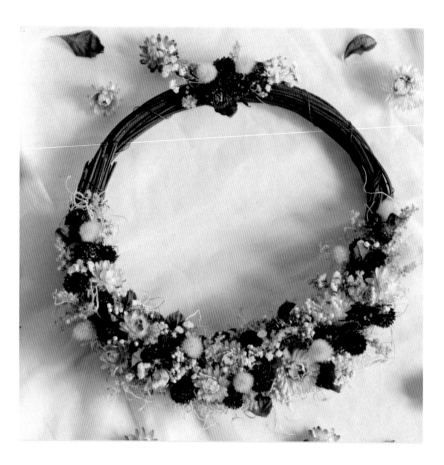

個人簡介
profile

在能看見海的神戶市街道上，經營著一家小型芳療沙龍。過著被香氣、香草、花卉和植物環繞的生活，激起了想要讓許多人知道花的療癒效果的念頭，而且越來越強烈，因此開始販售花圈。製作的作品大多以兼具裝飾房間和療癒心靈，充滿柔和氛圍的風格為主。

靈感來源
creative tips

柔和的顏色、可愛的顏色和優雅的顏色。我會去感受作品收受者的內心色彩，將之呈現在作品當中。

刊載頁面	P78、P79、P182
植物生活個人網頁	https://shokubutsuseikatsu.jp/users/lalalalee/
連絡方式	petitlapin6686@gmail.com

Riemizumoto

———— リエミズモト ————

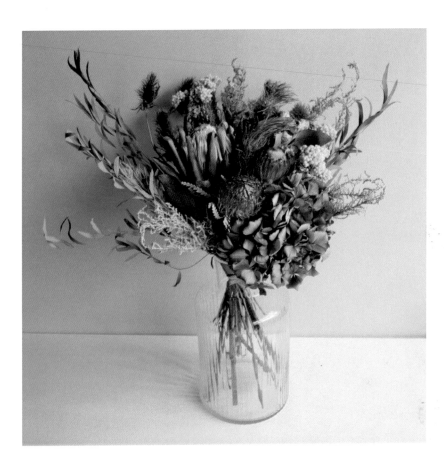

個人簡介
profile

從美國留學歸國之後，投入飯店工作。在飯店看見聖誕節裝飾，內心深受感動，因而開始學習花藝設計。2006 年開始，以東京、金澤的外資飯店、招待所、餐廳為中心，從事花藝設計師的工作，藉此累積經驗。2014 年開始在石川縣金澤市獨立開業。

靈感來源
creative tips

創作作品時，注重植物本身的形狀和質感的展現，並充分發揮植物的個性和特色。

刊載頁面	P46、P62
植物生活個人網頁	https://shokubutsuseikatsu.jp/users/plusnatura/
連絡方式	instagram @m.rie_wedding

LILYGARDEN

———————— リリーガーデン ————————

個人簡介
profile

2013 年在日本川崎市開設「LILYGARDEN」花藝教室。之後，搬遷到東京田園調布。2015 年開始，在橫濱元町附近開設課程。除此之外，還有承接婚禮相關和送禮用的花藝作品訂單。另外也有販售沙龍、餐飲店等店鋪使用的裝飾花卉。LILYGARDEN 的花藝作品的特徵是會使用自行從國外買進的蝴蝶結做裝飾。
植物生活浮游花攝影比賽優秀賞

靈感來源
creative tips

遇到質感佳或顏色好看的蝴蝶結時，腦海裡會自然浮現適合與這個蝴蝶結搭配的花材和設計構想。

刊載頁面	P81、P166、P167
植物生活個人網頁	https://shokubutsuseikatsu.jp/users/LILYGARDEN/
連絡方式	lilygarden.k@gmail.com Instagram @ lilygarden.yokohama

中本健太

Le Fleuron（ルフルロン）

Kenta Nakamoto

個人簡介
profile

喜歡用花做裝飾，樂於有植物為伴。希望無需透過言語，就能傳達花卉和植物的眾多魅力。目前居住在廣島縣。以無實體店鋪的形式從事花藝創作和作品的販售。每件作品都經過精心製作並全心投入，即便可能會因此耗費較多的時間，但仍希望能藉由作品充分表現出對花卉和植物的想法和心情。

靈感來源
creative tips

感受大自然就在身邊，像是觸摸泥土和小草，漫步在山川之中，眺望月亮和星星，聆聽風的聲音，欣賞雨景和雪景。當自己與日常身邊的大自然融為一體的一瞬間，靈感就會突然湧現。

刊載頁面	P32、P35、P36、P45、P54、P57、P60、P68 P90、P99、P128、P129、P152、P163
植物生活個人網頁	https://shokubutsuseikatsu.jp/users/lefleuron/
連絡方式	instagram @le_fleuron

鷲尾 明子

flower atelier Sai Sai Ka

Akiko Washio

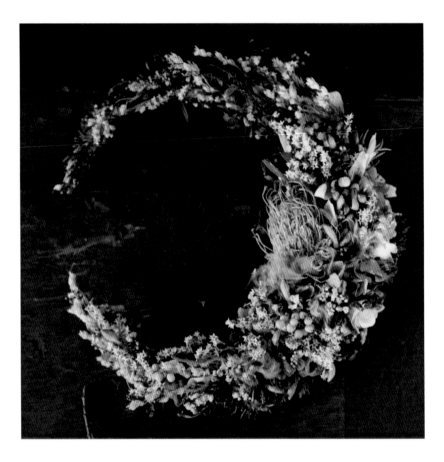

個人簡介
profile

由於母親喜歡園藝而受到影響，自幼就在充滿植物的環境下長大。在大學主修植物相關領域，畢業後在園藝界就職。在育兒期間取得花藝設計師的資格。2015 年在日本岡山市開設了一家店鋪兼工作室。最近幾年開始使用自己染色加工的不凋花，從事店鋪與現場活動等等的空間裝飾工作。

靈感來源
creative tips

製作時，很多時候都是從做為素材的植物本身的質感和顏色，去構思和想像作品的世界觀。此外還有其它靈感來源，像是這次的作品，就是以喜歡的音樂的歌詞和音色為主題創作出來的。

刊載頁面	P55、P70、P73
植物生活個人網頁	https://shokubutsuseikatsu.jp/users/saisaika/
連絡方式	instagram @saisaika_flower

關於「植物生活」網站

what's about

以「你我日常生活周遭隨處可見的植物」為主題概念，提供植物相關資訊的網站。

網站上面刊登了很多邀請專家撰寫的有趣專欄和花藝設計相關文章。除此之外，還刊登了經過篩選的日本全國花店名錄，因此也可以利用該網站搜尋想要的花店資訊。任何人都可以在網站上發佈自己培育的植物和花藝作品。另外，還有各式各樣的比賽，以及能夠詢問跟花卉有關之任何問題的諮詢園地。網路商店裡面的商品項目，包含了從餽贈用的禮品、定期的送花服務、人氣創作家的商品到自有品牌的花卉販售。

https://shokubutsuseikatsu.jp

乾燥花設計圖鑑：160 款完美演繹範例集

作　　　者　植物生活編輯部
譯　　　者　謝薾鎂、謝靜玫
社　　　長　張淑貞
總 編 輯　許貝羚
主　　　編　鄭錦屏
專業審定　陳坤燦
特約美編　謝薾鎂
行銷企劃　陳佳安
版權專員　吳怡萱
發 行 人　何飛鵬
事業群總經理　李淑霞
出　　　版　城邦文化事業股份有限公司 麥浩斯出版
E-mail　　cs@myhomelife.com.tw
地　　　址　104 台北市民生東路二段 141 號 8 樓
電　　　話　02-2500-7578
傳　　　真　02-2500-1915
購書專線　0800-020-299
發　　　行　英屬蓋曼群島商家庭傳媒股份有限公司城邦分公司
地　　　址　104 台北市民生東路二段 141 號 2 樓
電　　　話　02-2500-0888
讀者服務電話　0800-020-299（9:30AM~12:00PM；01:30PM~05:00PM）
讀者服務傳真　02-2517-0999
劃撥帳號　19833516
戶　　　名　英屬蓋曼群島商家庭傳媒股份有限公司城邦分公司

香港發行城邦〈香港〉出版集團有限公司
地　　　址　香港灣仔駱克道 193 號東超商業中心 1 樓
電　　　話　852-2508-6231
傳　　　真　852-2578-9337

新馬發行　城邦〈新馬〉出版集團 Cite(M) Sdn. Bhd.(458372U)
地　　　址　41, Jalan Radin Anum, Bandar Baru Sri Petaling,57000 Kuala Lumpur, Malaysia.
電　　　話　603-9057-8822
傳　　　真　603-9057-6622

製版印刷　凱林印刷事業股份有限公司
總 經 銷　聯合發行股份有限公司
電　　　話　02-2917-8022
傳　　　真　02-2915-6275
版　　　次　初版 4 刷 2024 年 2 月
定　　　價　新台幣 550 元／港幣 183 元
Printed in Taiwan
著作權所有 翻印必究（缺頁或破損請寄回更換）

DRY FLOWER NO IKEKATA edited by Shokubutsu Seikatsu Henshubu
Copyright © 2019 Seibundo Shinkosha Publishing Co., Ltd.
All rights reserved.
Original Japanese edition published by Seibundo Shinkosha Publishing Co., Ltd.

This Traditional Chinese language edition is published by arrangement with
Seibundo Shinkosha Publishing Co., Ltd., Tokyo in care of Tuttle-Mori Agency, Inc., Tokyo
through Future View Technology Ltd., Taipei.

封面相片：高野のぞみ（NP）
編輯：瀬尾美月
設計：高梨仁史（debris.）
植物名校對：櫻井純子（Flow）

國家圖書館出版品預行編目（CIP）資料

乾燥花設計圖鑑：160 款完美演繹範例集／[植物生活編輯部] 著；謝薾
鎂, 謝靜玫譯 . -- 初版 . -- 臺北市：麥浩斯出版：家庭傳媒城邦分公司,
2020.03
　面；　公分
譯自：ドライフラワーの活け方
ISBN 978-986-408-575-0(平裝)

1. 花藝 2. 乾燥花

971　　　　　　　　　　　　　　　　　　　　　　109000060